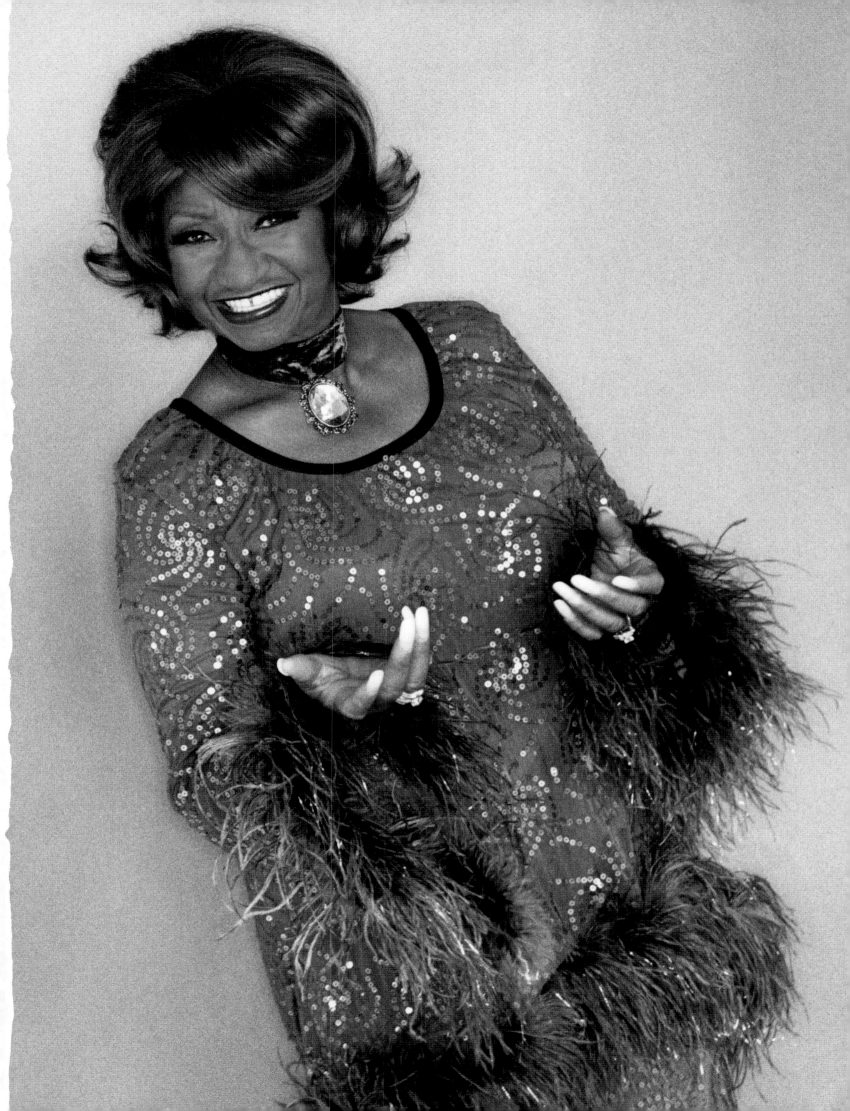

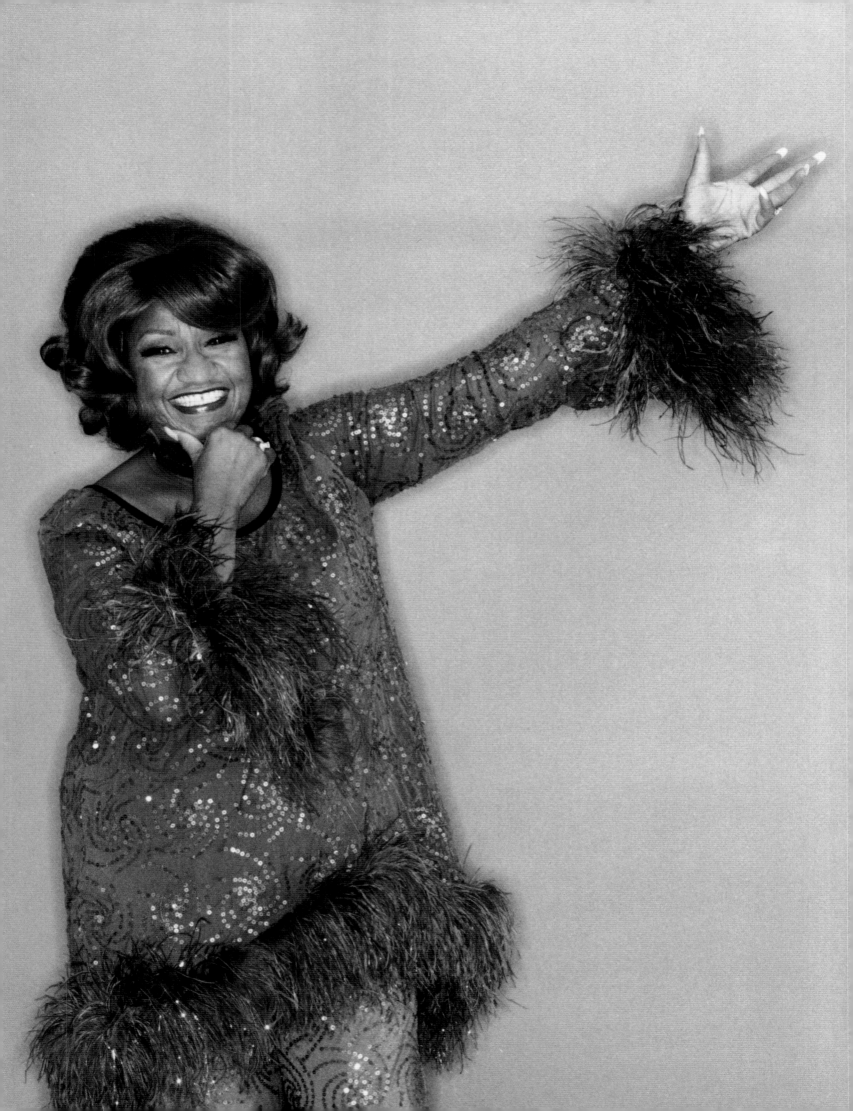

PRESENTING
CELIA CRUZ

ALEXIS RODRIGUEZ–DUARTE

IN COLLABORATION WITH / EN COLABORACIÓN CON
TICO TORRES

FEATURING ESSAYS BY / PRESENTANDO ENSAYOS DE
LIZ BALMASEDA
GUILLERMO CABRERA INFANTE
LYDIA MARTIN

A KEVIN KWAN PROJECT

CLARKSON POTTER / PUBLISHERS, NEW YORK

CONTENTS *Índice*

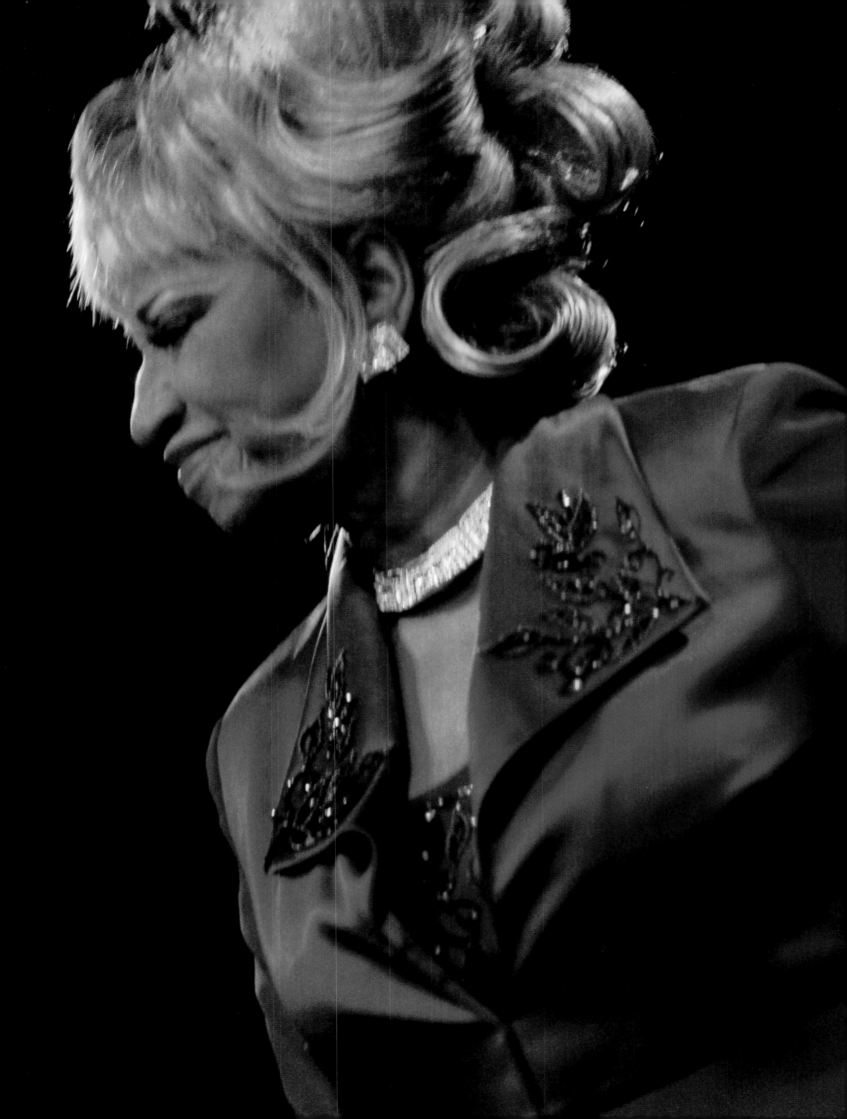

INTRODUCTION

The year was 1988. My partner Tico Torres and I were living in London, and exiting an underground tube station one day, we noticed a huge poster that announced *Celia Cruz in Concert!* My first thought was, "Celia Cruz? Who in London would go see Celia Cruz?" Tico looked just as surprised.

It's not that we didn't know who she was; quite the contrary. Tico and I were both born in Cuba, but we were young children when we left as part of the Freedom Flights in the late 1960s. Growing up in Miami, we wanted only to assimilate and be as all-American as possible—Celia Cruz was someone from our parents' generation, part of the distant past. I associated her with the embarassment of being forced by my mother to dance with my little cousins to Celia's tunes at every family gathering. While I would dance reluctantly to make my mother happy, Tico recalls being absolutely traumatized by similar experiences!

Yet all these years later, outside the Tottenham Court Road station, something about that poster called to us. Perhaps it was the wet and miserable weather that made us miss the sunshine and color of Miami. Maybe we were homesick for family and familiar sounds. We felt compelled somehow to try to meet her.

After a few hours of detective work, I tracked down her hotel. I put in a call and miraculously, I soon found myself being connected to Celia Cruz's hotel room. A man answered, and I boldly said, "Good afternoon, we are two Cuban-American boys from Miami living in London, and we'd like to meet Celia."

"Hold on," he said. Before I knew what was happening, he had handed Celia the phone. In complete shock, I heard myself stammer a greeting and explain who we were. Without missing a beat, Celia said, "Why don't you come visit me tomorrow? I'm having a press conference in the afternoon but we can meet up after that for tea."

My head was spinning from the excitement of it all as I accepted her invitation. The next day, Tico and I found ourselves in a hotel room having tea with *La Reina de la Salsa* herself! From the minute we met, Celia treated us as if we were long lost friends. She introduced us to her husband, Pedro Knight, who turned out to be the man who had answered the phone the day before. She plied us with more cakes and more tea. She wanted to know everything about us and what we were up to in London.

As the afternoon came to an end, Celia asked if we were going to see her concert the next day. Tico and I hesitated. As struggling artists in London, we were literally living off bread and mayonnaise. It was an awkward moment, and I murmured "it wasn't really in our budget."

"Oh, don't worry about that," Celia said. "I'll make a few calls and will be in touch with you tomorrow."

Sure enough, Celia herself called the very next morning. "I don't do this very often," she explained, "but

it was so nice to meet both of you yesterday. Go to the box office tonight and there will be a pair of tickets waiting for you."

That evening, we went to the box office of the Hammersmith Palais and found she had left two tickets to the concert along with V.I.P. backstage passes—Access All Areas. Tico and I were thrilled. We were even more surprised when we entered the arena and found it was packed with thousands of people, die-hard fans in London. At that moment we realized that Celia Cruz was more than just a singer from Cuba. She was the Queen of Cuban music. That night, we danced to her music again, and this time, there was no shame. This time, we danced with pride to the warmth and the colors and the pure joy of her music.

It was the start of an amazing friendship and collaboration. For the next 15 years, I had the privilege of knowing Celia, of sharing some of the best of times with her, and capturing her on film. This collection of photographs is a record of the precious moments I spent with her, but more importantly it is a personal tribute to the incredible woman who reconnected me to my past and my heritage. The woman who brought me home again.

Alexis Rodriguez-Duarte
New York, 2004

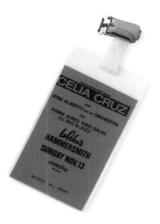

ABOVE The fabled backstage pass in London, 1988. ARRIBA *El muy fabulado pase para ir detrás de bastidores, Londres, 1988.*

INTRODUCCIÓN

Corría el año de 1988. Mi compañero Tico Torres y yo estábamos viviendo en Londres, y un día, saliendo del tren subterráneo vimos un afiche grandísimo anunciando ¡un concierto de Celia Cruz! Mi primer pensamiento fue, ¿Celia Cruz? ¿Quién en Londres iba a ir a ver a Celia Cruz? Tico estaba tan sorprendido como yo.

No es que no supiéramos quién era, al contrario. Tico y yo habíamos nacido en Cuba, pero nos fuimos de chicos en uno de los Vuelos de la Libertad a fines de los sesenta. Crecimos en Miami, donde sólo queríamos asimilarnos y ser tan americanos como fuera posible—Celia Cruz pertenecía a la generación de nuestros padres, parte de un pasado lejano. Yo asociaba su música con la situación embarazosa de verme obligado por mi madre a bailar con mis primitas en cada reunión familiar. Mientras yo bailaba de mala gana para complacer a mi madre, Tico recuerda experiencias similares pero traumatizantes.

Y sin embargo, después de tantos años, fuera de la estación Tottenham Court Road, había algo en ese afiche que nos atraía. Quizá el clima húmedo y miserable nos hizo extrañar el sol y el color de Miami. Quizá sentimos nostalgia por la familia y los sonidos familiares. Teníamos que tratar de conocerla de alguna manera.

Después de unas horas de trabajo detectivesco, dimos con su hotel. Puse una llamada, y milagrosamente pronto me vi conectado a la habitación de Celia. Contestó una voz de hombre y yo, atrevidamente, dije, "Buenas tardes, nosotros somos dos cubano-americanos de Miami que vivimos en Londres, y quisiéramos conocer a Celia".

"Un momento", dijo. Y antes de que nos diéramos cuenta, le había dado el teléfono a Celia. Completamente confuso, me oí tartamudear un saludo y explicar quiénes éramos. Sin un titubeo, Celia dijo, "Por qué no me vienen a visitar mañana? Tengo una conferencia de prensa por la tarde, pero podemos encontrarnos después para el té".

Me daba vueltas la cabeza con la excitación del momento al aceptar su invitación. Al día siguiente, Tico y yo estábamos en un cuarto del hotel, tomando el té nada menos que con la Reina de la Salsa. Desde que nos encontramos, Celia nos trató como si fuéramos antiguos amigos. Nos presentó a su esposo, Pedro Knight, que resultó ser el hombre que había contestado el teléfono el día anterior. Nos sirvió té y más té, con dulces. Quería saber todo acerca de nosotros y qué era lo que estábamos haciendo en Londres. Al caer la tarde, Celia nos preguntó si íbamos al concierto el día siguiente. Tico y yo titubeamos. Como artistas tratando de abrirnos paso en Londres, estábamos prácticamente viviendo de pan con mayonesa, con una mano delante y otra atrás. No sabíamos qué decir, y al fin murmuré, "En realidad, no está en nuestro presupuesto".

"Oh, no se preocupen por eso", nos dijo Celia. "Haré unas cuantas llamadas, y me comunico con ustedes mañana".

Sin falta, Celia misma llamó al día siguiente. "Yo no hago esto muy a menudo, pero fue tan agradable conocerlos a ustedes ayer. Vayan a la taquilla esta noche, y allá habrá un par de boletos esperando por ustedes".

Esa noche fuimos a la taquilla del Hammersmith Palais y vimos que no sólo nos había dejado dos boletos para el concierto, sino también pases V.I.P. para ir detrás del escenario, con acceso a todas las áreas. Tico y yo estábamos entusiasmados. Y para mayor sorpresa aún, el estadio estaba repleto de miles de personas, sus admiradores más fieles de Londres. Fue en ese momento que nos dimos cuenta que Celia Cruz era mucho más que una cantante cubana. Ella era la Reina de la música cubana. Esa noche bailamos con su música de nuevo, pero esta vez, no fue con pena. Esta vez disfrutamos con orgullo de su calor humano, su colorido, y el puro gozo de su música.

Ese fue el comienzo de una increíble amistad y colaboración. Durante los próximos quince años, tuve el placer de conocer bien a Celia, de compartir muy buenos ratos con ella, y de capturarla en película con mi cámara. Esta colección de fotografías es un record de esos preciosos momentos que pasé con ella, pero lo que es mucho más importante para mí, es un tributo personal a la mujer increíble que me reconectó con mi pasado y con mi patrimonio. La mujer que me llevó de nuevo a donde yo pertenezco.

Alexis Rodriguez-Duarte
New York, 2004

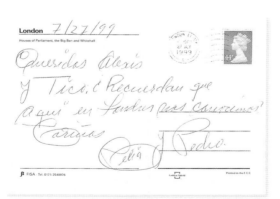

ABOVE Celia's postcard from London, which reads, "Dear Alexis and Tico, Do you remember that it was here in London where we met? Affectionately, Celia and Pedro." ARRIBA *Tarjeta que Celia nos envió desde Londres: "Queridos Alexis y Tico, ¿Recuerdan que aquí en Londres nos conocimos. Cariños, Celia y Pedro".*

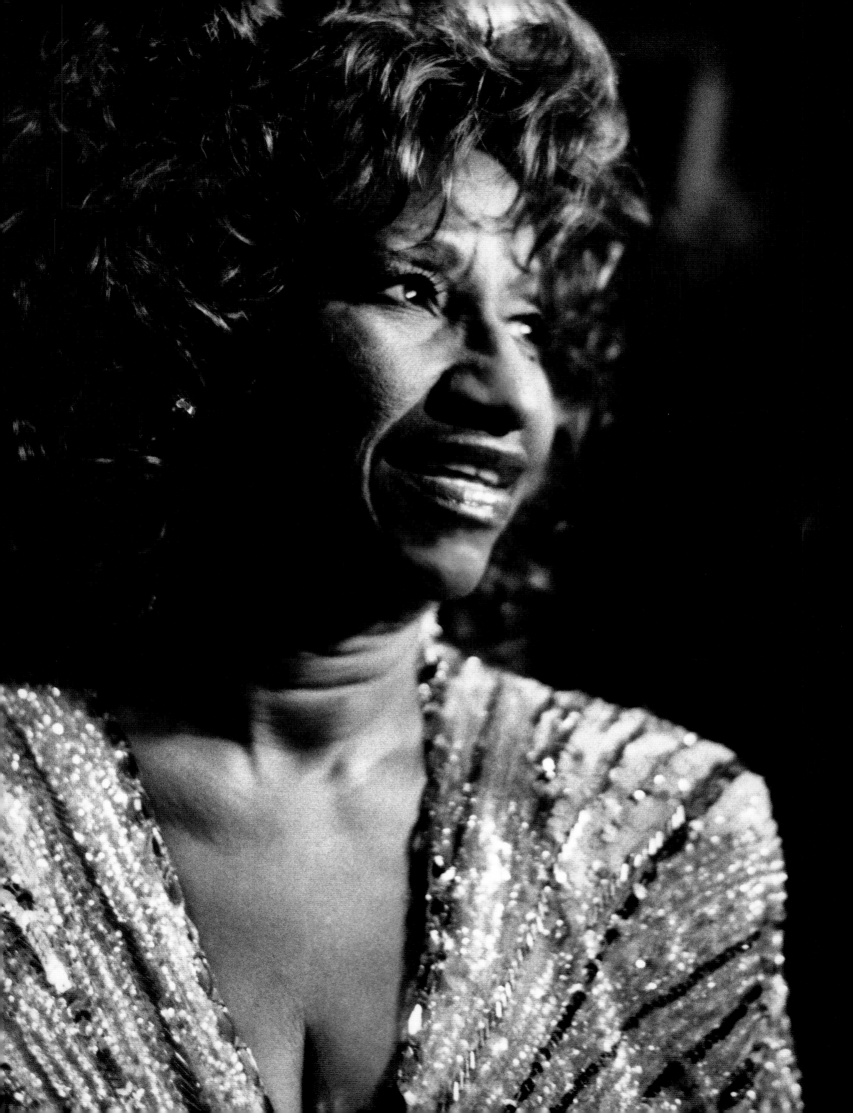

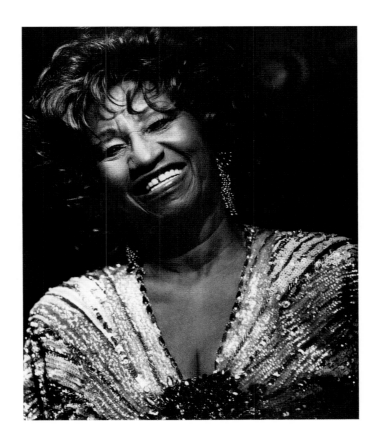

The First Time I Photographed Celia
La primera vez que retraté a Celia

Celia was performing at the Orange Bowl in Miami in 1991. Her dressing room was actually a Winnebago parked behind the stage, so off we went to hang out with her. At one point, I took out my camera and asked if I could take her picture. There was no flash, no setup, just the available light. Even in the dim-lit motor home, she looked radiant.

Ella estaba cantando en el Orange Bowl de Miami en 1991. Su camerino era en realidad un Winnebago estacionado detrás del escenario, así que allá nos fuimos, y yo me quedé un rato con ella. En un momento saqué mi cámara y le pregunté si podría sacarle una foto. No tenía flash, ni preparación alguna, sólo la poca luz natural que había. Aún dentro de la penumbra de esta casa en ruedas, Celia luce radiante.

The Queen of Salsa!

LA REINA DE LA SALSA

For this shoot, originally commissioned for *L'Uomo Vogue* magazine in 1994, we were trying to recreate the feeling of Havana in the 1950s. I thought that Fairchild Tropical Gardens in Miami would make a gorgeous location and approximate the Cuban landscape. For me, these are iconic photographs of Celia, posed against a backdrop of Cuban Royal Palms, wearing a traditional Cuban *guarachera* dress. Throughout the entire photoshoot, Celia sang acapella for us—it was such a treat!

Para esta sesión fotográfica, comisionada originalmente por la revista L'Uomo Vogue *en 1994, estábamos tratando de recrear el ambiente habanero de los cincuenta. Pensé que un lugar precioso serían los Fairchild Tropical Gardens de Miami, semejante al paisaje cubano. Para mí, siempre serán estas las fotos más significativas de Celia, con un trasfondo de palmas reales cubanas y con el traje tradicional de guarachera. Durante las tomas, Celia nos cantaba a capella. ¡Un verdadero placer!*

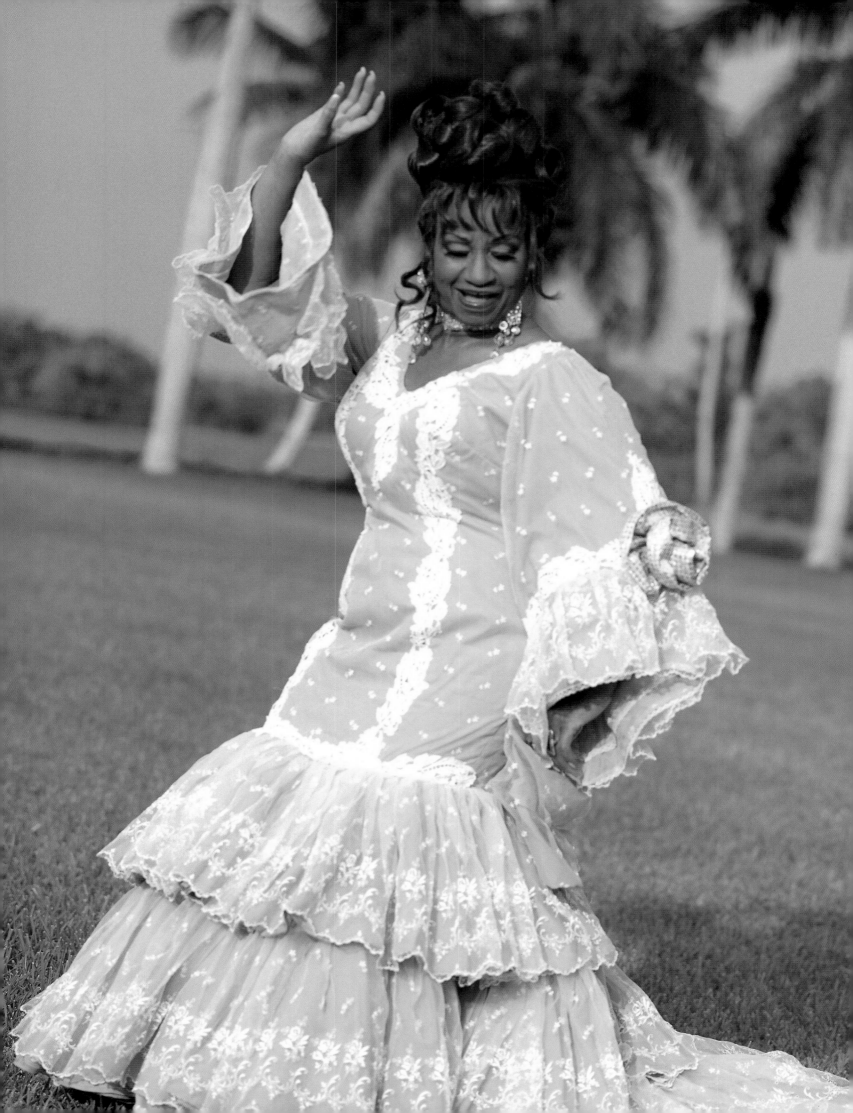

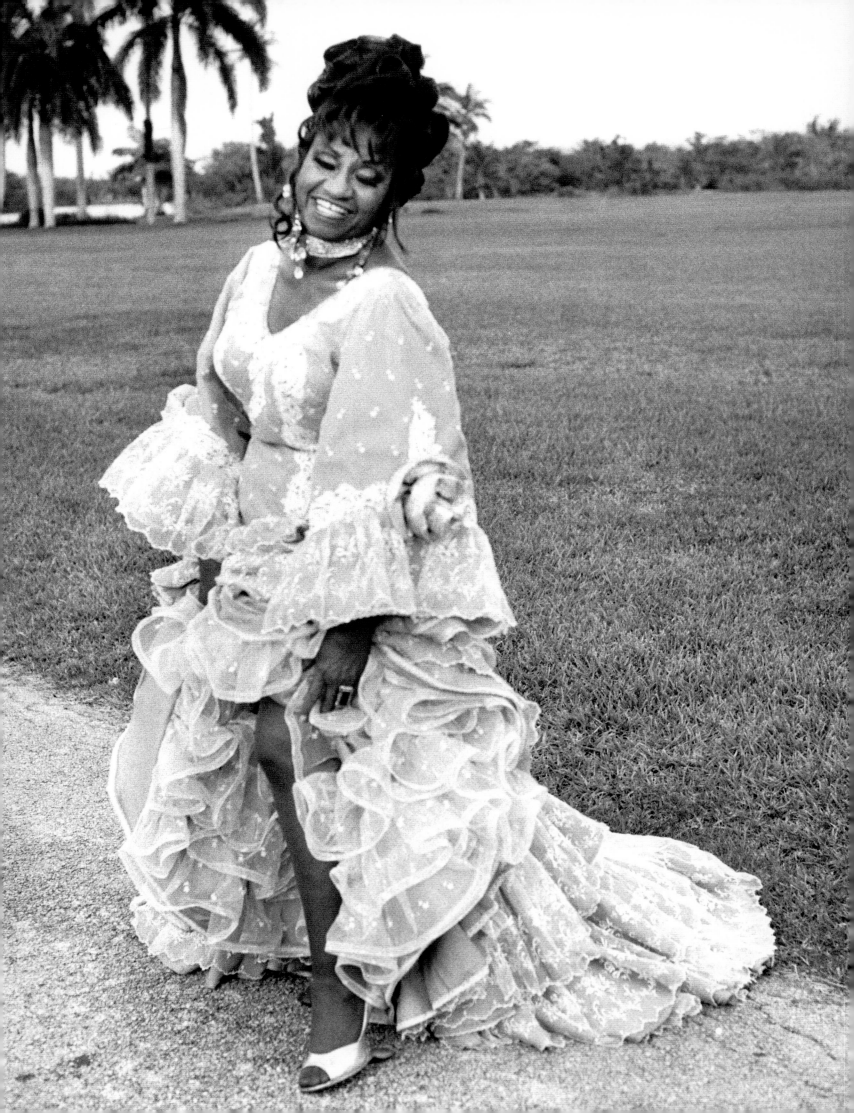

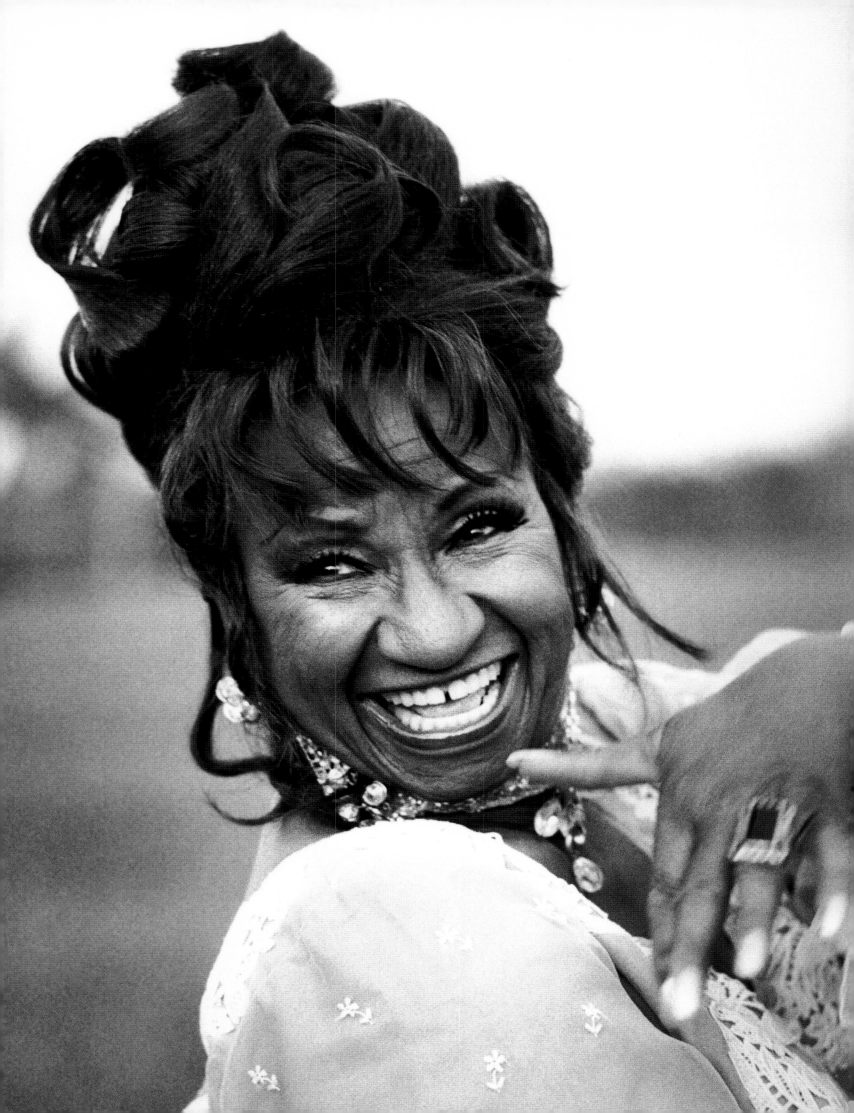

This is the picture that I feel best exemplifies Celia Cruz. It was one of those rare occasions where every element fell into place perfectly—the late afternoon sun cast a golden glow, and there was Celia singing with such passion, her arms outstretched. I was only able to capture the moment on a single frame.

Esta es la foto que creo mejor muestra a Celia Cruz. Fue una de esas raras ocasiones en las que todos los elementos eran favorables: el sol del atardecer bañaba todo de tonos dorados, y allí estaba Celia, cantando con tanta pasión, con los brazos extendidos. Sólo pude captar el momento en una sola toma.

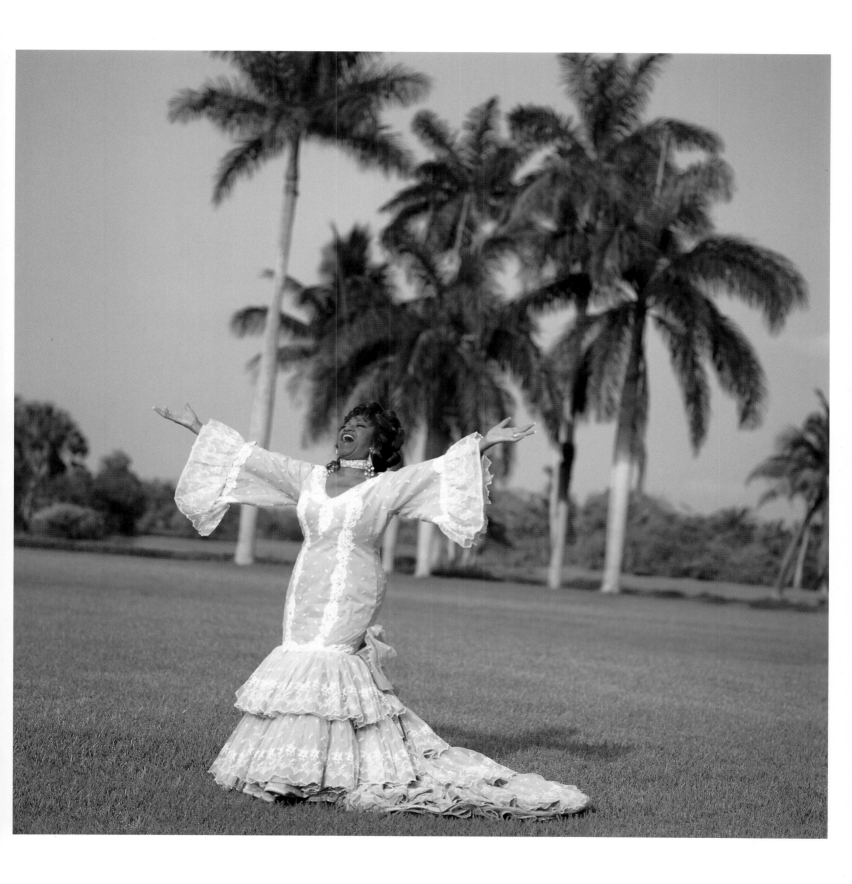

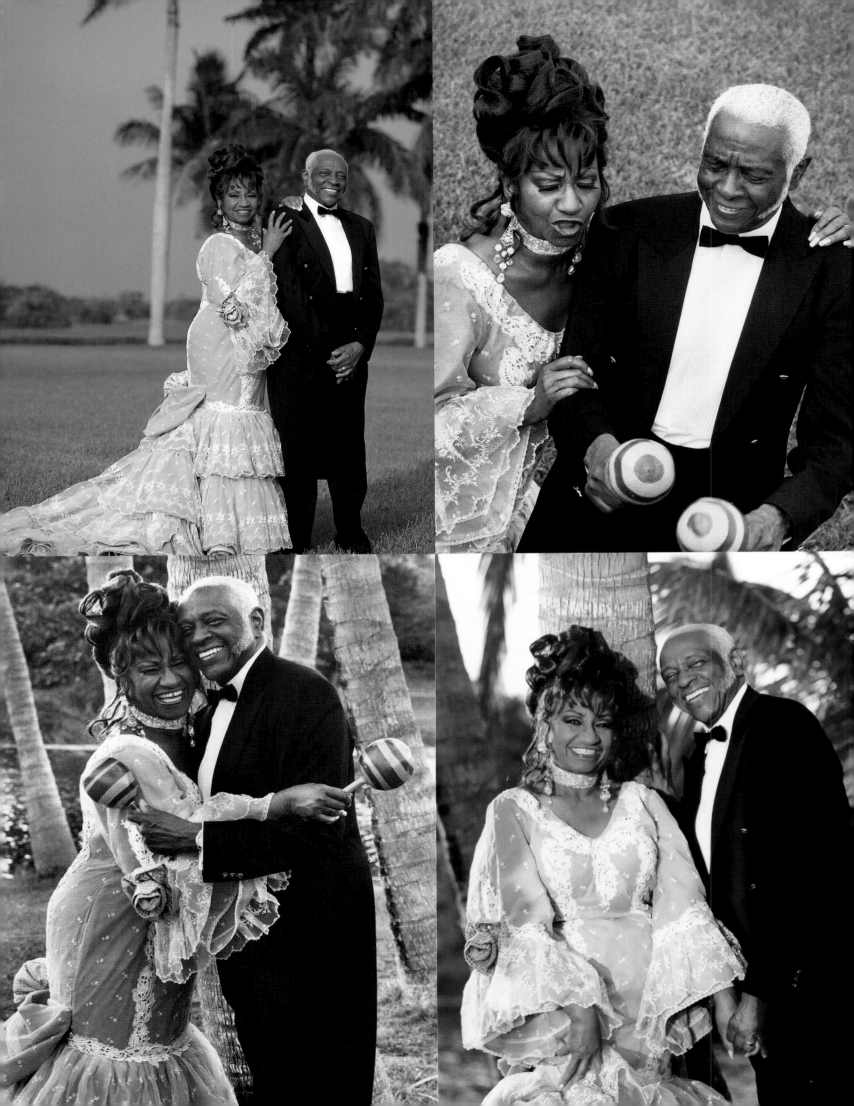

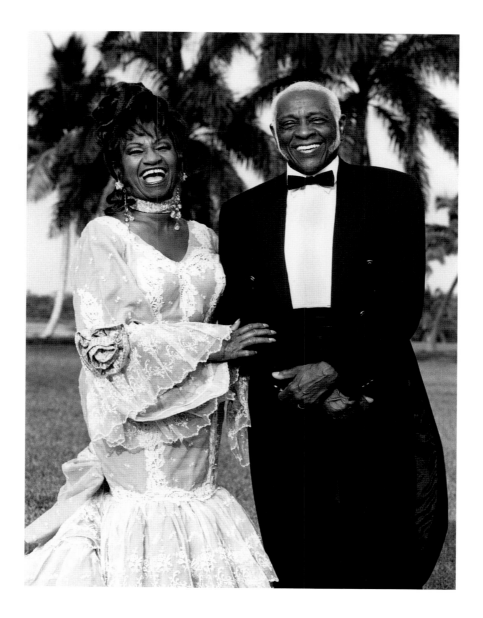

She used to sing in front of the orchestra, proud, slender, and radiant in her airy linen dresses with white lace, and Pedrito (always a *caballero*, even by his name), would blow signs of his affection to her from the trumpet section of the famous Sonora Matancera. He took great pride in Celia, and rightly so, because his girlfriend was already, though very young, the most popular singer in Cuba. He did not know then that his future wife would become the most popular and most beloved Cuban artist of all time.

Ella cantaba al frente oronda, esbelta y radiante en sus vaporosos vestidos de lino y encajes blancos, y Pedrito (que de caballero lleva hasta el nombre) le soplaba su cariño desde la sección de trompetas de la famosa Sonora Matancera. Celia fue su gran orgullo y no era para menos, pues su novia era ya, aún tan joven, la cantante más popular de Cuba. Y eso que aún no sabía que su futura esposa estaba llamada a ser la artista cubana más popular y querida de todos los tiempos.

PAQUITO D'RIVERA

Celia's Little Shoes *Los zapaticos de Celia*

I thought that Celia's shoes were a true testament to her style.
Those four-inch heels made of steel were an architectural marvel,
so I asked Celia if she wouldn't mind lifting up her skirt a little so I
could photograph them. At first she looked shocked and said, "Ay,
mi negrito, don't photograph my legs, I don't have pretty legs!"
But when I explained that I wanted to photograph her shoes, she
said, "Fine, O.K.," and lifted her skirt. Years later she told me that
I was the only person who ever photographed her shoes with such
an attention to detail.

What's fascinating about these shoes is that they were all made by
one particular shoemaker she discovered in Mexico City in the late
1950s or early 1960s. Once she started wearing them, they became
the only shoes she would perform in. After the shoemaker died in
the 1970s, Celia found other shoemakers in Los Angeles and Miami
to keep refurbishing them.

*Me fascinaban los peligrosos zapatos de tacones tan altos que Celia
siempre llevaba, símbolo de su estilo, así que le pedí que se levantara
un poco la saya para poder sacarles una foto. Me miró primero como
consternada, y me dijo, "¡Ay, mi negrito, no me fotografíes las piernas,
que no son lindas!" Pero cuando le dije que quería sacarle una foto
a sus zapatos, aceptó, "Está bien, O.K.", y se levantó la saya. Años
más tarde me confesó que yo había sido la única persona que había
fotografiado sus zapatos con tanta minuciosidad.*

*Lo que es interesante de estos zapatos es que todos los hacía un zapatero
en particular que ella había descubierto en la Ciudad de México a
fines de los cincuenta o principios de los sesenta. Y una vez que ella
empezó a usarlos, fueron los únicos zapatos con los que se presentó
a escena. En los setenta, después que este zapatero falleció, Celia
encontró otros zapateros en Los Angeles y en Miami que se los
siguieron restaurando.*

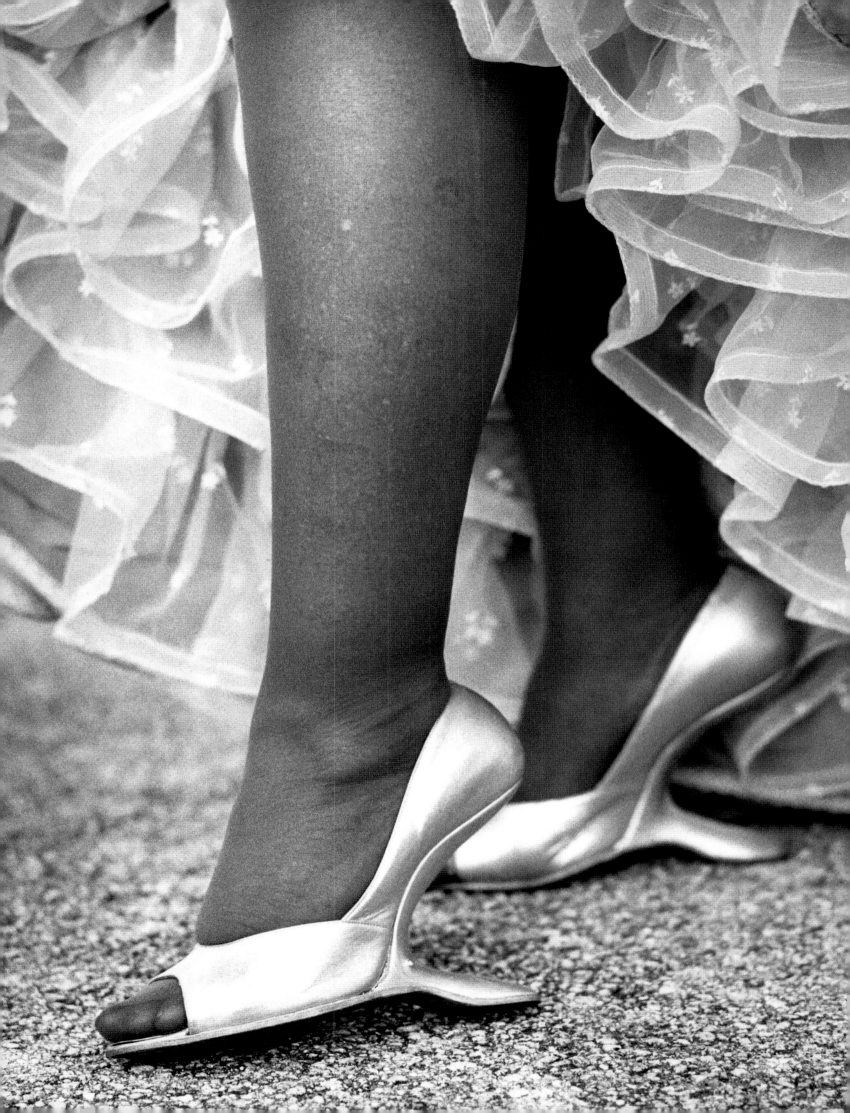

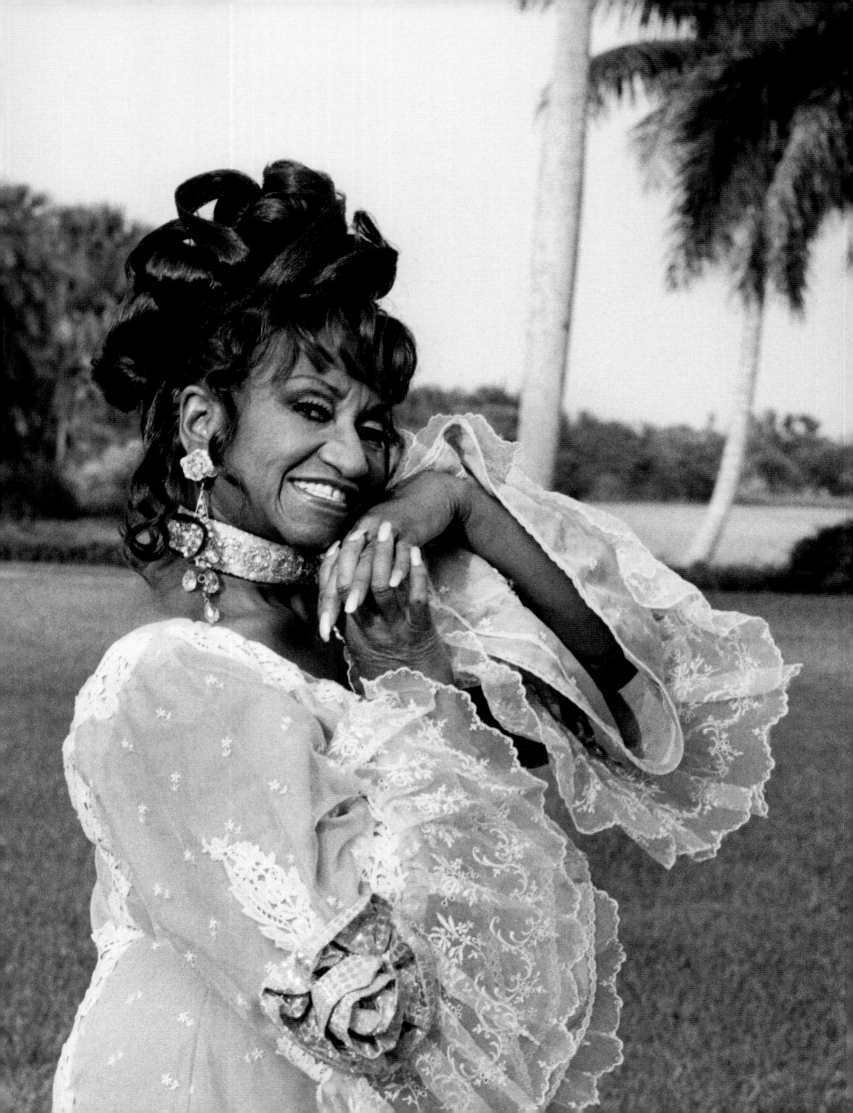

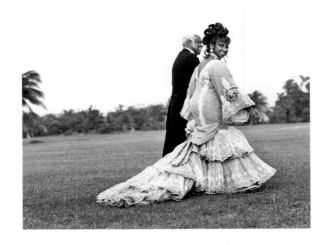

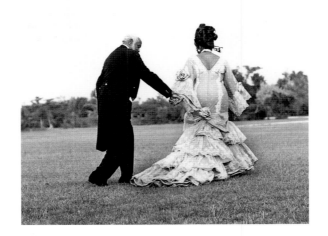

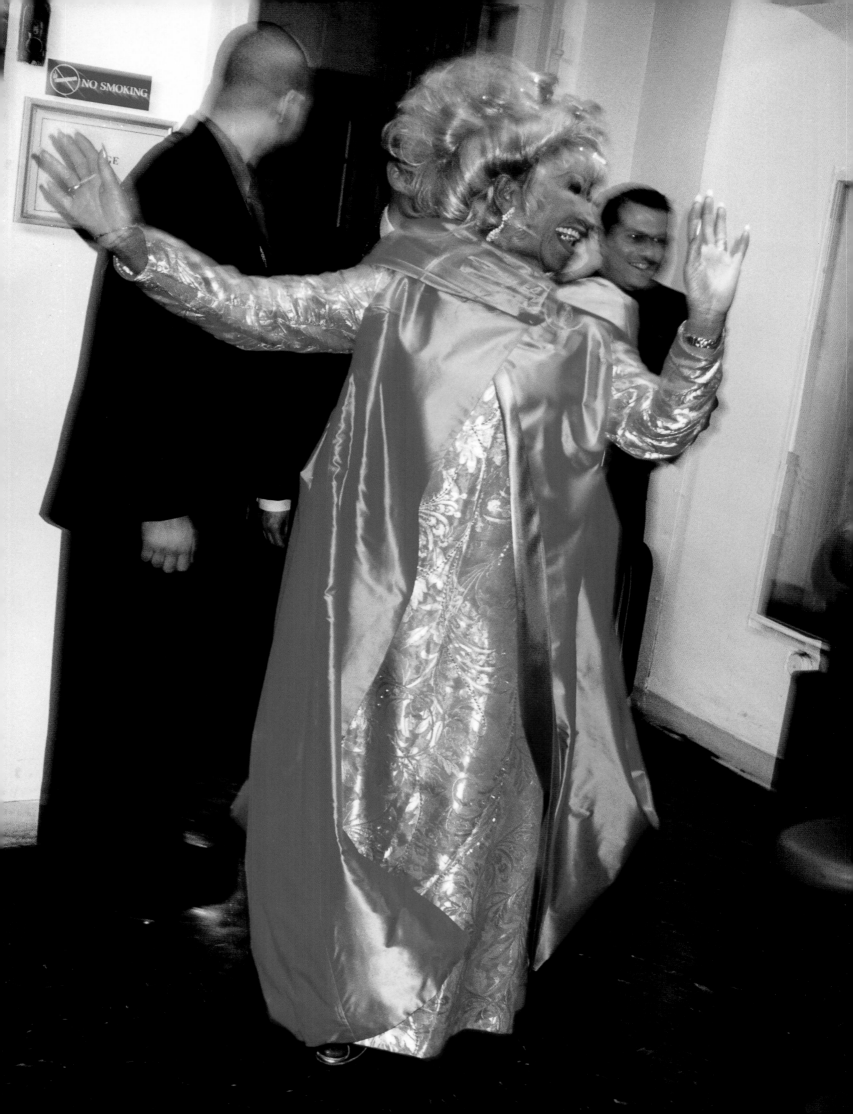

Backstage
with Celia

Detrás del escenario con Celia

When she performed as a special guest of Aretha Franklin at the *VH1 Divas Live: The One and Only Aretha Franklin* concert at Radio City Music Hall in 2001, Celia invited me to visit her backstage. I took my little Leica Minilux point-and-shoot because I thought it would be interesting to document what went on behind the scenes before a show. I ended up staying backstage throughout the entire concert—hanging out with Celia in her dressing room, escorting her to the stage, and watching from the wings as she performed.

Cuando Celia fue la invitada especial de Aretha Franklin en el concierto VH1 Divas Live: The One and Only Aretha Franklin *en Radio City Music Hall en 2001, me invitó a que la visitara entre bastidores. Me llevé mi pequeña Leica Minilux automática porque pensé que sería interesante documentar lo que sucedía detrás de bambalinas antes de un show. Acabé por quedarme durante todo el concierto entre bastidores—pasando el rato con Celia en su camerino, acompañándola al escenario, y observándola mientras ella cantaba.*

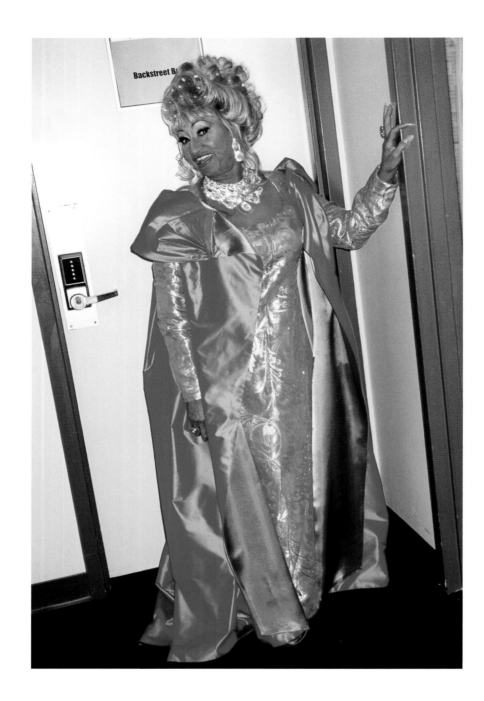

Celia Cruz and her music have given me so much joy and inspiration. She is simply irreplaceable and it's just an honor to know that she was a part of my life.

Celia Cruz y su música me han dado mucha alegría e inspiración. No hay quien pueda sustituir a Celia, y sólo saber que fue parte de mi vida es ya un honor.

MARC ANTHONY

OPPOSITE Celia always embraced new generations of singers and musicians. She was so proud of the young Latin singers, and she really enjoyed singing with Marc Anthony. Here they had finished their duet and were in the elevator on the way back to their dressing rooms. Marc was showing Celia his good luck charm—a little sock that belongs to his son, which he said he always carries in his pocket during performances. PÁGINA OPUESTA *Celia siempre acogió a las nuevas generaciones de cantantes y músicos, y estaba muy orgullosa de los nuevos cantantes latinos. Celia de veras disfrutaba cantar con Marc Anthony. Aquí han terminado un dúo juntos y están ahora en el elevador de vuelta a sus camerinos. Marc le está enseñando a Celia su amuleto de buena suerte—una mediecita de bebé que perteneció a su hijo, y que él dice que siempre lleva en el bolsillo durante sus actuaciones.*

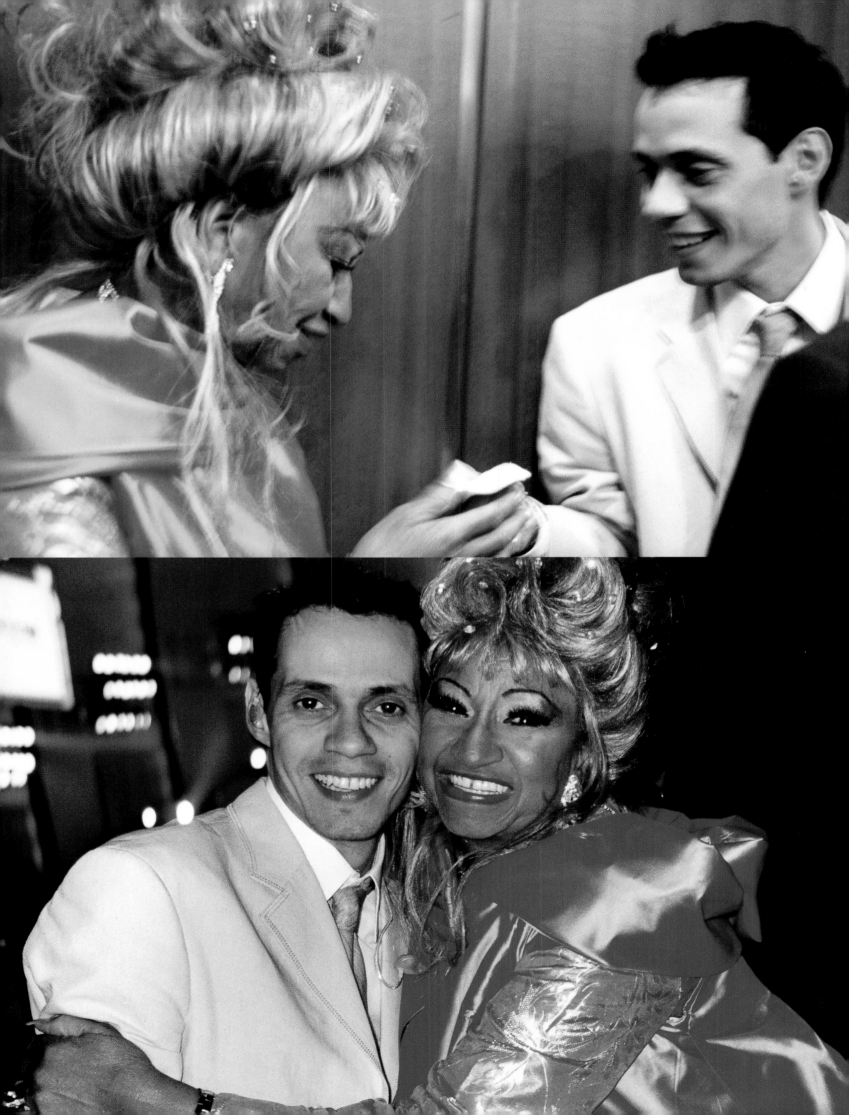

Celia Cruz was a great inspiration to me. It was my complete pleasure to design many of her gowns and costumes over the years and help her to bring her wildest fantasies into reality. Celia's vision of glamour, outrageous color sense, and incredible personal style were always present when we worked together. Celia was an amazing lady and she is greatly missed.

Celia Cruz fue una gran inspiración para mí. Fue un sumo placer diseñar mucho de su vestuario a través de los años, y ayudarla a que sus fantasías más extremas se hicieran realidad. La visión que tenía Celia del glamour, su fantástico sentido del color, y su increíble estilo personal siempre estaban presentes cuando trabajábamos juntos. Celia era una mujer extraordinaria, y se le extraña mucho.

SULLY BONNELLY

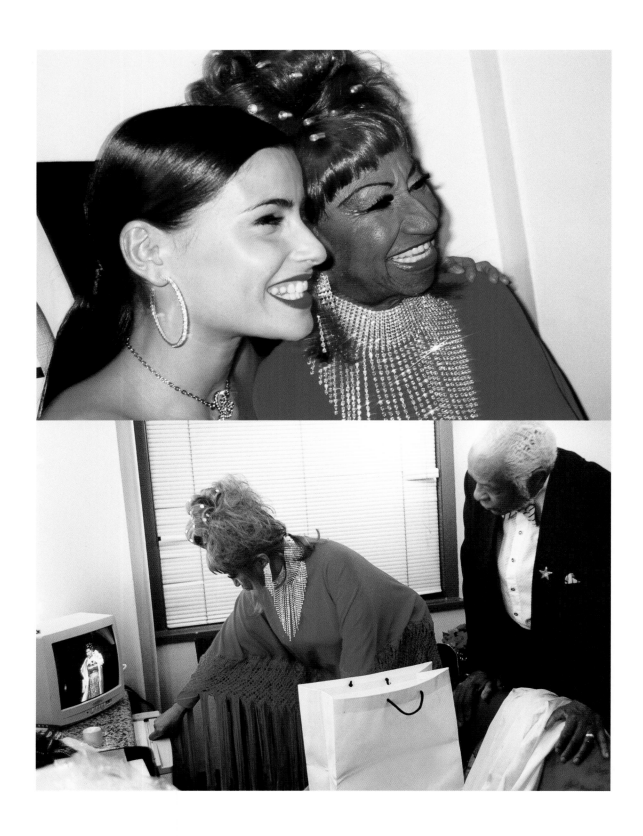

TOP The scene backstage at The Divas' concert could have rivalled the drama and excitement of what was happening onstage. People kept knocking on Celia's door, and the room was constantly filled with other performers wanting to meet her. Here, Nelly Furtado poses with Celia. BOTTOM After a costume change, Celia and Pedro check out Aretha Franklin's performance on close circuit television. OPPOSITE TOP, LEFT TO RIGHT Surveying the scene backstage. Celia in a thoughtful moment before her performance. OPPOSITE BOTTOM, LEFT TO RIGHT Tico Torres escorts Celia to the stage. Onstage at Radio City Music Hall. ARRIBA *La escena entre bastidores en el concierto de Las Divas pudiera rivalizar en acción dramática y excitación a lo que estaba ocurriendo en el escenario. La gente tocaba constantemente a la puerta de Celia, y el cuarto estaba siempre lleno de otros artistas que querían conocerla. Nelly Furtado posa con Celia.* ABAJO *Después de un cambio de vestuario, Celia y Pedro miran la actuación de Aretha Franklin en televisión a circuito cerrado.* PÁGINA OPUESTA, ARRIBA, DE IZQUIERDA A DERECHA *Examinando la escena desde bastidores, Celia en un momento meditativo antes de su actuación.* PÁGINA OPUESTA, ABAJO, DE IZQUIERDA A DERECHA *Tico Torres acompaña a Celia al escenario. En el escenario de Radio City Music Hall.*

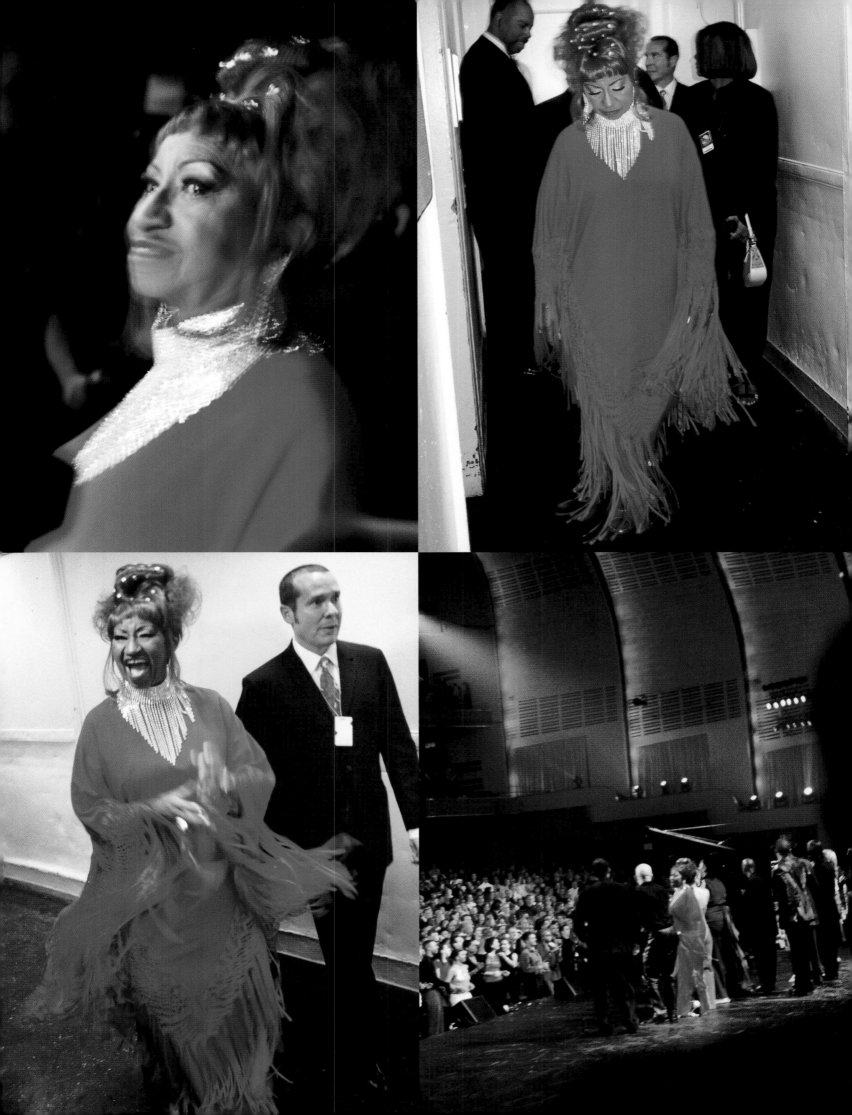

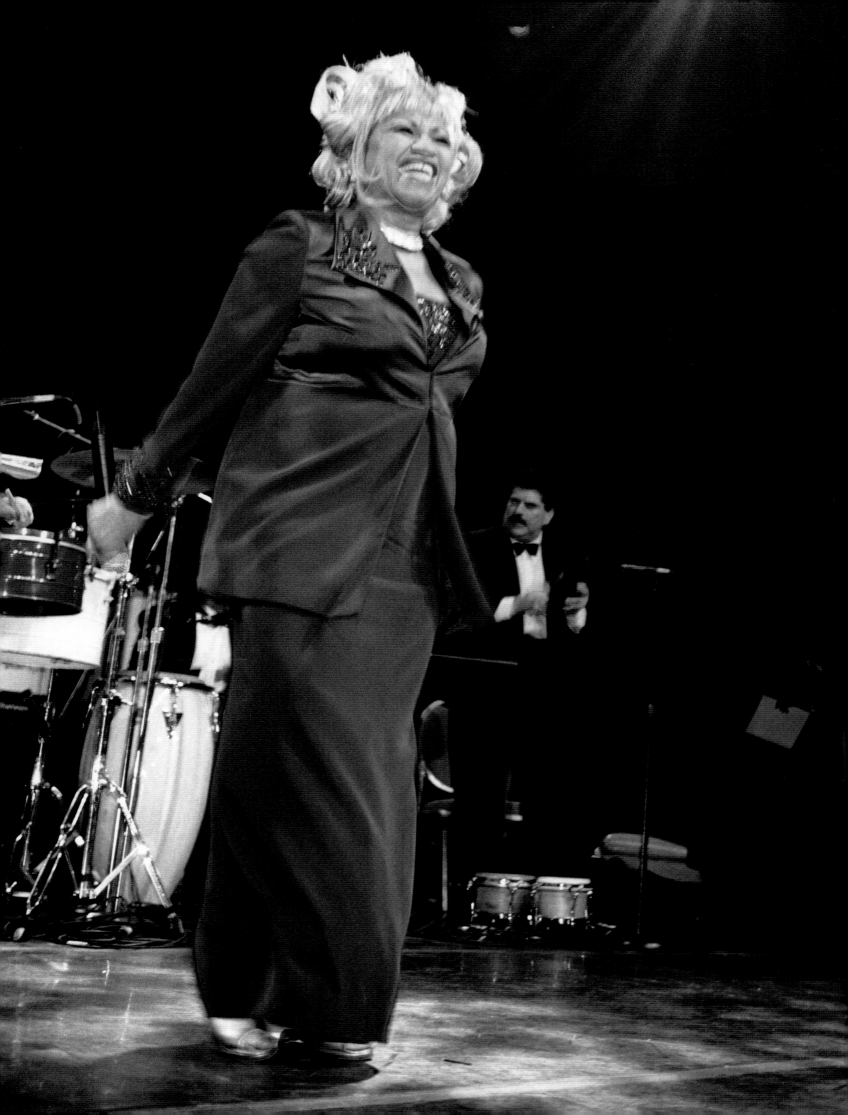

Celia Live!

¡CELIA EN VIVO!

Celia was truly in her element at this concert at the Manhattan Center in 1998. She was always at home onstage in New York, especially when she had the chance to perform with her longtime collaborator, the legendary Tito Puente. They first met in Cuba when he visited in the 1950s, and together, they formed the core of a group of musicians that pioneered salsa.

Celia estaba de veras en su elemento en este concierto en el Manhattan Center en 1998. En la escena en Nueva York, ella siempre se sentía como en su casa, especialmente cuando tenía la oportunidad de actuar con su colaborador de largo tiempo, el legendario Tito Puente. Se habían conocido en Cuba en una visita de él durante los años cincuenta y, juntos formaban, con un grupo de músicos el centro de los pioneros de la salsa.

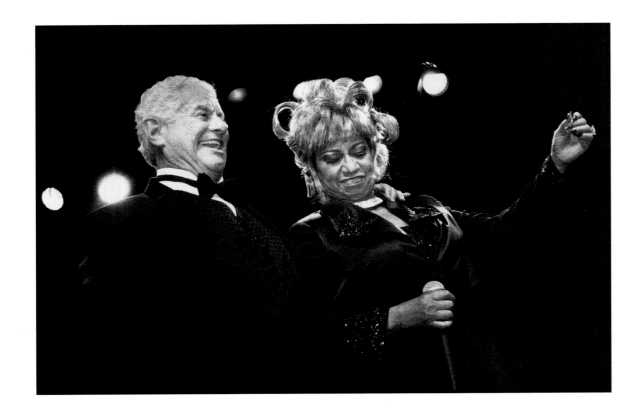

ABOVE Celia performing with the late, great Tito Puente. *ARRIBA Celia con el gran Tito Puente, fallecido algún tiempo después.*

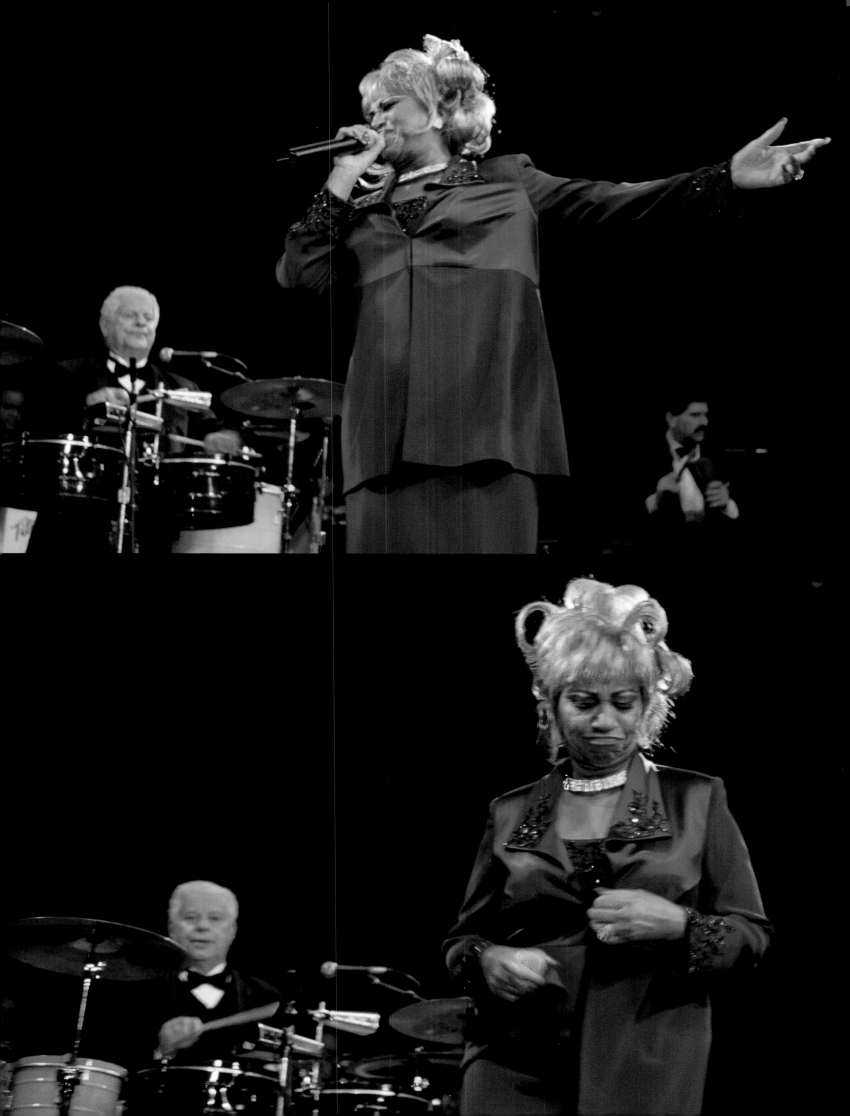

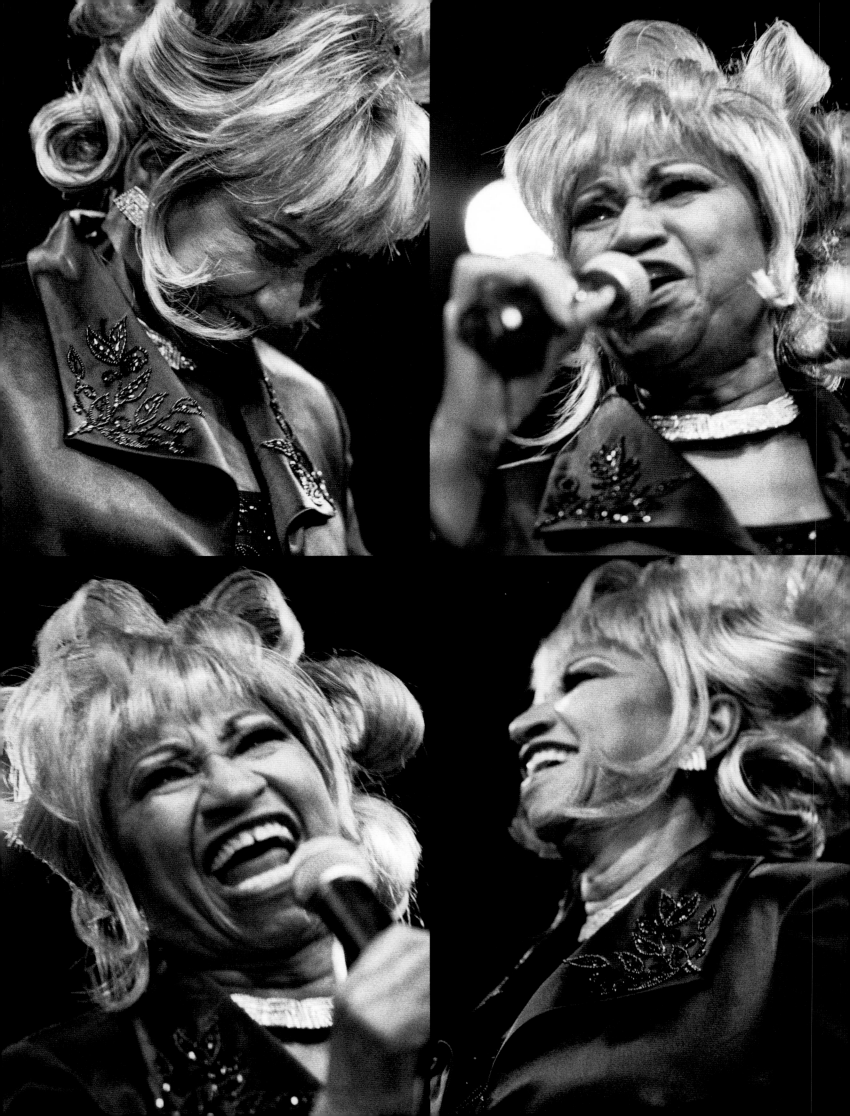

Celia Cruz could represent a whole attitude and way of life with just one note. The sound of her voice told you more than a thousand books or pictures—in it you could sense the cuisine, the dancing, the clothes, the humor, sadness and soul of a whole culture. In one voice you could hear millions. Her voice embodied sensuality, pleasure, melancholy and spirituality—all at the same time. And her decision, with Pedro, to always remain true to her music and sound while still changing with the times was an example to us all.

I had the fortune to sing with Celia on one song, "Loco de Amor." I was asked to write a song for the opening scene of the film *Something Wild*, and I thought I would make an impossible demand on the producers—"I'll write you a song if I can do it as a duet with Celia Cruz." I'd been listening and dancing to her records for years— they had become sources of inspiration—I was a total fan—and I of course thought that this request would never happen in a million years—either her people would have never heard of me or it would seem just too bizarre. But I suspect that partly due to the help of the late Jerry Masucci and others, it was agreed to. So—now I would have to deliver the goods. Together with Johnny Pacheco we wrote something that was not strictly doctrinaire salsa (or truly afro-Cuban) but reworked those grooves into something that worked for me . . . and I hoped for her.

Later, with our recording in the past, I joined her on stage a few times in New York, and most notably for me, she invited me to join her at a benefit for an AIDS hospice center in Mexico City. I was incredibly nervous, and probably not very good, but her openness and generosity—trying to help a gringo rockero find a way into her music, and playing concerts for a myriad of causes—was a real inspiration. She obviously wasn't working with me for career advancement—she was already the Queen—but out of sense of experimentation and to possibly bridge cultural gaps. I only wish it had been more widely successful, and that more rock and rollers could have discovered the intensity, passion and soul in her music. Maybe someday.

Viva La Reina.

Celia Cruz era capaz de representar toda una actitud y un modo de vida con una sola nota. El sonido de su voz me ha dicho más que mil libros o mil fotos—en esa voz podía percibirse el modo de cocinar, del bailar, de vestir, y el humor, la tristeza, y el alma de toda una cultura. En una sola voz, se podían oír millones de voces. Su voz significaba sensualidad, placer, melancolía y espiritualidad—todo a la vez. Y su decisión, junto con Pedro, de permanecer fiel a su música y a su timbre, al mismo tiempo que se renovaba de acuerdo con las épocas, fue un ejemplo para todos nosotros.

Tuve la buena fortuna de cantar con Celia una canción, "Loco de amor". Me pidieron que escribiera una canción para el comienzo de la película Something Wild, y se me ocurrió hacerles a los productores una demanda imposible: "Les escribiré una canción si la puedo cantar a dúo con Celia Cruz". Yo la había estado escuchando y bailando con sus discos por años—que se han convertido en fuentes de inspiración para mí, pues soy gran admirador suyo. Y claro, ni por un instante pensé que se me concedería ese deseo, bien porque su gente nunca habría oído hablar de mí, o porque pareciera demasiado extravagante. Pero sospecho que en parte gracias a la ayuda de Jerry Masucci (ya fallecido), y de otros, todo se arregló. Así que entonces me tocaba a mí producir. Junto con Johnny Pacheco, escribí algo que no era estrictamente ni salsa ni música afro-cubana, pero trabajé esas notas hasta lograr algo que funcionó para mí, y creo que para ella también.

Más tarde, dejando nuestro disco atrás, compartí el escenario con ella varias veces en New York, y tuve el honor de que me invitara a un beneficio para un hospicio de sida en Ciudad México. Yo estaba increíblemente nervioso, y posiblemente no lo hice muy bien, pero la manera abierta de Celia y la generosidad que demostró en tratar de ayudar a un gringo rockero a abrirse paso en la música caribeña, y en partcipar en una cantidad de conciertos a beneficio de un millar de causas, fue una verdadera inspiración para mí. Naturalmente, al trabajar conmigo no estaba impulsando su carrera, ya ella era la Reina. Lo hacía quizá por experimentar y por cruzar fronteras culturales. Sólo deseo que esto se hubiera propagado más, y más rockeros hubieran tenido la oportunidad de descubrir la intensidad, la pasión y el alma de su música. Quizá algún día.

¡Viva La Reina!

DAVID BYRNE

Now that she is gone, the music world feels empty, devoid of an energy, a life force that drove us, inspired us and made our lives better. Her voice, her presence will always be missed . . . but her music will live on forever.

Ahora que ya no está con nosotros, el mundo de la música se siente vacío, falto de energía, falto de una fuerza vital que nos inspiraba y hacía nuestras vidas mejor. Extrañaremos su voz y su presencia . . . pero su música vivirá para siempre.

JENNIFER LOPEZ

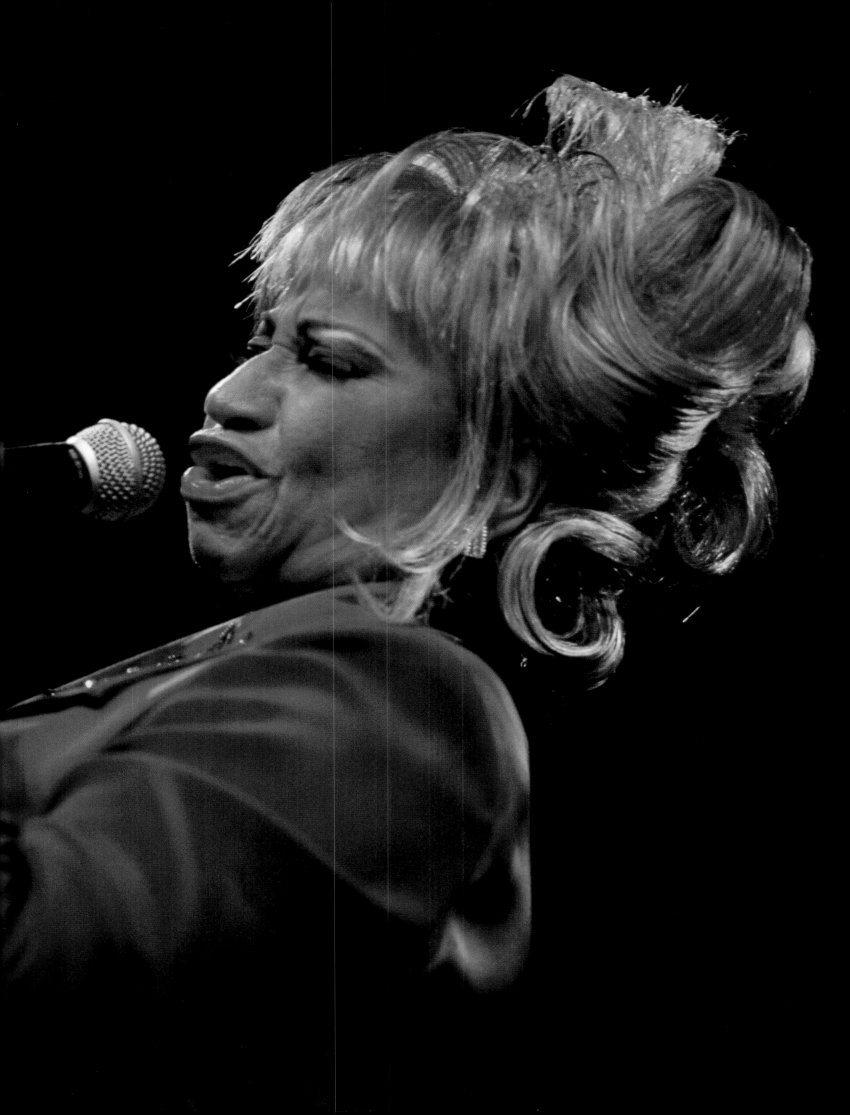

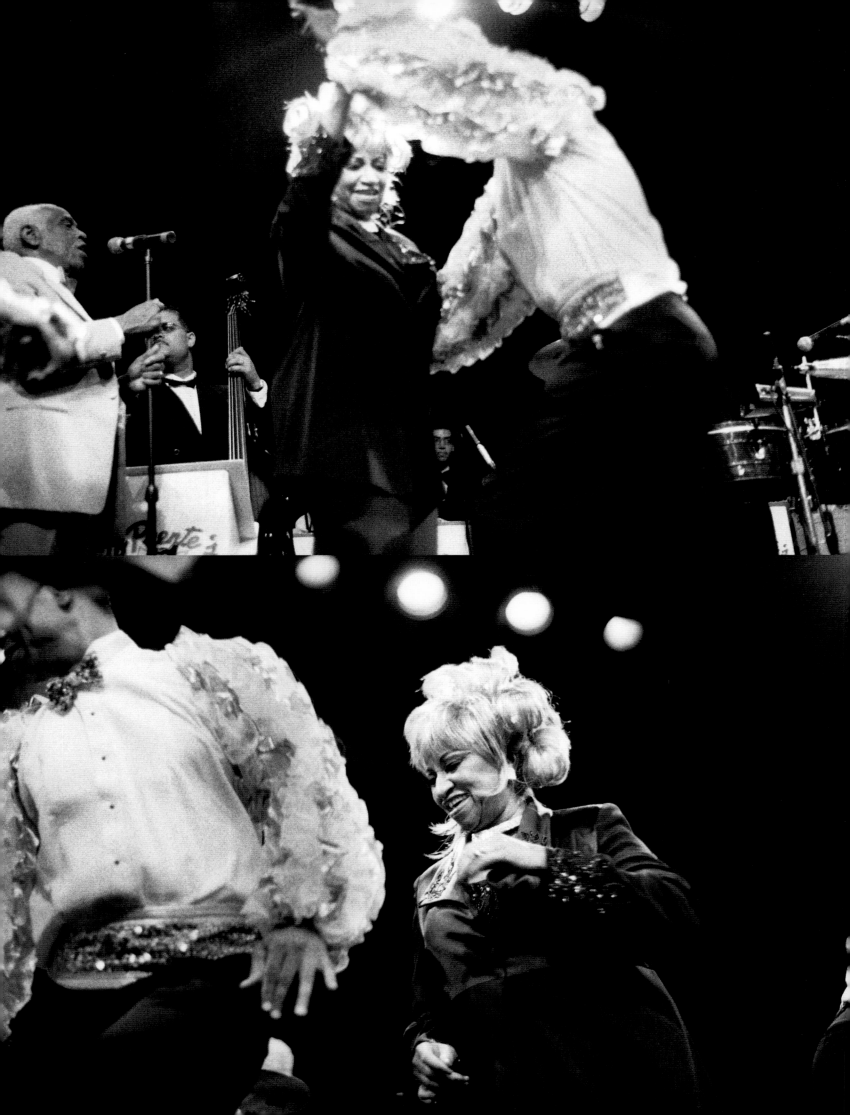

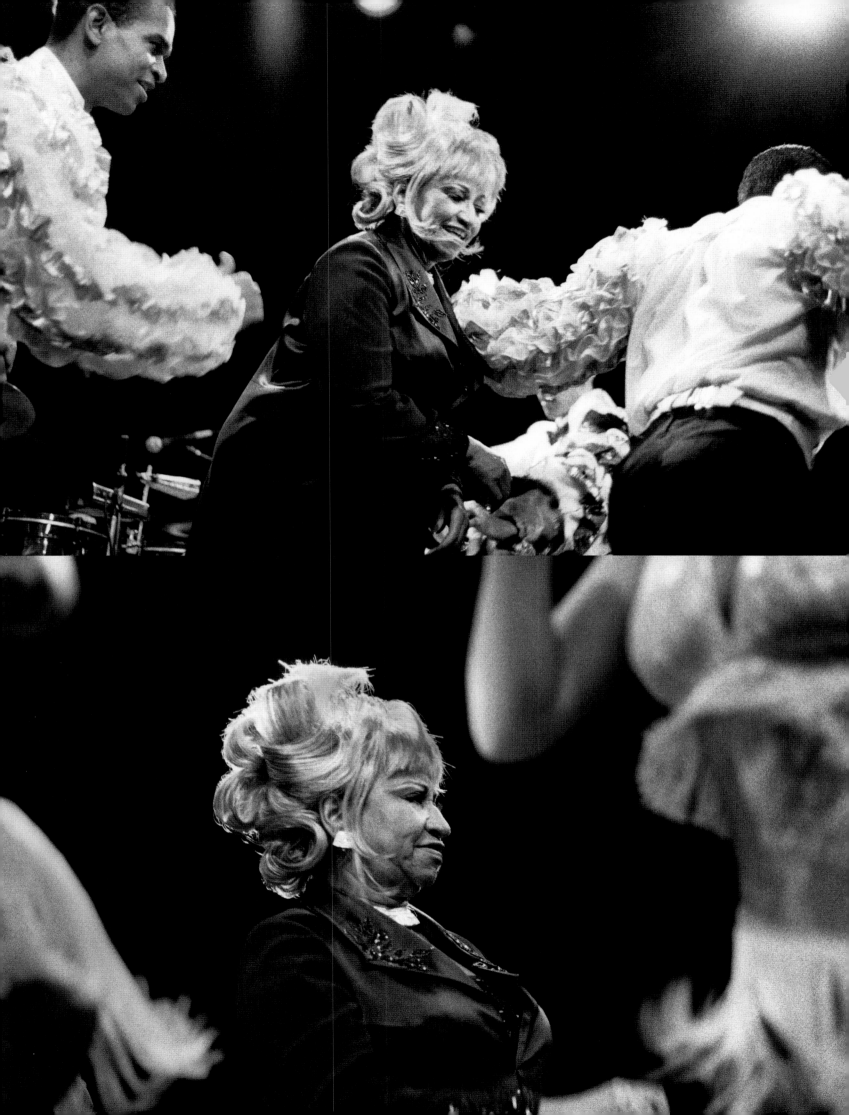

If you ever saw Celia Cruz somewhere in the world, you saw Cuba, because Celia was Cuba. Celia is the Cuba of yesteryear, the Cuba our parents dream of . . . Her qualities as a singer are only superseded by her qualities as a human being.

Si alguna vez viste a Celia Cruz en alguna parte del universo, viste a Cuba, porque Celia era Cuba. Celia es la Cuba de ayer, la Cuba que nuestros padres añoran . . . Su calidad como cantante solamente la supera su calidad como persona.

OMER PARDILLO CID

ABOVE Celia and Pedro backstage with Omer Pardillo Cid, her personal manager and now the vice president of the Celia Cruz Foundation.
ARRIBA Entre bastidores con Celia, Pedro y Omer Pardillo Cid, su representante, y ahora vice-presidente de la Fundación Celia Cruz.

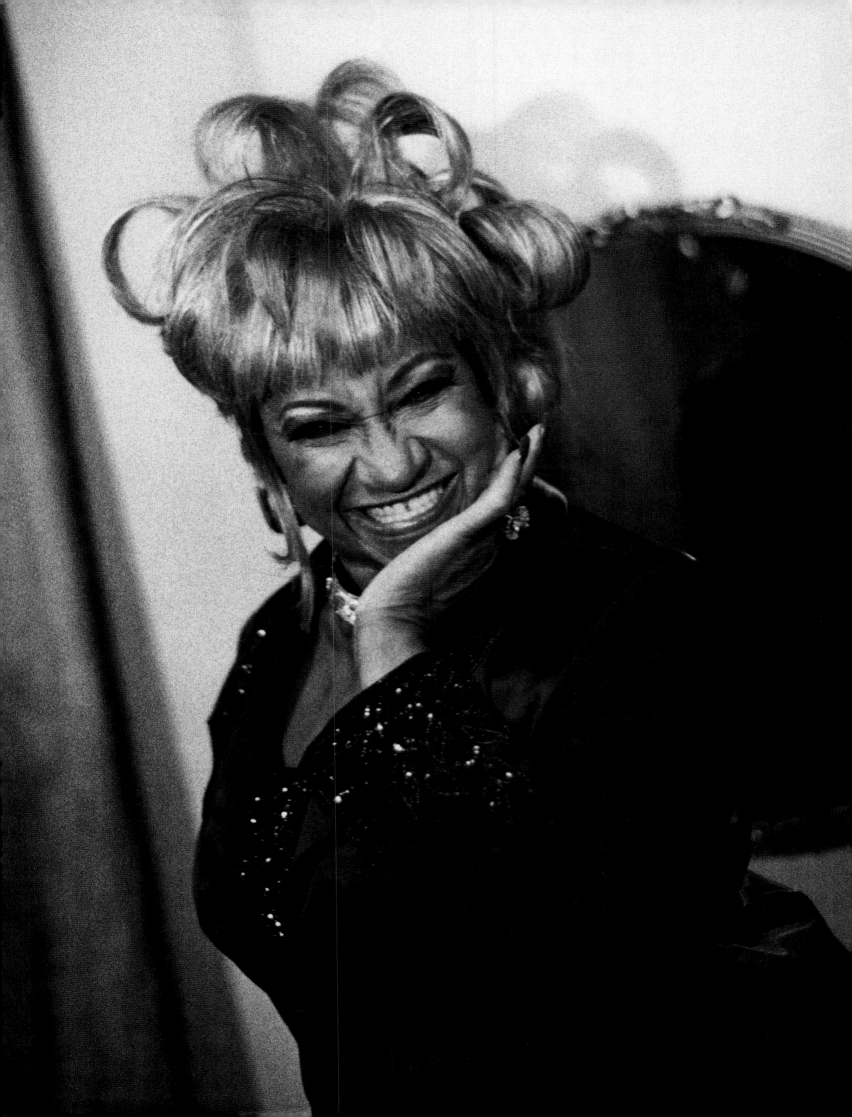

Celia Forever

By Guillermo Cabrera Infante

Celia Cruz had all the Cuban music inside her. All of it resonated in her clarion voice, creating distant echoes that seem to come directly from the source. I have heard all the greats, and I know what I am saying. I heard Beny Moré sing, and I saw him on the stage, the best Cuban male singer of all time; I heard Panchito Rizet sing "Dos gardenias" like a master among empty imitators; I heard Barbarito Diez, accompanied by Antonio María Romeu and his orchestra; I heard Abelardo Barroso, bold *sonero*; I heard Ñico Saquito sing, and I saw him in person, with his original "María Cristina" and his improvisation on the refrain, "me quiere gobernar"; I heard María Teresa Vera, composer of "Veinte años," which she sang better than anybody else; I heard Paulina Alvarez (the Empress of the Danzonete); I was a friend of Rolando Laserie in La Habana by night and in Miami in his day; I heard Vicentico Valdés singing his disillusioned—and sometimes even metaphysical—*boleros*; I heard, saw, and was a friend of Bola de Nieve, and of a number of great women like Olga Guillot (the Queen of the *Bolero*); and La Lupe, and her wild songs at La Red Club; and Elena Burke, behind Frank Domínguez and his piano. I heard, saw, and enjoyed Celia's total musicality, and I feel I have the authority to say that Celia Cruz is the greatest of them all, a real original, and one of the great great ones, a universal musical giant: I heard her for the first time in 1948 on radio station *Mil Diez*.

Soon Celia was filling the airwaves in some commercial radio stations with programming of Cuban music. She was on CMQ, the most powerful, and she was also on RHC, the most popular broadcasting network then. But she was the queen at Radio Progreso, the domain of the Sonora Matancera, known plainly as the Sonora, as if it were the only one. Celia came in, she sang, and she conquered. Singing then with the Sonora, mind you, was Daniel Santos with his *sones*: a Cuban voice who had come from Puerto Rico, alternating with the most Cuban of all *guaracheros*, Bienvenido Granda. It took Celia no time to go from backup to lead singer of the Sonora, because in less time than it took to say her name, which was already popular, she was considered one of the veterans of the Sonora (including "el Gordo Manteca," a percussion magician with his *timbales*, who was so much imitated later by the *salseros* in New York and other musical towns). As if she had been born in Matanzas, she settled in the eastern room of the Centro Gallego, with her voice

soaring above the strains of the Sonora Matancera, one day known by the now-resonant name of Conjunto Soprano, and transplanted in La Habana by Rogelio Martínez. The Sonora was then appearing in public, and people could also see Celia (and hear her) through the glass doors at the radio station, filling the afternoon and evening with her unparalleled voice. Who could imagine then that Celia would become the genuine Cuban voice, beyond the horizon of our island?

And there, among the greats of the Sonora, was also the excellent Pedro Knight, a musician who was courting her from a distance, though he was with her in her music. Many years later, during Celia's concerts, there was a constant shadow by her side. It was Pedro, who directed her musical accompaniments in his own way: seriously and modestly, and with great musical wisdom. (One only needs to hear him harmonizing with Celia in that master duet "Usted abusó.") Celia was already Celia Cruz and had a repertory of songs that nobody sang like her. Because nobody could. Her voice, her timbre, her power were unique.

Celia's sense of humor has not drawn the attention it deserves. Not only in humorous songs like "Burundanga," but in her versions of *boleros* turned into *guarachas*. Even her joyous battle cry, *¡Azúuucar!* (Sugar!), is an expression of pure good humor. There are some dramatic songs that Celia transformed, together with her accomplice Pedro Knight, who did the harmonizing, into a mockery of the complaints, as in the Brazilian tune "Usted abusó." Since her days with the Sonora, Celia was already a singer of merry *sones*, her manifest joy was happiness. In spite of some of her melancholy tunes, Celia was a joyful singer. Even in the *bolero*, which is intrinsically a lover's lament, in her voice it turned into a romp, a happy *son*.

Celia's good humor was expressed in her wardrobe, full of multicolored costumes, usually topped by a striking wig, which she wore like another hat. It was not a caricature, like the hats brimming with fruit worn by Carmen Miranda, but just another manifestation of her humor. The exaggerated makeup was also festive: the enormous mouth, the heavy eyelashes, the eyebrows like circumflex accent marks were all humorous.

But there was no doubt about one thing: Celia Cruz was an icon. Her moniker, not without reason, was the Queen of Salsa. By 1990 she had already recorded more than fifty albums. This was a sort of major triumph for a singer who had started with Las Mulatas de Fuego, and only fifteen years later had made a complete collection of long-playing recordings. Her songs included such hits as "El yerbero moderno," "Caramelos," and the extraordinary "Burundanga." During her years with the Sonora Matancera, she managed both her exile

and her marriage to the excellent trumpet player Pedro Knight, a union to last beyond her death: during her funeral, Pedro was but a shadow of himself, accompanying Celia as always. Her biography, a long love poem written by Colombian writer Umberto Valverde, crowned Celia as the extraordinary singer that she was. Her penetrating voice had even reached an opera stage, embodying Gracia Divina in *Tommy* at Carnegie Hall, of all places! But more than the triumph of her voice was the proclamation that Valverde intoned: "Her Majesty is coming, we are going to hear her rhythms . . . the Queen is Rumba, Queen Rumba . . ."

Now, two of Celia's faithful followers, Alexis and Tico (Alexis Rodríguez-Duarte, who has proven to be a great photographer, and his collaborator, Tico Torres) have completed a labor of love in this book, presenting in excellent photos all the possible imagery created by Celia Cruz. "My name is Celia Cruz," she used to say when she was alive, and that still resounds now, beyond death and oblivion.

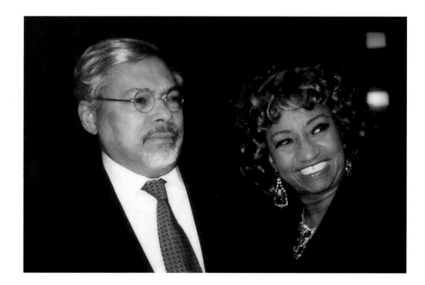

ABOVE Celia and Guillermo Cabrera Infante celebrate the release of his book, *Holy Smoke*. **ARRIBA** *Celia y Guillermo Cabrera Infante celebrando el lanzamiento del libro de Guillermo,* Holy Smoke.

POR SIEMPRE CELIA

POR GUILLERMO CABRERA INFANTE

Celia Cruz tenía toda la música cubana dentro. En su voz clara resonaban todos los aires cubanos, creadora de ecos lejanos que se oyen ahora como el original. Yo que he oído cantar a todos los grandes, sé lo que digo. Oí cantar y vi en escena a Beny Moré, el mejor cantante cubano de todos los tiempos; oí a Panchito Rizet cantar "Dos gardenias" como un maestro de imitadores vacíos. Oí a Barbarito Diez secundado por la orquesta de Antonio María Romeu; oí cantar a Abelardo Barroso, sonero adelantado; oí cantar y vi en persona a Ñico Saquito con su original "María Cristina" y su seguidilla "me quiere gobernar"; a María Teresa Vera, compositora y la mejor cantante de "Veinte años" para siempre; oí a Paulina Álvarez, "la Emperatriz del Danzonete"; fui amigo de Rolando Laserie en La Habana de noche y en Miami en su día; oí a Vicentico Valdés cantando sus boleros desengañados y a veces metafísicos; oí, vi y fui amigo de Bola de Nieve, y de una cadena de grandes mujeres como Olga Guillot, "la Reina del Bolero", y La Lupe y sus canciones desenfrenadas de La Red, y Elena Burke desde detrás del piano de Frank Domínguez. Yo que oí, vi y disfruté de su musicalidad total, tengo la autoridad para decir que Celia Cruz fue la más grande de todas, una original, de las grandes, grandes de la música universal: la oí cantar por primera vez en 1948 desde la radioemisora Mil Diez.

Pronto la oyeron cantar algunas emisoras comerciales que tenían horas de música cubana. La oyeron cantar en la CMQ, la más poderosa, la oyeron cantar también en la RHC, la más popular cadena radial de entonces. Pero quien se la ganó fue Radio Progreso, donde reinaba la Sonora Matancera, siempre conocida como la Sonora por antonomasia. Allí llegó, cantó y venció Celia. Habría que considerar que con la Sonora cantaba Daniel Santos sus sones: una voz cubana que venía de Puerto Rico, que alternaba con el más cubano de los guaracheros, Bienvenido Granda. Poco tiempo duró Celia como la segunda voz de la Sonora y en menos tiempo de lo que se decía su nombre, ya popular, se acoplaba con los músicos veteranos de la Sonora (incluyendo al "Gordo Manteca" mago de la percusión con sus timbales, tan imitado después por los salseros de Nueva York y de otras partes musicales) como si hubiera nacido en Matanzas y se instaló en el ala este del Centro Gallego, tanto que parecía hecha su voz para resonar por encima de los acordes del conjunto matancero trasplantado ahora en La Habana por Rogelio Martínez, venido de

Matanzas donde un día tuvo el hoy sonoro nombre de Conjunto Soprano. Ahora la Sonora aparecía en público que podía ver a Celia (y oírla) a través de las puertas de cristal del estudio llenando la tarde y la temprana noche con su voz inmarcesible. ¿Quién nos iba a decir entonces que Celia se volvería una voz cubana genuina, más allá del horizonte de la isla?

Allá estaba entre los grandes de la Sonora el excelente Pedro Knight, músico que entonces la pretendía de lejos aunque la acompañaba en la música. Muchos años más tarde, en los conciertos de Celia, se veía a un lado una sombra constante: era Pedro que dirigía la música como era: serio y modesto y de una gran sabiduría musical. (No hay más que oírlo haciéndole el segundo a Celia en ese dúo maestro, "Usted abusó".) Ya Celia era Celia Cruz y tenía su repertorio: canciones que nadie cantaba como ella. No podían. Su voz, su timbre y su poderío eran únicos.

No se ha insistido bastante en el sentido del humor de Celia Cruz. No sólo en canciones humorísticas como "Burundanga", sino en su versión de boleros convertidos en guarachas y hasta su grito de ¡Azúcar! es una expresión de puro humor. Hay alguna canción dramática como la tonada brasileña "Usted abusó" que Celia transformó, con el auxilio de Pedro Knight que le hizo de segunda voz, en una queja de burla. Ya desde los días con la Sonora Matancera, Celia era una cantante de alegres sones y su alegría manifiesta era una de las formas de la felicidad. Ella era, a pesar de ciertos tonos melancólicos, una cantante feliz. Hasta una queja de amor o de abandono, que es casi siempre el bolero, se convertía en su voz en un son alegre.

Una de las formas del humor en Celia era su ropero, lleno de batas de todos los colores y casi siempre rematadas por una peluca escandalosa que era otro sombrero. No una caricatura cómica, como los sombreros de frutas de Carmen Miranda, sino otra manifestación de su sentido del humor. La exageración del maquillaje era también festiva: la boca enorme, los ojos cubiertos por espesas pestañas y las cejas como acentos circunflejos del humor.

Pero una cosa era cierta: Celia Cruz era un ícono. Llamada, no sin razón, la Reina de la Salsa. Ya por 1990 había grabado más de 50 álbumes. Era una suerte de triunfo mayor para la cantante que había comenzado con las Mulatas de Fuego y ya había grabado, solamente quince años más tarde, una colección completa de *long playings*. Sus canciones incluían hits como "El yerbero moderno", "Caramelo" y la extraordinaria "Burundanga". De su estancia con la Sonora Matancera había logrado, a la vez, su exilio y su matrimonio con el excelente trompeta Pedro Knight que duró más que la muerte: en su entierro Pedro era una sombra de sí mismo acompañando a Celia, como siempre. Su biografía, un largo

poema de amor escrito por el escritor colombiano Umberto Valverde, la entronizaba como la cantante extraordinaria que era. Celia, con su voz penetrante, había llegado hasta la ópera, encarnando a la Gracia Divina en *Hommy* en el ¡Carnegie Hall! Pero más que el triunfo de su voz era el pregón de Valverde que cantaba: "Su Majestad ya viene, vamos a oír su compás . . . La Rumba es la Reina, Reina Rumba . . ."

Ahora dos de sus fieles seguidores, Alexis y Tico (Alexis Rodríguez-Duarte, que se muestra como un gran fotógrafo, y su colaborador Tico Torres) han completado la labor de amor que es este libro, que contiene en sus excelentes fotos toda la imaginería posible de Celia. "Celia Cruz, mi nombre es Celia Cruz", como ella insistía cuando cantaba viva y que ahora suena más allá de la muerte y del olvido.

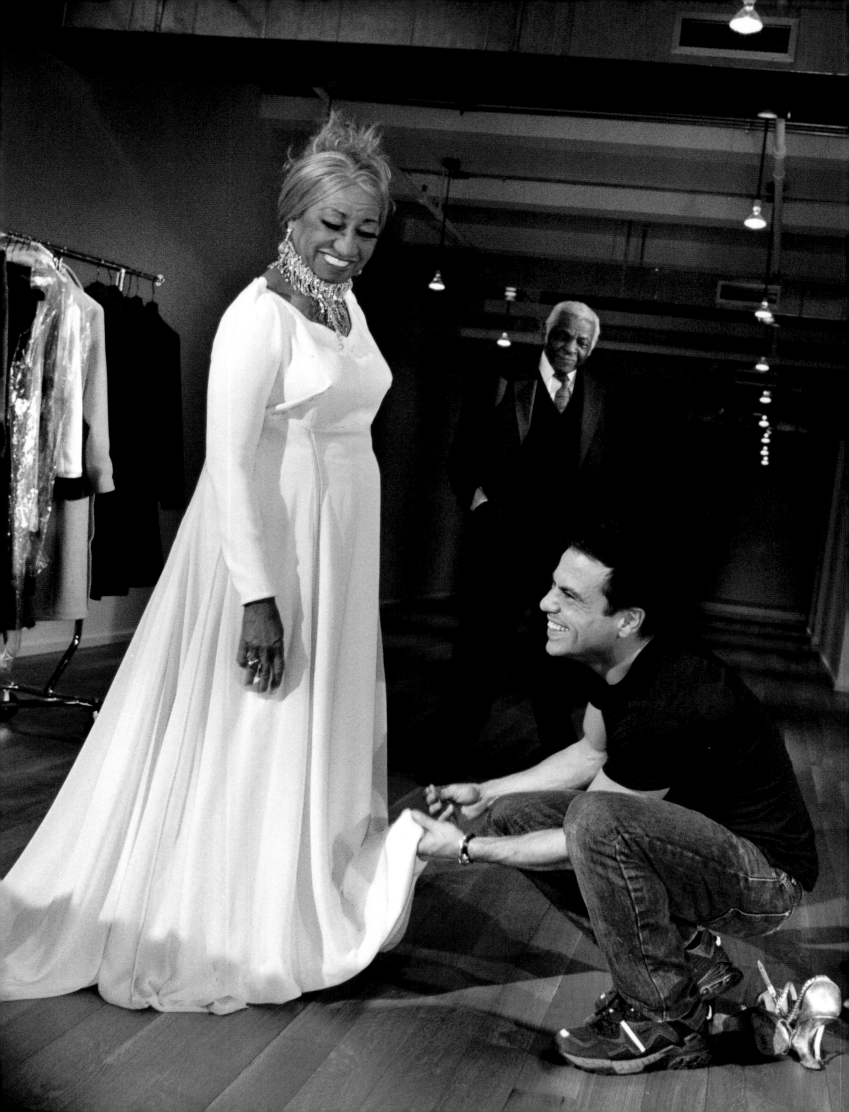

Becoming Celia Cruz

LA CREACIÓN DE CELIA CRUZ

Celia singlehandedly created a style that was completely original, and it took a great amount of effort and ingenuity to develop the onstage look that has since become so instantly recognizable. Since she first began performing in Cuba in the late 1940s, Celia was known for her flamboyant dresses, innovative hairstyles, and colorful makeup. In the early days of her career, she had to learn to do everything herself—from putting on her own makeup before performances to working with dressmakers in Cuba to design her costumes. Celia's style evolved over the years, but her hands-on involvement never stopped. She collaborated and experimented with designers to develop outfits that would not only dazzle, but also be practical to wear during performances—she had to be able to move and dance effortlessly in them, and the dresses had to withstand the wear and tear of her rigorous concert tours. Celia would then match these outfits with her incredible collection of accessories, and crown it all with one of her amazing wigs. The towering hairdos, false eyelashes, and glittering eyeshadow were all part of the stage persona that she so carefully crafted.

Celia, sin ninguna ayuda, se creó un estilo completamente original, y requirió un gran esfuerzo y mucha ingeniosidad de su parte para desarrollar una imagen escénica que se ha hecho instantáneamente identificable. Desde sus primeras actuaciones en Cuba a fines de la década de los cuarenta, Celia se hizo famosa por sus trajes vistosos, peinados innovadores, y maquillaje de vibrantes colores. Al comienzo de su carrera tuvo que aprender a hacerlo todo ella misma, desde maquillarse antes de sus presentaciones hasta colaborar con las modistas en Cuba para diseñar sus trajes. El estilo de Celia evolucionó a través de los años, pero nunca se detuvo su participación directa. Colaboró y experimentó con sus diseñadores hasta conseguir un vestuario que no sólo deslumbrara, sino que también fuera práctico de llevar durante sus actuaciones. Necesitaba que éste le permitiese moverse y bailar con facilidad, y que resistiera el trajín de sus rigurosas giras de conciertos. Celia entonces compaginaba estos trajes con su increíble colección de accesorios, y se colocaba, como una corona, una de sus fabulosas pelucas. Sus aparatosos peinados, pestañas postizas, y reluciente sombra para los ojos formaban todos parte del personaje escénico que tan cuidadosamente había creado para sí misma.

I first saw Celia when I was a child. She would come to perform in New Jersey. It was the event that everyone most looked forward to. Her music has always been an important part of Cuban culture. One of the greatest highlights of my professional career was when she approached me to create some special dresses for her. I was extremely nervous, though very excited. The first fitting was magical. I felt I was in the presence of genuine greatness.

Vi a Celia por primera vez cuando era niño. Ella venía a New Jersey a cantar. Era el evento que todos esperaban, más que ningún otro. Su música siempre ha sido parte importante de la cultura cubana. Uno de los momentos más importantes de mi vida profesional fue cuando ella me pidió que creara un vestuario especial para ella. Me puse muy nervioso, pero estaba muy excitado. La primera prueba fue mágica. Me di cuenta de que estaba en presencia de una genuina grandeza.

NARCISO RODRIGUEZ

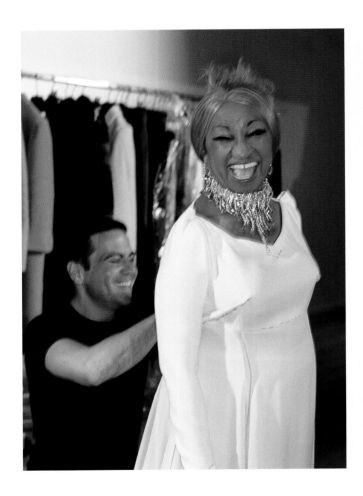
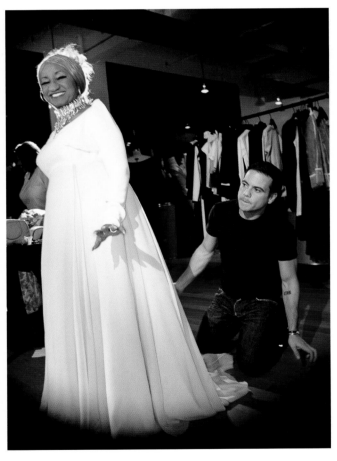

ABOVE AND OPPOSITE On the Friday before the Grammy Awards in 2003, Celia went to Narciso Rodriguez's atelier for the final fitting of a dress he had designed for her. *ARRIBA Y PÁGINA OPUESTA El viernes anterior a los Grammy Awards de 2003, Celia fue al atelier de Narciso Rodríguez para la última prueba del vestido que él había diseñado para ella.*

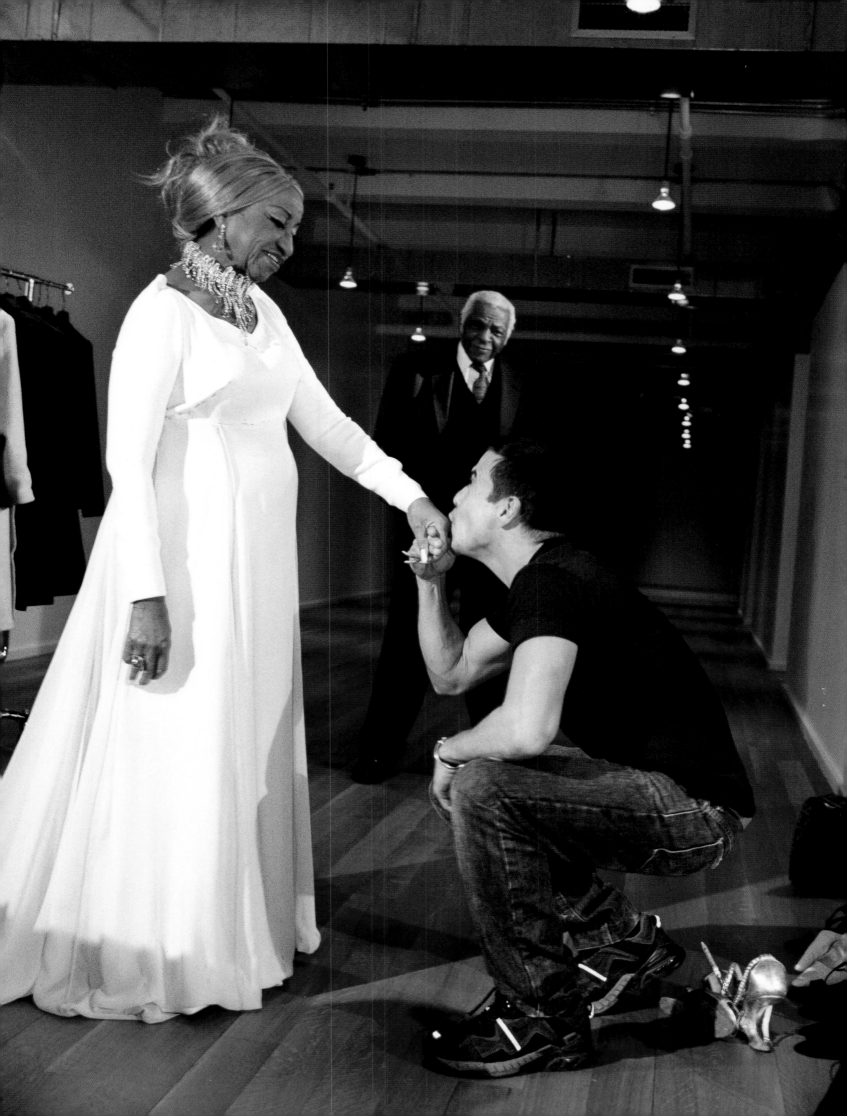

The Bridge *El Puente*

When we were starting our careers, Celia and I sang at Mil Diez Radio station in Cuba. Everyday we'd leave together and take the bus home. On some occasions we'd be a little short on cash to pay the toll for the bridge and that's where the performance began:

Celia would tell me, "What? You didn't bring the 10 cents for the bridge toll?"
Olga: "Not me, I thought you had brought it."
Celia: "How about the two cents for the transfer, did you bring that?"
Olga: "No *chica*, I didn't bring that either."
Celia: "What an outrage! What are we going to do now?"

We would conduct this entire dialog in a very high voice with tragic, worried faces.

This formula never failed, there would always be a compassionate passenger who would have pity on us and complete our fare

When we arrived at our destination, we would laugh so much, celebrating how well our plan had worked. . . . We were happy, we were in our Cuba. . . .

Cuando comenzábamos nuestra carrera, Celia y yo cantábamos en la estación de radio 1010 en Cuba. Todos los días salíamos juntas a tomar la guagua que nos llevaría a casa. En algunas ocasiones nos quedábamos cortas de dinero para pagar el peaje del puente y ahí comenzaba la actuación:

Celia me decía—¡Pero como! ¿No trajiste los 10 centavos del puente?
Olga—Yo no, pensaba que los habías traído tú.
Celia—¿Y los dos centavos de transferencia, tampoco los trajiste?
Olga—No chica, tampoco.
Celia—¡Que barbaridad! ¿Y ahora que hacemos?

Todo este diálogo lo decíamos en voz bien alta y con caritas de tragedia y preocupación.

La fórmula no fallaba, siempre aparecía algún pasajero que se compadecía de nosotras y nos completaba para el pasaje

Al llegar a nuestro destino, nos reíamos muchísimo celebrando lo bien que funcionaba nuestra táctica. . . . Éramos felices, estábamos en nuestra Cuba. . . .

OLGA GUILLOT

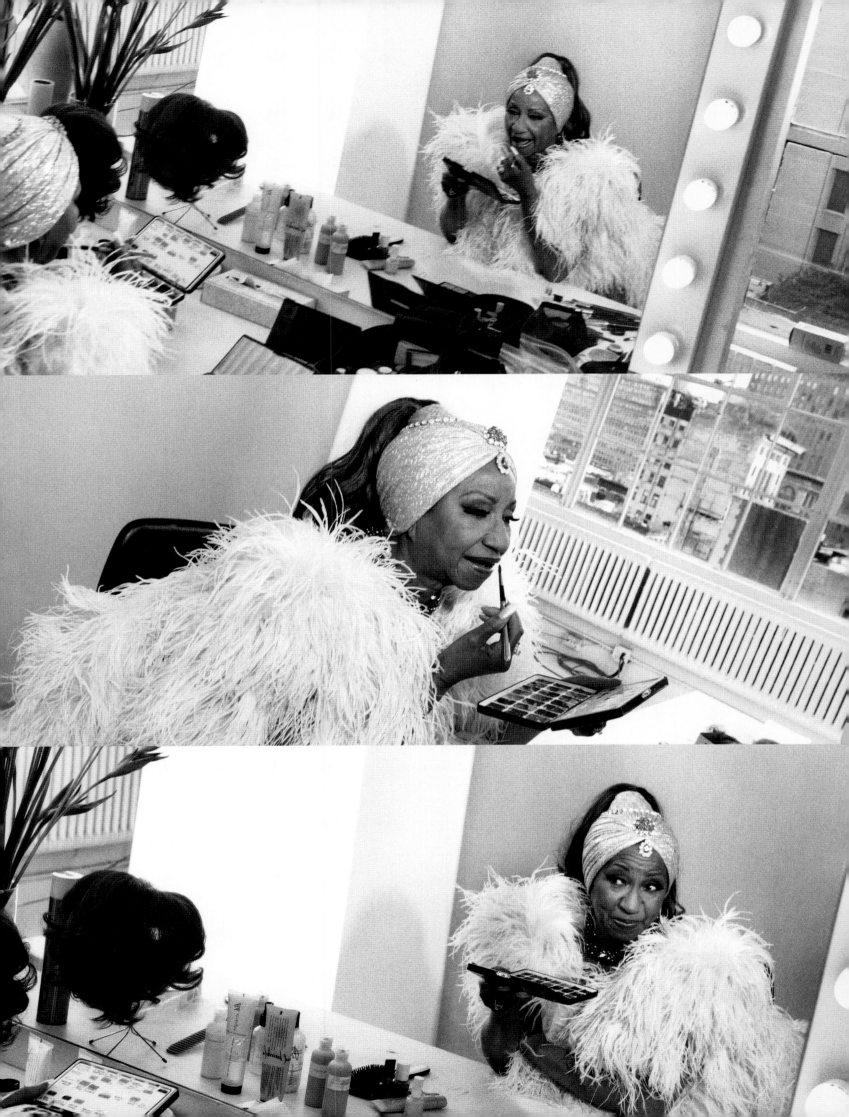

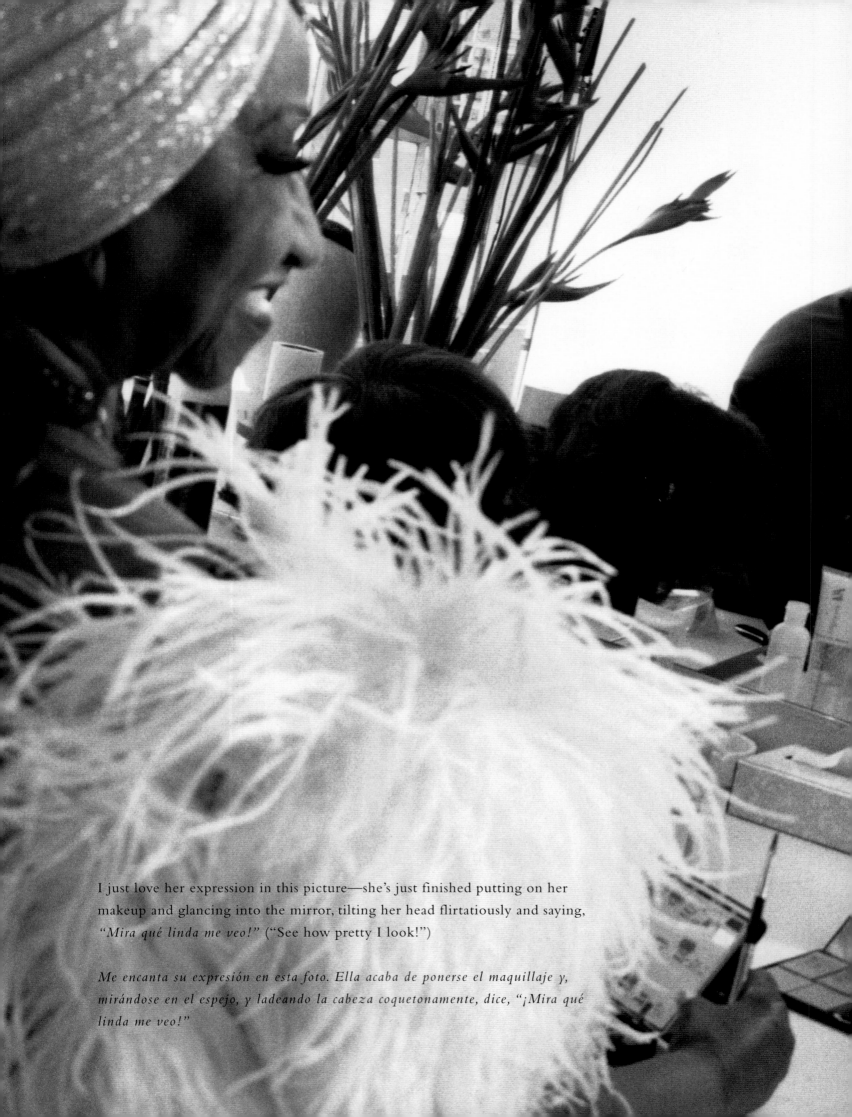

I just love her expression in this picture—she's just finished putting on her makeup and glancing into the mirror, tilting her head flirtatiously and saying, *"Mira qué linda me veo!"* ("See how pretty I look!")

Me encanta su expresión en esta foto. Ella acaba de ponerse el maquillaje y, mirándose en el espejo, y ladeando la cabeza coquetonamente, dice, "¡Mira qué linda me veo!"

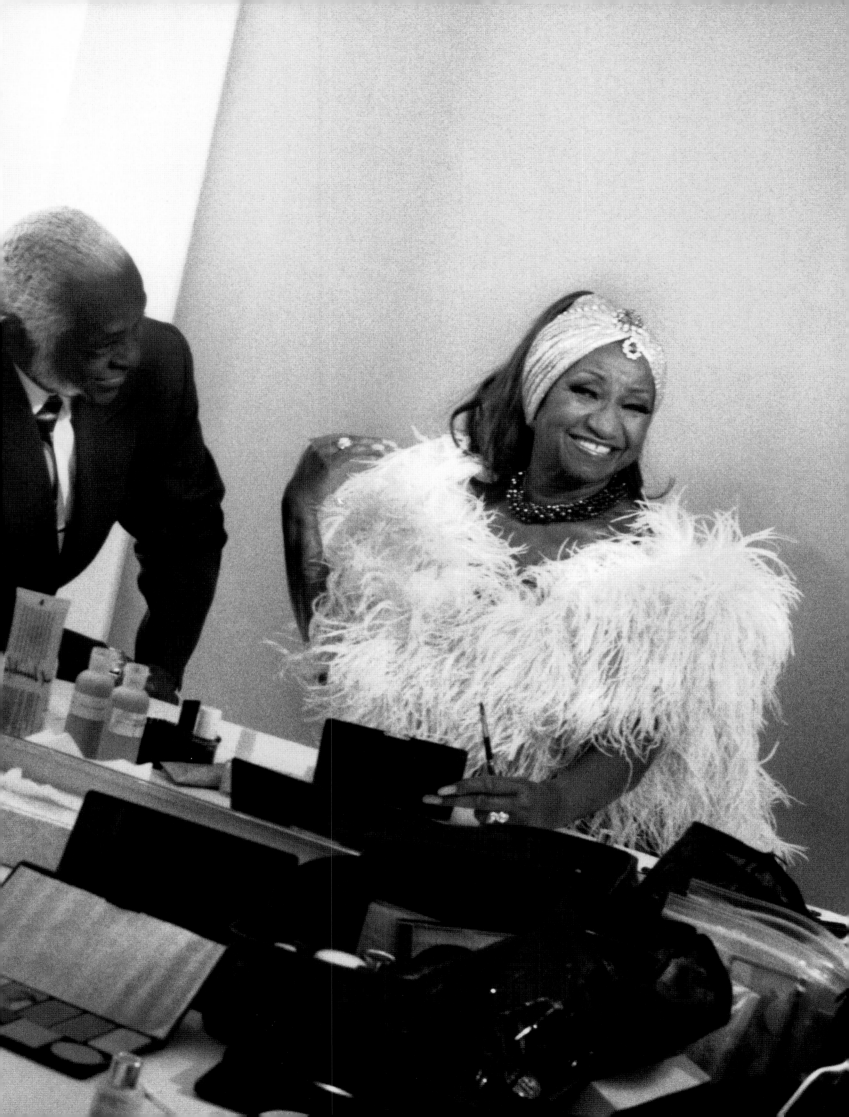

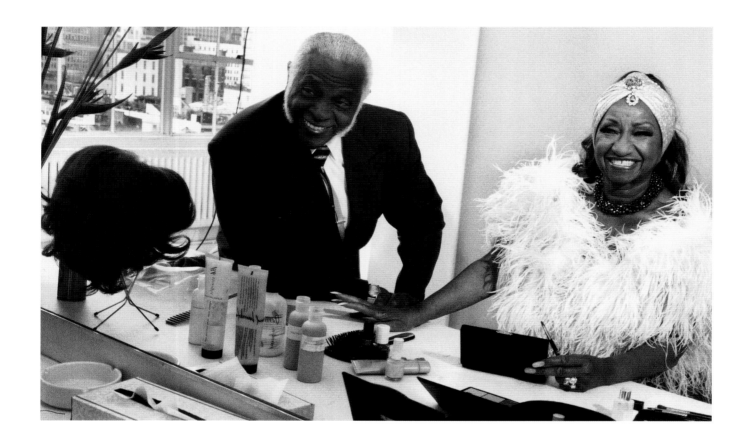

Celia Cruz was an amazing woman. She had the spirit and soul of a 30-year-old and she never stopped smiling. As a matter of fact, I've dedicated a song from my new album to her. It's called "When You Smile."

Celia Cruz era una mujer increíble. Con el alma y el espíritu de una mujer de treinta, nunca dejó de sonreír. De hecho, le he dedicado a ella en mi último álbum una canción: "When You Smile" (Cuando tú sonríes).

PATTI LABELLE

OPPOSITE In this picture from a 1999 photo shoot, I was going for an "I Dream of Jeannie" look—with her hair in a ponytail and pulled up through a turban. With all the jewels and the feathers, I think she looks like a genie who has just come out of a bottle.
PÁGINA OPUESTA En esta foto de una toma de 1999 yo quería recrear la imagen del espíritu de la botella ("I Dream of Jeannie")— con el pelo bajo un turbán, con todas las joyas, y todas las plumas, creo que Celia luce como un genio que acaba de escaparse de la botella.

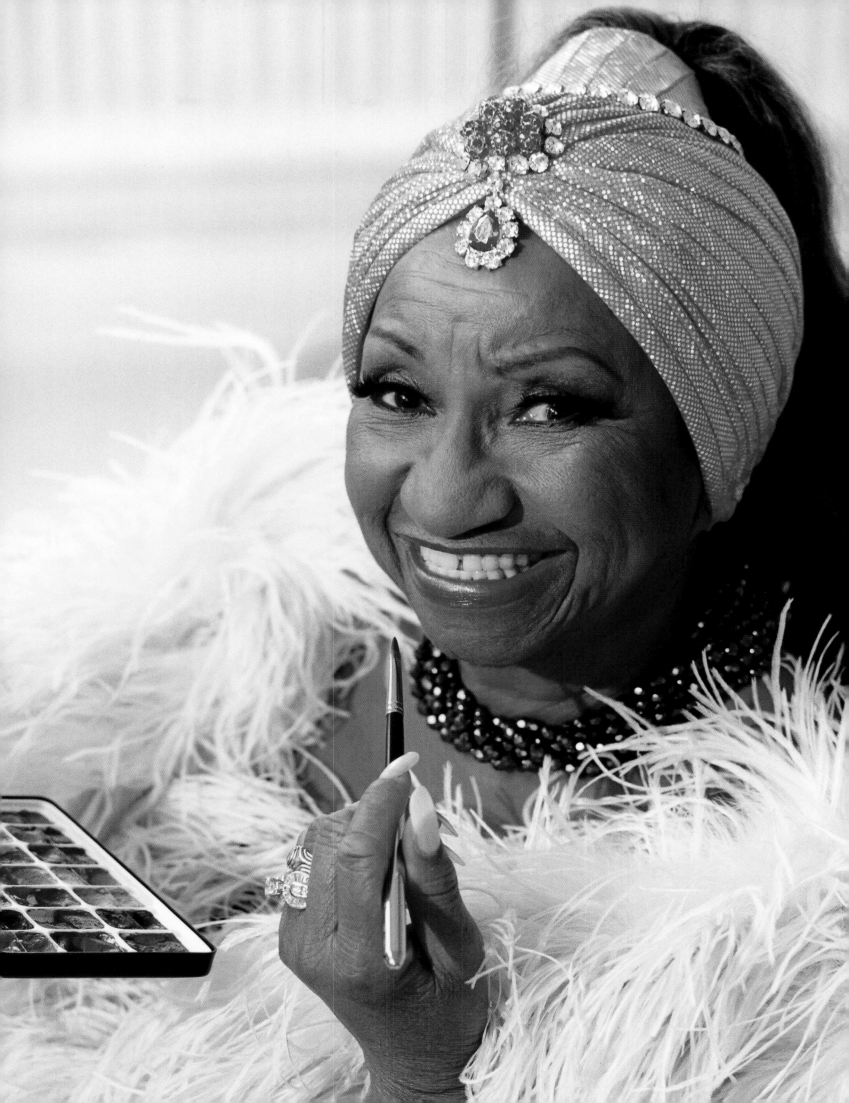

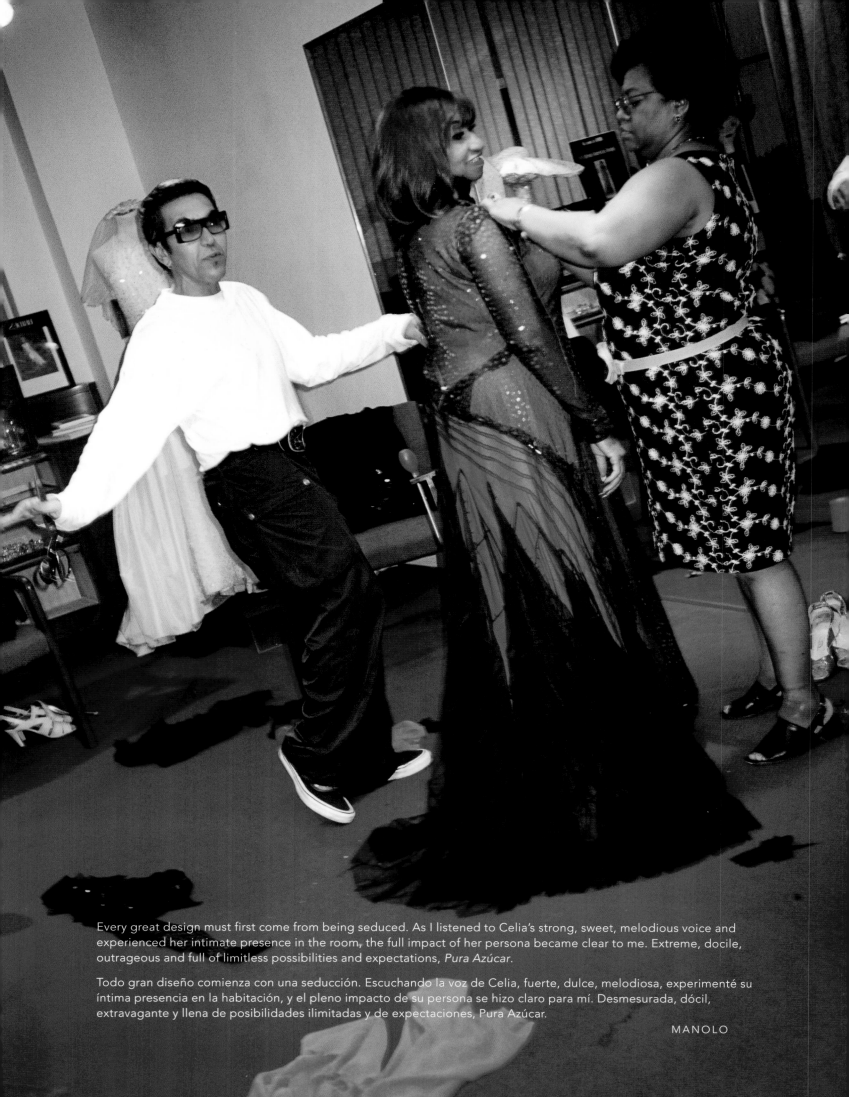

Every great design must first come from being seduced. As I listened to Celia's strong, sweet, melodious voice and experienced her intimate presence in the room, the full impact of her persona became clear to me. Extreme, docile, outrageous and full of limitless possibilities and expectations, *Pura Azúcar*.

Todo gran diseño comienza con una seducción. Escuchando la voz de Celia, fuerte, dulce, melodiosa, experimenté su íntima presencia en la habitación, y el pleno impacto de su persona se hizo claro para mí. Desmesurada, dócil, extravagante y llena de posibilidades ilimitadas y de expectaciones, Pura Azúcar.

MANOLO

Tico and I had commissioned the designer Manolo to make a dress for Celia for a photo shoot for *Latina* magazine in 1999. This was the second fitting for the dress, and I stopped by to see how it was coming along. Manolo and his assistant Alberta Rock were so excited to have Celia in their atelier. He buzzed around the room, draping the fabric on Celia and amusing her with his stories. Manolo's mother had seen Celia perform in Cuba when she was a young woman, and now, here he was designing an outfit for her!

Tico y yo habíamos comisionado al diseñador Manolo a hacerle un vestido a Celia para unas fotos de la revista Latina *en 1999. Esta era la segunda prueba del vestido, y yo pasé por allí para ver cómo iban las cosas. Manolo y su asistente Alberta Rock estaban muy excitados de tener a Celia en su atelier. Él iba de un lado para otro en el salón, cubriendo a Celia con la tela y divirtiéndola con sus cuentos. La madre de Manolo, cuando joven, había visto a Celia actuar en Cuba. Y ahora él estaba ¡diseñando su vestuario!*

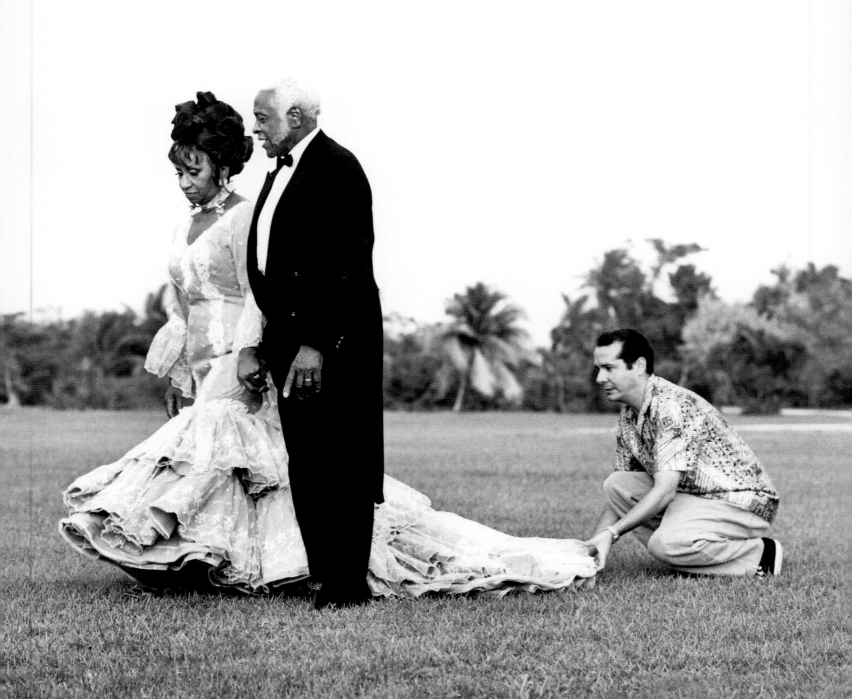

STYLING CELIA

A CONVERSATION WITH TICO TORRES

As an acclaimed fashion stylist who has collaborated with Alexis Rodriguez-Duarte since the beginning of his career, Tico Torres has been the other half responsible for creating some of Rodriguez-Duarte's most famous images. Torres spoke with Kevin Kwan, the creative director of Presenting Celia Cruz, *about Celia's inimitable style and what it was like to dress her.*

KEVIN KWAN When did you style Celia for the first time?

TICO TORRES I styled her for the first time in 1994 for *L'Uomo Vogue* magazine. Alexis and I had been friends with her since 1988, but this photo shoot was the first time I worked with her professionally.

KK In looking through all of the photos for this book, what strikes me the most is how Celia seemed to have really created her own style. How much of this was her own doing, and how much of it was a collaboration with stylists?

TT I think she was very much in control of her image from the get-go. She never had an army corps of stylists telling her what to wear . . . The times I've worked with her, she wasn't the type of person that needed much help because she knew the look she wanted to achieve. She had such an original style when it came to putting things together, from matching the outfits with her wigs to the accessories. Celia was always very self-assured, and she was never afraid of color. One thing I really admired about her is that if she put a purple wig on, she didn't care about what people thought. She just wore it, and she always pulled it off!

KK Fashion was truly a huge part of her persona

TT Yes, she loved fashion, and she always changed with the times. If you look at pictures of her in the 1950s, she wore these elegant, figure-hugging gowns. And in the1960s and 1970s, her fashion was just so fabulous, with the afros and the one-piece jumpsuits. Then in more recent times, it was all about long gowns, caftans, and billowing sleeves. She was always aware of what was going on in fashion.

KK Who were some of her favorite designers?

TT I know she worked with Sully Bonnelly quite a bit. Sully designed many beautiful dresses for her . . . if she liked a particular style, she would have four or five colors made of that same dress. She collaborated with Thierry Mugler . . . he used her in one of his most memorable fashion shows because he realized how fabulous she would look. Thierry is wonderful because he really shapes women with his clothes in a way that few designers can. Celia looked amazing in his outfit when she came strutting down the runway. And more recently she worked with Narciso Rodriguez—he did an exquisite, simple silver gown for her for the Grammys. I know she loved shopping at Christian Dior, and had an incredible collection of Pucci scarves. And she collected Fendi . . . from what I understand, she would go to Fendi in Paris every year to buy a new bag. She was very loyal to her designers, and a great clotheshorse all around!

KK How about in her private life? Did Celia put the same amount of attention to the way she dressed offstage?

TT When she wasn't performing, her style was a little quieter, dare I say, a little more conservative? Normally she would wear blazers with skirts, a turban or a simple wig, and plenty of jewelry . . . she loved to accessorize. She totally knew how to "work it" even in her private life, and she was always very chic. It was all part of an image that she created and honed to perfection.

KK What would you say that "image" was? She seemed like such a creature of her own invention

TT Well, that's precisely it . . . she had a totally unique image. It was always changing like a chameleon and she developed it as she went along. I've never seen anyone who would dress or accessorize herself the way she did. I don't know what you could compare it to. I don't know if it's specifically Cuban, or specifically Latin. I would just prefer to say that it was specifically Celia.

KK Is there a favorite memory from your experiences styling Celia?

TT Yeah, there's one—I have to go back again to that very first shoot we did. It was quite an experience to be styling her on

a beautiful South Florida afternoon with that glorious sunset. There was no other noise around, no cars, nothing. It was just pure silence, and all of a sudden Celia starts singing and her amazing voice just filled the entire garden. That I'll never forget.

KK It made you realize that you were in the midst of a legend
TT Yes, but the thing is, when we weren't shooting or working, when we were just hanging out at social functions, what I found so special about Celia is that she totally made you feel like a family member. I think that one of Celia's greatest gifts was the ability to make us all feel like we were not in the presence of a legend, when indeed we were.

CELIA Y SU ESTILO
UNA CONVERSACIÓN CON TICO TORRES

El conocido estilista de modas que ha colaborado con Alexis Rodriguez-Duarte desde el principio de su carrera, Tico Torres, es la otra mitad responsable de crear algunas de las famosas imágenes que Rodriguez-Duarte capta. Aquí Torres conversa con Kevin Kwan, quien ha estado a cargo de la dirección creativa de Presenting Celia Cruz. *Charlan del estilo único de Celia y de cómo fue su experiencia al vestirla.*

KEVIN KWAN ¿Cuándo ayudaste a Celia con su vestuario por primera vez?
TICO TORRES En 1994, para la revista *L'Uomo Vogue*. Alexis y yo éramos amigos de Celia desde 1988, pero en esta toma trabajé con ella profesionalmente por primera vez.

KK Mirando todas las fotos de este libro, lo que más me llama la atención es cómo Celia parece haberse creado su propio estilo. ¿Cuánto fue de su propia cosecha y cuánto se debió a la colaboración con estilistas?
TT Creo que Celia estuvo muy en control de su imagen desde el principio. Nunca tuvo un ejército de estilistas aconsejándola en su vestuario . . . ella creó su propia imagen por completo. Cuando trabajé con Celia, tengo que confesar, ella no fue nunca una de esas personas que necesitan mucha ayuda, porque ella sabía cuál era la imagen que ella quería proyectar. Tenía un estilo muy original para mezclar los distintos elementos, y saber qué accesorios o cuál peluca vendría bien con su vestuario. Mi labor consistía simplemente en añadir los toques finales y asegurarme de que todo luciría bien para la cámara de Alexis o, en algunas ocasiones, en el escenario.

KK Su atuendo era una gran parte de su "persona"
TT Sí, ella adoraba las modas, y siempre estaba de acuerdo con la época. Si tú miras fotos de ella durante los cincuenta, verás que siempre se ponía ropa muy elegante, muy ajustada. Y en los sesenta y los setenta, su estilo era tan fabuloso . . . con el pelo estilo afro y los *jumpsuits* de una pieza. Y entonces, más recientemente, llevaba muchas veces un traje largo, o un caftán, con mangas abullonadas. Siempre estaba consciente de las tendencias de la moda.

KK En realidad, pudiera decirse que a pesar de que su vestuario escénico era muy llamativo, nunca la opacó
TT Absolutamente. Celia estaba siempre en control, muy segura de sí misma. Una de las cosas que yo admiraba de ella es que si se ponía una peluca de color violeta, no le importaba lo que pensara la gente. Simplemente, se la ponía, y siempre le resultó.

KK ¿Quiénes fueron sus diseñadores preferidos?
TT Sé que trabajó bastante con Sully Bonnelly. Sully diseñó ropa muy linda para ella . . . si a Celia le gustaba un estilo en particular, se lo mandaba a hacer en tres o cuatro colores diferentes. Ella colaboró también con Thierry Mugler . . . él la usó en uno de sus más famosos desfiles de modas porque se dio cuenta de lo fabulosa que ella podía lucir. Thierry es maravilloso porque realmente remodela

con sus vestuarios de tal manera que muy pocos diseñadores son capaces de hacerlo. Celia lucía fabulosa en el diseño que Thierry le hizo, contoneándose por la pasarela. Y más recientemente ella trabajó con Narciso Rodríguez . . . Él le hizo un exquisito y simple traje de color plata para los *Grammys*. Yo sé que le encantaba ir de compras a Christian Dior, y tenía una colección increíble de chalinas Pucci. También coleccionaba bolsos de Fendi . . . creo que iba a Fendi en París todos los años a comprarse un bolso nuevo. Era muy leal con sus diseñadores, y se preocupaba mucho por su apariencia en todo sentido.

KK ¿Y qué hay de su vida privada? ¿Puso Celia tanta atención a su modo de vestir fuera de los escenarios?
TT Cuando no estaba actuando, su estilo era mucho más sosegado; me atrevería a decir, más conservador. Normalmente llevaba chaqueta y saya, un turbán o una peluca sencilla, y muchas joyas . . . a ella le encantaban los accesorios. Sabía perfectamente cómo vestirse, aun en la vida privada, y siempre lucía muy elegante. Todo era parte de la imagen que ella creaba para sí misma, y la perfilaba a perfección.

KK ¿Cómo describirías tú esa "imagen"? Ella siempre parecía un personaje inventado por ella misma . . .
TT Bueno, eso es . . . era una imagen única. Siempre cambiante como un camaleón, y la fue desarrollando poco a poco. Yo nunca he visto a nadie que se vistiera o que hiciera combinaciones como ella las hacía. No sé con quién pudiera compararla. No sé si era un estilo específicamente cubano o específicamente latino. Preferiría calificarlo de específicamente "Celia".

KK ¿Tienes algún recuerdo especial de tus experiencias vistiendo a Celia?
TT Sí, claro, hay una—tengo que volver a la primera toma que le hicimos. Fue una verdadera experiencia ayudarla con su vestuario en una linda tarde de South Florida, con una puesta de sol espectacular. Alrededor de nosotros no había ruidos, ni coches: ni nada. Había un puro silencio, de pronto Celia empezó a cantar, y su prodigiosa voz llenó el jardín completamente. Nunca me olvidaré de ese momento.

KK ¿Te diste cuenta de que estabas en presencia de una leyenda?
TT Sí, pero lo más interesante es que cuando no estábamos sacando fotos o trabajando, cuando estábamos simplemente juntos o en alguna función social, lo que yo encontré más especial en Celia es cómo ella lo hacía sentir a uno como si fuera miembro de su familia. Yo creo que uno de los dones mayores de Celia era su habilidad de hacernos sentir a todos que no estábamos en presencia de una leyenda, cuando en realidad, sí lo estábamos.

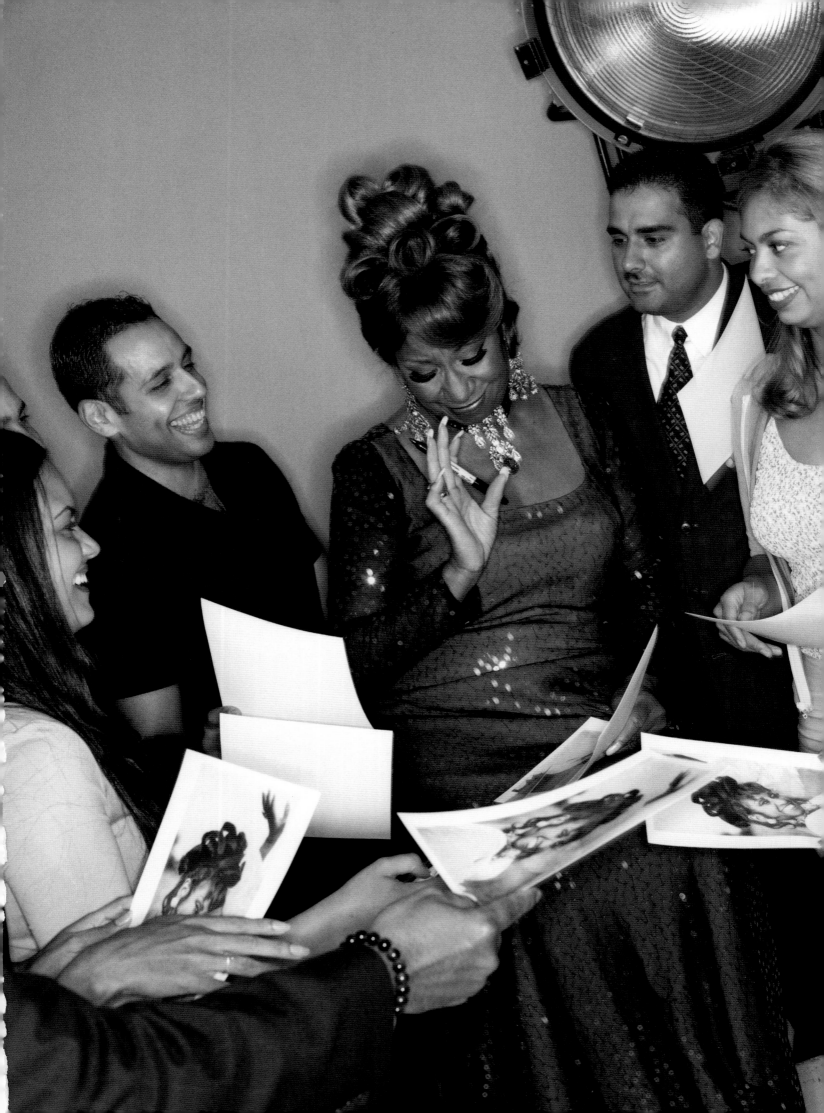

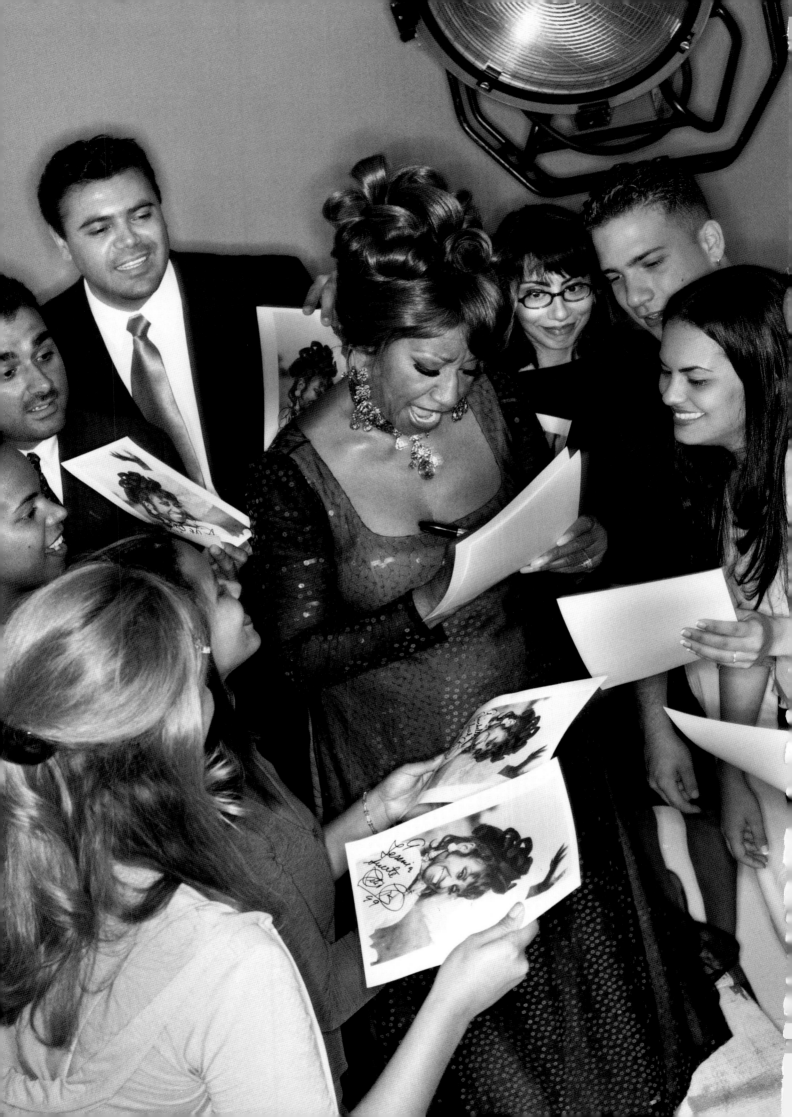

Celia and Her Fans
Celia y sus fanáticos admiradores

One of the things that amazed me about Celia was that even after decades as a superstar, she never took her fans for granted. Celia always appreciated her admirers, and really took the time to have a conversation with anyone who approached her. No autograph request was ever turned down, and she personalized every autograph she signed. On those occasions when she was somehow unable to sign an autograph or ran out of publicity photos, she would take the fan's name and address. When she got home, she would diligently sign a photo, put it in the mail and write "hecho" ("done") on the fan's piece of paper to remind her that the autograph had been sent.

Una de las cosas que me asombraban de Celia era que aun después de ser una gran estrella por varias décadas, nunca tomó a sus fanáticos admiradores por dado. Celia siempre los apreció, y de veras se tomó el tiempo para hacer un poco de conversación con cualquiera que se le acercara. Nunca se negó a firmar ningún autógrafo, y personalizaba todas las fotografías que firmaba. En ocasiones en que por algún motivo no podía firmar un autógrafo o se le acabaran las fotos de publicidad, ella se llevaba el nombre y dirección de su admirador en un papel, y cuando llegaba a casa, le firmaba una foto enseguida, se la ponía en el correo, y escribía "hecho" en el papel para acordarse de que ya le había enviado el autógrafo.

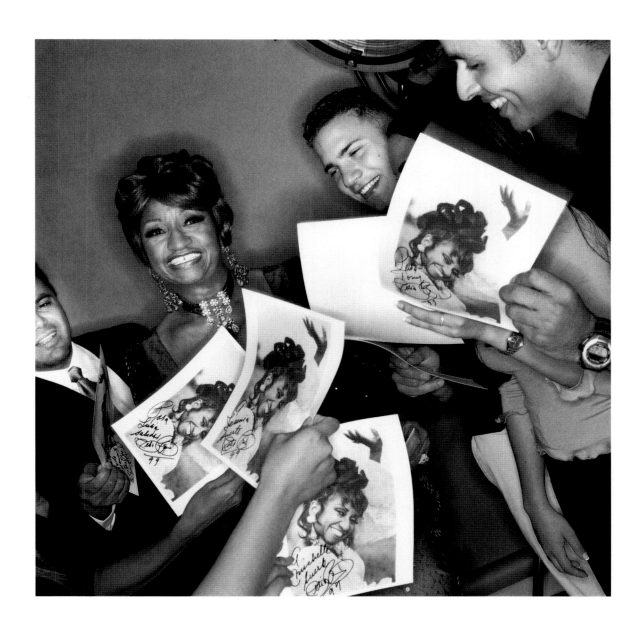

ABOVE At this "autograph session" photo shoot in 1999, Celia also took the time to sign an autograph for herself. "*Para mi*" (for me), she wrote on one of the pictures. *ARRIBA En esta toma de 1999, Celia autografiaba fotos. Y se dedicó una a sí misma. "Para mí" fue lo que escribió en una de las fotos.*

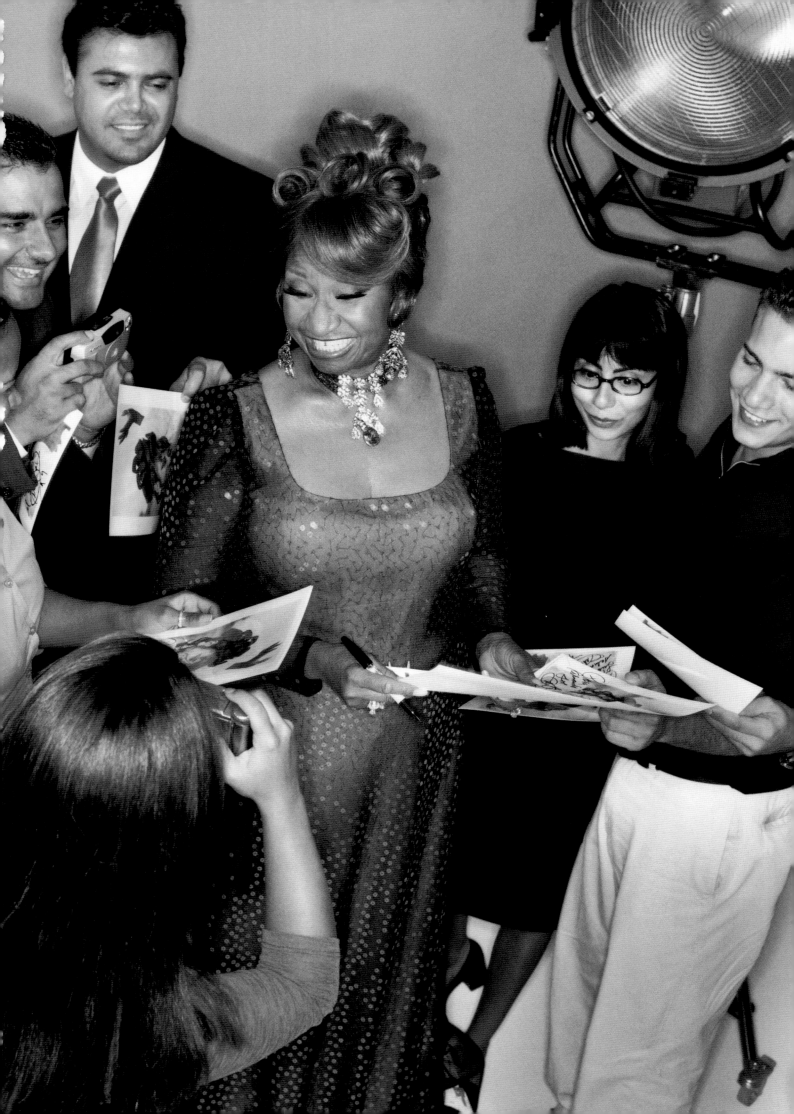

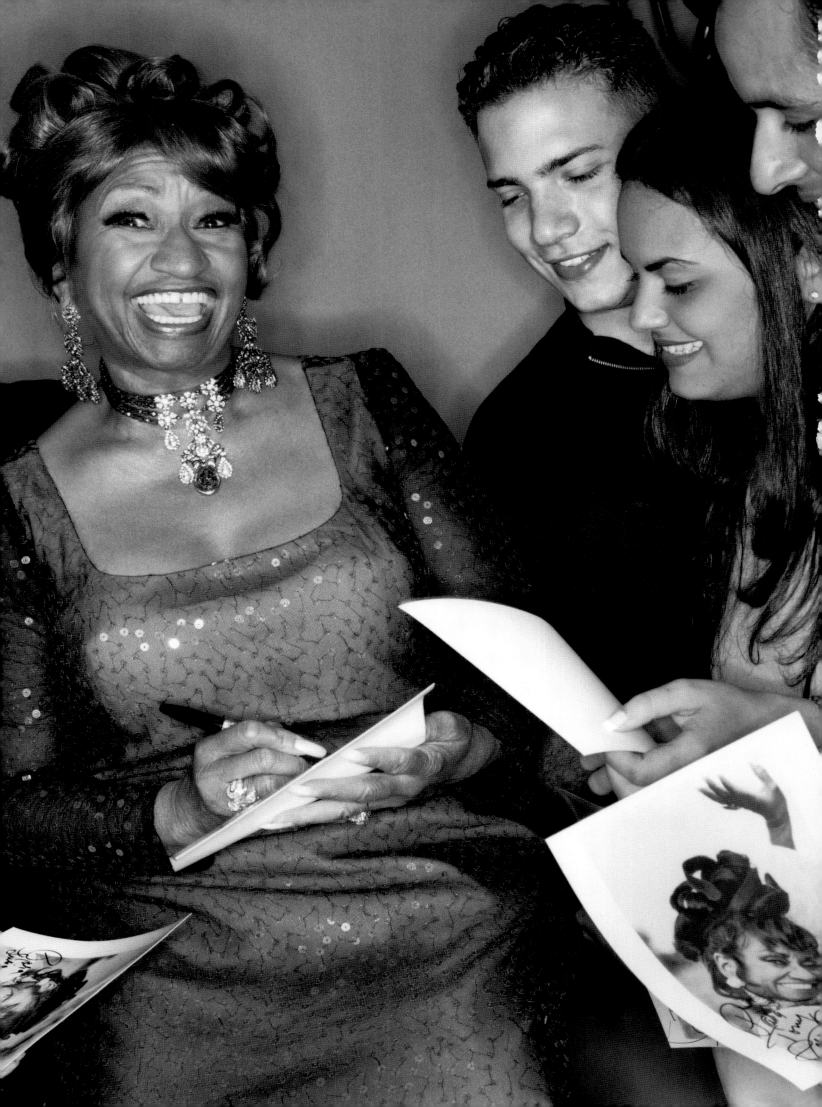

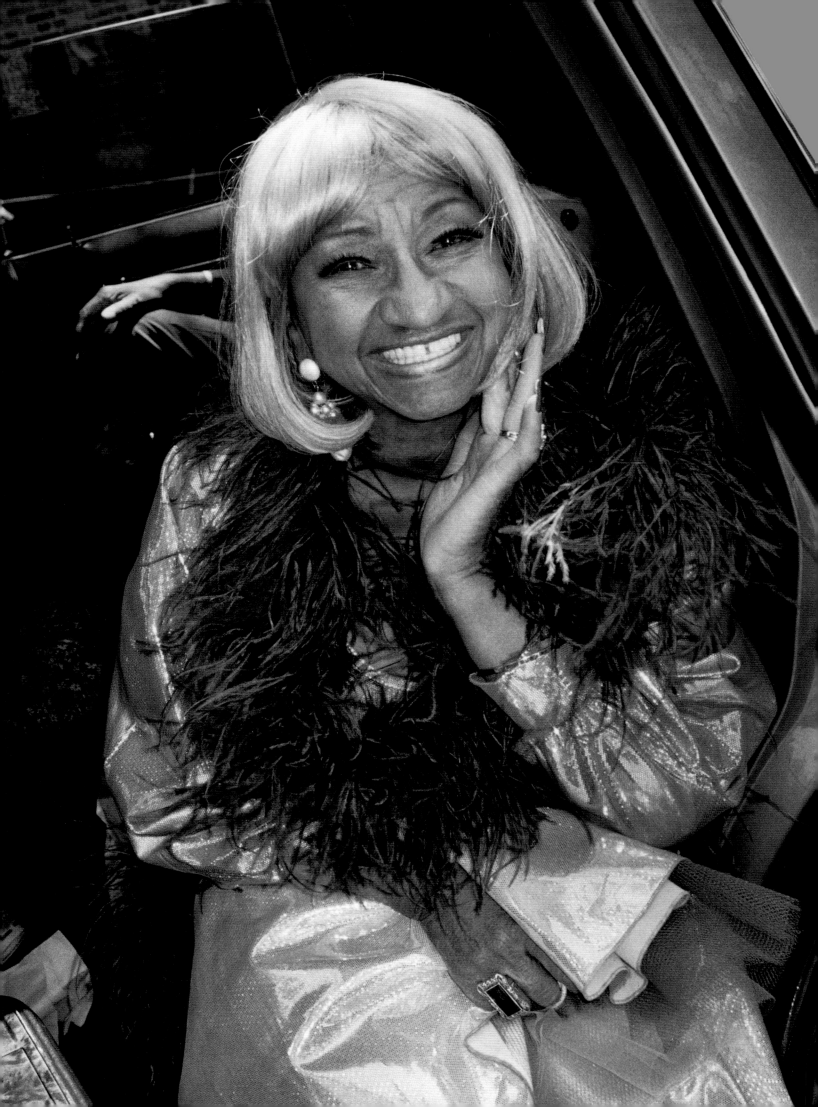

On the Street Where I Live

En la calle donde vivo

My phone rang one morning at 10:30. It was Omer Pardillo, Celia's manager, on the line: "Alexis, I'm in the neighborhood and Celia is filming a promotional spot for Univision and needs to use your bathroom. Can she come up?" I was rather surprised, and more than a little unprepared, so I said, "Of course, but give me a few minutes." I started running around the apartment in an effort to tidy up, and sure enough, a few minutes later Celia was knocking on my door. I ushered her in and offered her some Cuban coffee. "No, I don't want coffee," Celia said, "I want a Cuban sandwich!" Of course, she didn't really expect a Cuban sandwich—Celia, as always, was just kidding.

Later, as she danced and sang along the street, a fan approached and asked for her autograph. Celia told the fan, "I am working right now and I can't sign your autograph. If you were working in an office and I came in, your boss would get very upset if I started talking to you. Could you please wait until I'm finished, and then I will sign your autograph." As soon as the shoot was over, Celia kept her promise and the fan went away happily with an autograph and a story to remember.

Mi teléfono sonó una mañana a las diez y media. Era Omer Pardillo, el representante personal de Celia: "Alexis, ando por el barrio y Celia está filmando un anuncio para Univisión y necesita usar tu baño. ¿Pudiera subir?" Yo estaba un poco sorprendido, y más que un poco mal preparado, así que le dije, "Desde luego, pero dame unos minutos". Empecé a recorrer el apartamente en un esfuerzo por recogerlo un poco, y sin falta, unos minutos después, Celia estaba tocando a mi puerta. La hice pasar y le ofrecí un buchito de café estilo cubano. "No, no quiero café", dijo Celia, "yo quiero un sandwich cubano". Ella no podía esperar que yo tuviera un sandwuch en casa, pero Celia, como siempre, estaba bromeando.

Más tarde, cuando estaba bailando por la calle y cantando a la vez, un admirador se le acercó para pedirle el autógrafo. Celia le dijo, "Ahora estoy trabajando y no te lo puedo firmar. Si tú estuvieras trabajando en un oficina y vengo yo, tu jefe se sentiria molesto si yo empiezo a hablar contigo. ¿Pudieras esperar a que termine, por favor? Entonces te lo firmaré". En cuanto se acabó la sesión de fotos, Celia cumplió su promesa y el admirador se fue muy contento con el autógrafo y con una historia para recordar.

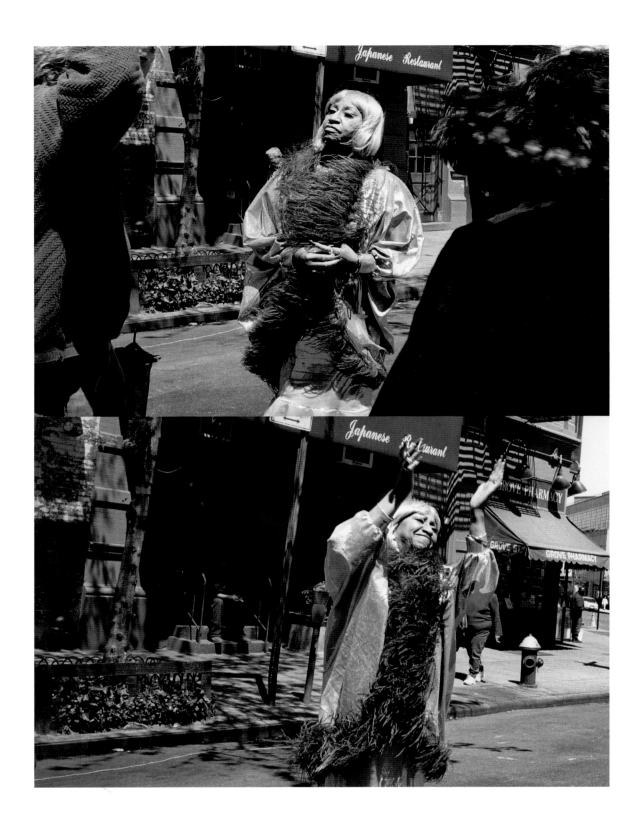

You couldn't walk down a street in Miami during the early 80s, before all the new hotels were built, without hearing the music of Celia Cruz pouring out the windows of every second-floor apartment. It was the soundtrack of Miami and I think that's why people fell in love with the city and with the Cuban neighborhood.

No se podía caminar por las calles de Miami durante el principio de los ochenta, antes de que se fabricaran todos los nuevos hoteles, sin escuchar la música de Celia Cruz por todas las ventanas de los apartamentos en el segundo piso. Esa era la banda de sonido de Miami, y por eso creo que la gente se encantaba con la ciudad y con el barrio cubano.

BRUCE WEBER AND NAN BUSH

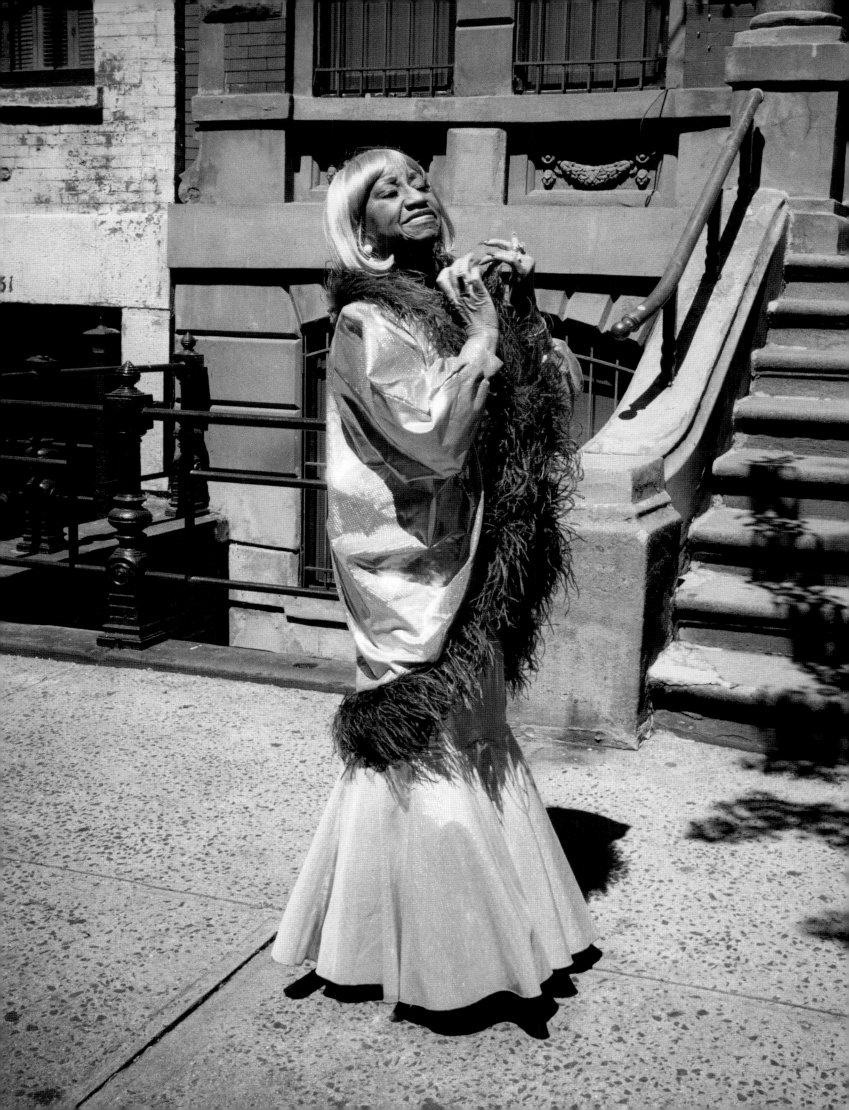

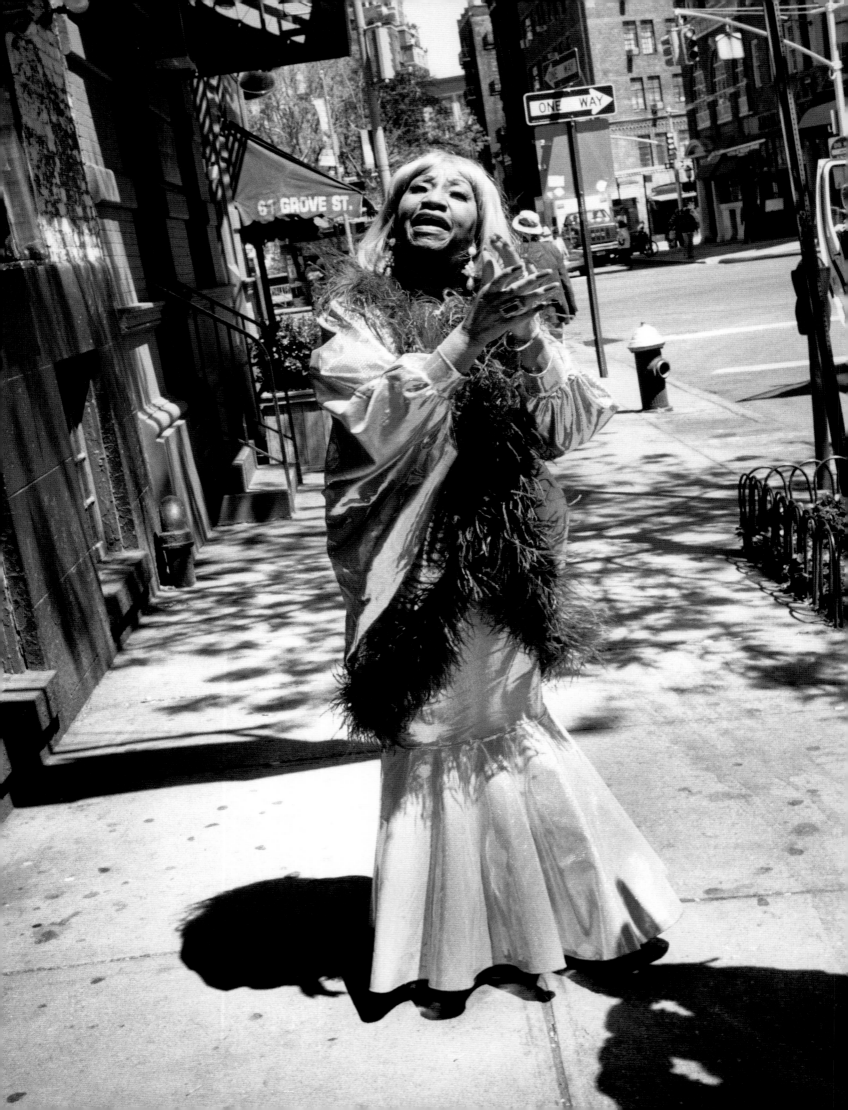

I believe, though it may seem overly exaggerated, that there was a woman who traveled our planet as the true representation of Cuba's beloved Virgin of Charity. And not only did she represent the patroness of Cuba for us Cubans, but also for the world. It is a huge miracle that Celia traveled the entire world and the world loved her back in such a spectacular way. It is as if the very *Virgen de la Caridad del Cobre* was on tour, lavishing her joy on the world.

Lo que yo creo, aunque parezca demasiado exagerado, es que por la tierra nuestra pasó una persona que verdaderamente representaba a la Virgen de la Caridad del Cobre, nuestra patrona. Y no solamente la representó para nosotros, los cubanos, sino también para el mundo. Es un milagro grandísimo que Celia ha recorrido el mundo entero y el mundo la ha querido de una forma tan espectacular. Es como si la misma Virgen de la Caridad estaba de gira, repartiendo su alegría por el mundo.

CACHAO (ISRAEL LÓPEZ)

Virgen de la Caridad del Cobre by/*por* Margarita Cano

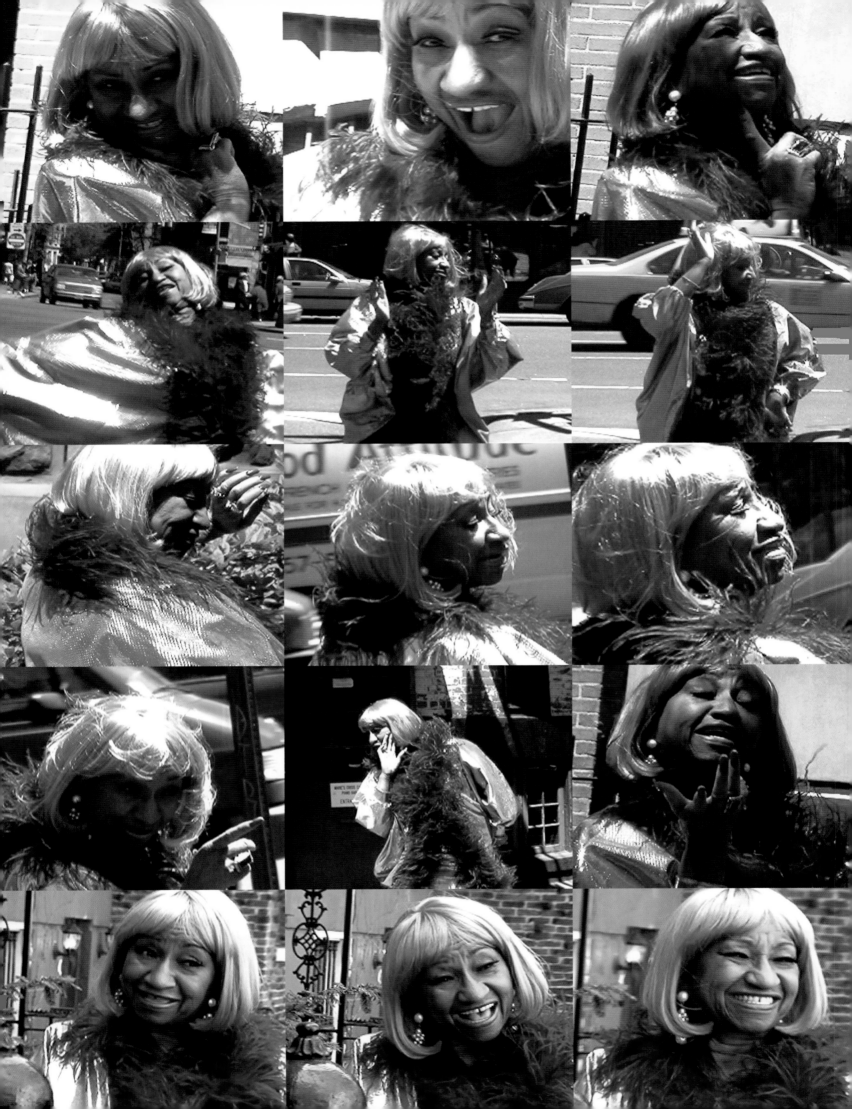

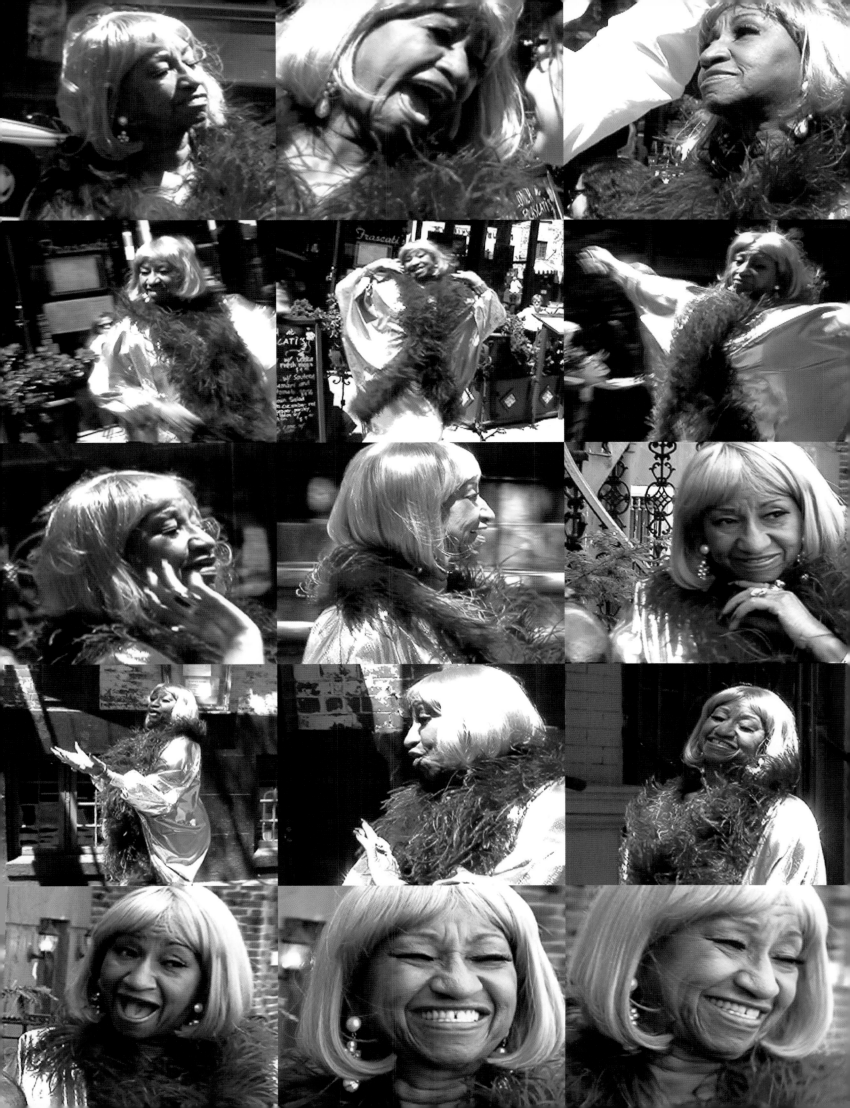

Since I met Celia Cruz I had the feeling of having known her for a long time. She was always very nice to me and my family. In the year 2001 we worked together in Spain and Portugal while on a tour entitled "Cuban Passion," with the participation of Albita and Paquito D'Rivera. My connection with her was marvelous! We met, we understood each other, we phoned each other . . . a beautiful friendship started with her and her husband, Pedro Knight. And even after that tour, when I was pregnant, Celita would call me from airports, asking me how things were . . . She used to say: "Lucrecia, that mulatto is going to play the timbales!!!" Ha, ha, ha

In my opinion, I think that Celia Cruz will always be with us. Her personality, her music, her humanity have delved deeply into the hearts of the Latin world.

There's no one who could succeed her! For us, she is the goddess of Cuban music. And gods have no successors.

From my Barcelona (Spain), I want to transmit all the love she gave to us.

A thousand chocolate kisses for my Celita!

A thousand chocolate kisses for Pedrito!

And a thousand chocolate kisses for all those people who are helping us remember that woman who will always be in our hearts.

Desde que conocí a Celia Cruz tuve la sensación de que nos conocíamos desde hacía muchísimo tiempo. Ella siempre fue muy amable conmigo y con mi familia. En el año 2001 trabajamos juntas en España y Portugal en una gira llamada "Pasión Cubana" donde también participaron Albita y Paquito D'Rivera. Mi conexión con ella fué maravillosa! Nos vimos, nos entendimos, nos llamamos . . . Empezó una bonita amistad con ella y con su esposo, Pedro Knight. Incluso después de aquella gira y a raíz de mi embarazo, Celita me llamaba desde los aeropuertos y me preguntaba cómo iba todo . . . Siempre me dijo: "¡¡¡Lucrecia, ese mulato será timbalero!!!" Ja, ja, ja. . . .

En mi opinión creo que Celia Cruz siempre estará con nosotros, su personalidad, su música, su humanidad han calado muy hondo en los corazones del mundo latino.

¡No hay sucesoras! ¡Para nosotros es la diosa de la música cubana! Y los dioses no tienen sucesores.

Desde mi Barcelona (España), quiero transmitir todo el cariño que ella nos donó.

¡Mil besitos de chocolate para mi Celita!

¡Mil besitos de chocolate para Pedrito!

Y mil besitos de chocolate para todas aquellas personas que nos ayudan a recordar a esta mujer que siempre estará en nuestros corazones

LUCRECIA

PREVIOUS PAGES Video stills of Celia as she filmed a promotional piece for the Univision Network in 2001. OPPOSITE Celia takes a break during the filming of her commercial. *PÁGINAS PREVIAS Fotos fijas de video tomadas mientras Celia filmaba un comercial para la Cadena Univisión en 2001. PÁGINA OPUESTA Celia se toma un descansito durante la filmación.*

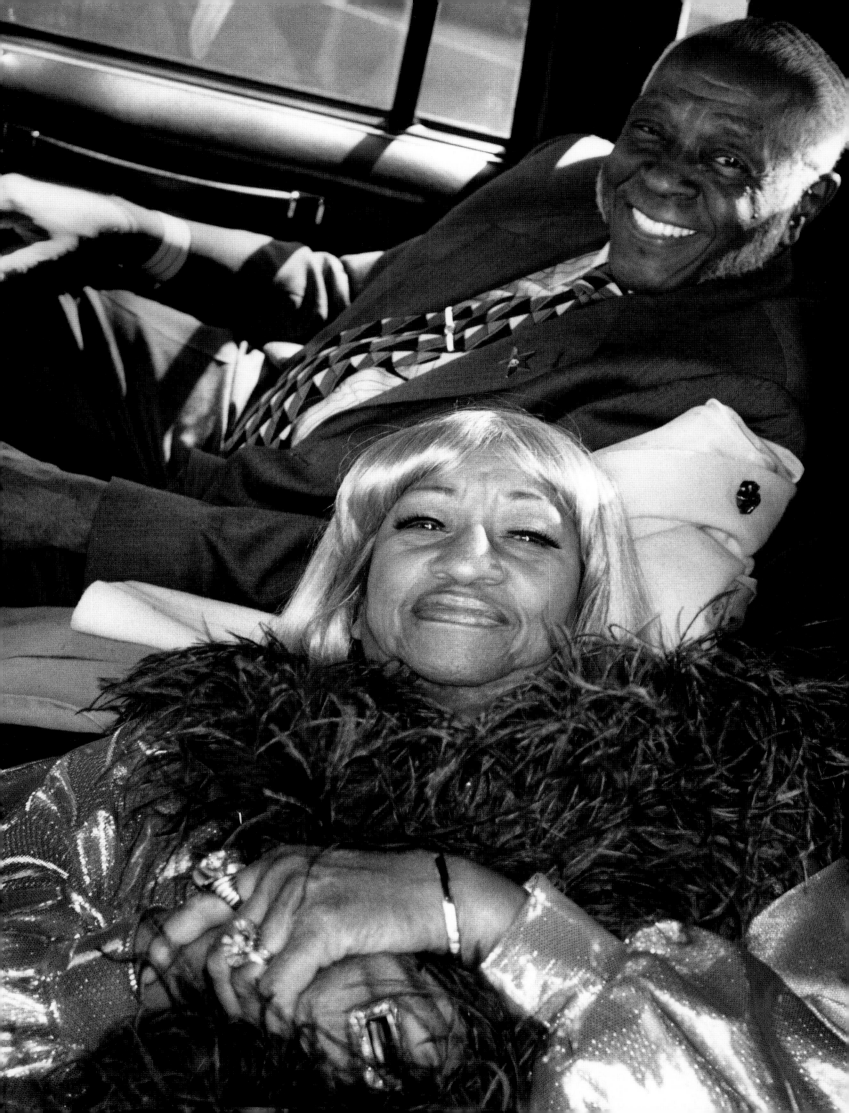

QUEEN OF THE PEOPLE

BY LYDIA MARTIN

It seems like a lifetime ago that I stood at the opening of Alexis Rodriguez-Duarte's *Cuba Out of Cuba* exhibit in Miami, fixated on a lush black-and-white of Celia Cruz surrounded by royal palms. (It is part of the series that produced the cover of this book.) The trees may have stretched 50 feet, but I still see Celia towering over them, that huge, joyous energy of hers willing those giant fronds to dance with the sky.

What that photo captures best is Celia's endless force. But it also led me to a heart-stopping thought. Celia didn't make it to that 1997 opening because she couldn't get away from Mexico, where she was working on a soap opera. But she sent a video congratulating Alexis and partner Tico Torres, who styled the shoots. While we all watched, I turned to Liz Balmaseda, my friend and colleague, and whispered something crazy.

"Can you imagine what will happen the day Celia dies?"

It stuck in my throat. We looked at each other, both taken aback by a thought that had never entered our minds. Celia leaving us was unfathomable. It would be huge, we knew that. We also knew it would be a lifetime away.

In retrospect, it came much too swiftly. And it was even bigger and more resounding than we could have imagined that night. Celia was *son*. She was *salsa*. She was the music that reached our very core, even when our core went wandering toward new languages and new rhythms. She was the essence of *azúcar*. And the soul of congas that have been pounding since ancestral times.

More than that, Celia was family.

She was the voice that kept me Cuban when I was a kid growing up in Flint, Michigan, where in the 1970s there was not a strain of Latin music on radio. Not a single Spanish-language TV channel. In fact, there were no Latin people. And I, like so many other immigrant kids all over the country, was trying desperately to fit in. For a child who didn't know better, becoming American meant casting off the Cuban part.

But Celia refused to let that happen. I didn't want to hear much about the island where I was born. But when my mother played her old Celia Cruz LPs—usually on frozen Sunday mornings while she baked Cuban bread because there was not a single place to buy it—that powerful voice took hold of a little 10-year-old who was obsessed with rock and roll.

My mother labored to ensure I didn't forget my first language. But it was Celia's songs that demanded I

hang on to my culture. From the first strains of "Químbara," "Bemba Colorá," "Yerberito Moderno," I was gripped by recognition.

Icons are like that. They embody who we are. They stand as our collective soul. But whatever she meant to the Cuban family in the snowy Midwest, she also meant to the Dominican family in the Bronx, the Colombian family in Atlanta, the Panamanian family in Miami. Because that's the other thing about icons—they transcend.

And perhaps more than any other icon, Celia Cruz had the reach of infinite royal palms. Marilyn Monroe was an icon, but she represented a certain milieu. Elvis was an icon, but he was also framed by a certain moment that meant a certain thing about a certain type of American. Celia blasted through the eras and the borders. As Cuban as she was, she belonged to the world. She was an icon to all kinds of Americans. An icon not to one, but to several generations of Latin Americans, Europeans, Africans, even Asians.

Watch the video for Celia's last huge hit, 2002's *La negra tiene tumbao*. Watch her, at 76, belt out the lyrics to the sizzling tune that blends traditional tropical with hip-hop. Watch her in that punky tangerine-orange wig, a bronzed naked girl sauntering in the background and a hip-hopper spitting rhymes at her side, and you understand that Celia may have been Old Cuba, but she was as hip as MTV.

She became a star in the 1950s. But there was not a decade since that did not bear the stamp of Celia Cruz. She had hits in her 20s. She had hits in her 70s. She had hits, endless hits, all the way through a career that spanned six decades and produced nearly 100 albums. She cut across nationalities, ages, races. She was as fierce to the aging *soneros* as she was to the *salseros*, the *merengueros*, the rockers and the hip-hoppers.

And that is why, when Celia Cruz was finally silenced on July 16, 2003, mourners flooded the streets of Miami and New York for twin funerals the likes of which neither city had seen in modern times. That Celia Cruz, a black Latin woman from a small Caribbean island, could bring New York City's Fifth Avenue to a standstill says everything about her magnitude.

In Miami, mourners stood in lines that stretched dozens of city blocks for a chance to pay last respects at the storied Freedom Tower, where Celia lay in state. There were endless Cuban flags, Haitian flags, Jamaican flags, Puerto Rican flags, Venezuelan flags, Mexican flags, even British and Canadian flags, all waving along with the Red, White & Blue.

In New York, funeral directors who handled the historic Judy Garland wake in 1969, the wake they had called their biggest, stood wide-eyed as thousands upon thousands turned out for Celia. Garland's funeral had been huge. But it could not compare to Celia's, they said.

Why we loved her is not as simple as saying that her music moved us. Or that her sky-high wigs and nine-inch heels made us cheer the second she burst onto a stage. There is definitely that. We could not take our eyes off her. She was the essence of Latin femininity, a woman who didn't fear her Yoruba-goddess voluptuousness. But also a woman who didn't fear being louder, stronger and more brash than the men who ruled *salsa*. We loved her for all of that. We loved the way her *rumba* stepping made our spirits soar.

But we also loved her because she was one of the world's most accessible superstars. Long before I met Celia, I knew her. The masses who never met her, they also knew her. Not that she ever paraded the details of her private life. Celia was way too Old School for that. But for all the eye-popping wigs and gowns and shoes, there was never any artifice. Fame can warp a lot of people as persona gets away from person. Lesser divas melt under the pressures of celebrity. Celia grew stronger.

You can't say she wasn't in touch with her fame. She understood her place in history. But she had the grace of a goddess who had grown comfortable with her powers. I've interviewed endless celebrities and have suffered endless egos. I still remember one of my first interviews with Celia in New York. We spoke hours more than I thought she would be willing to give me. And then when I tried to say goodbye, she invited me to come along for dinner at Victor's Café, where she was celebrating her sister Gladys' birthday. After an amazing evening, Celia and her sister singing bits of old *boleros*, trying to outdo each other's memories, I went to give her a kiss and say goodnight on the curb. I planned to take a cab back to my hotel. But Celia wouldn't hear of it.

She made her driver go out of the way so I didn't have to deal with the madness of Manhattan. As the limo dropped me off, Celia asked if I was planning to go out again that night. "Um, maybe." I hesitated the way I might have if she had been my grandmother. She gave me a stern little look that said I really should stay in.

"Well, don't take that bag with you," she finally said with a sigh. "Just take some money in your pocket. And don't stay out too late. This city can be dangerous."

We loved Celia because she mastered the art of being a diva. But we also loved Celia because she mastered the art of being one of us.

La Reina del Pueblo

Por Lydia Martin

Parece que fue en mi otra vida que estuve de pie, sin moverme, en la apertura en Miami de la exposición *Cuba Out of Cuba* (Cuba Fuera de Cuba), de Alexis Rodriguez-Duarte, con los ojos fijos en una brillante foto en blanco y negro de Celia Cruz, rodeada de palmas reales (parte de la misma serie que la cubierta de este libro). Las palmas posiblemente se elevaban unos cincuenta pies, pero todavía veo a Celia por encima de ellas, con esa enorme, contagiosa energía tan suya, haciendo bailar a voluntad a aquellas palmas gigantescas en el cielo.

Lo que esa foto logra capturar es la fuerza inagotable de Celia. Pero también me llevó a una idea peregrina. Celia no pudo asistir a esa apertura en 1997 porque no pudo irse de México, donde estaba tomando parte en una telenovela. Pero envió un video felicitando a Alexis y su compañero Tico Torres, quien supervisó las tomas con su visión artística. Mientras todos mirábamos el video, me volví a Liz Balmaseda, mi amiga y colega, para susurrarle mi idea inaudita.

—¿Te pudieras imaginar lo que pasará el día que Celia se muera?

La frase se me atascó en la garganta. Nos miramos una a otra, las dos sorprendidas por una idea que nunca se nos había ocurrido. Era impensable que Celia pudiera abandonarnos. Sería apoteósico, eso lo sabíamos. También sabíamos que eso no ocurriría en nuestra vida.

En retrospecto, sucedió demasiado pronto. Y fue aún mayor y más resonante de lo que hubiéramos podido imaginar aquella noche. Celia era el son. Era la salsa. Era la música que nos llegaba hasta lo más íntimo, aun cuando nuestro centro gravitara a nuevas lenguas y nuevos ritmos. Ella era la esencia, el azúcar. Y el alma de las congas que han estado sonando desde tiempos inmemoriales.

Y más aún, Celia era familia.

Ella fue la voz que mantuvo viva mi cubanidad cuando yo era chica en Flint, Michigan, donde en los años setenta no se oía ni un acorde de música latina en el radio. Ni un canal de televisión en español. La verdad es que no había otros hispanos. Y yo, como tantos chicos inmigrantes por todo el país, estaba tratando desesperadamente de ajustarme. Para una chica que no tenía la menor idea de cómo lograrlo, hacerse americana significaba eliminar la parte cubana.

Pero Celia no dejó que eso pasara. Yo no quería saber mucho de la isla donde había nacido. Pero cuando mi madre tocaba sus viejos álbumes de Celia Cruz, generalmente en aquellos domingos congelados en los que horneaba pan cubano porque no había ni un solo lugar donde comprarlo, aquella voz potente se apoderaba de una niña de diez años que estaba obsesionada con el *rock and roll*.

Mi madre se esforzó mucho para que yo no me olvidase de mi lengua nativa. Pero fueron las canciones de

Celia las que demandaban que yo no abandonara mi cultura. Desde los primeros acordes de "Químbara", "Bemba colorá" o "Yerberito moderno", mi identificación era inmediata y sin remedio.

Los íconos son así. Son lo que somos. Representan nuestra alma colectiva. Pero lo que ella significó para una familia cubana en el frío Midwest, fue lo mismo que significó para una familia dominicana en el Bronx, una familia colombiana en Atlanta, o una panameña en Miami. Porque eso es lo que hacen los íconos: transcienden.

Y quizá más que ningún otro ícono, Celia Cruz tenía el alcance infinito de la palma real. Marilyn Monroe fue un ícono, pero ella representaba cierto mundo. Elvis fue un ícono, pero también estaba encapsulado en un momento preciso, significativo sólo para ciertos grupos. Pero Celia irrumpió a través de generaciones y de fronteras. No podía ser más cubana, y sin embargo, pertenecía al mundo. Fue un ícono para toda clase de americanos. Un ícono, no para una, sino para varias generaciones de latinoamericanos, europeos, africanos, y hasta asiáticos.

Basta con ver el éxito inmenso del último video de Celia, *La negra tiene tumbao*, de 2002. Fíjense en ella, a los setenta y seis años, cantando a toda voz este número candente que mezcla lo tradicional caribeño con hip-hop. Mírenla con su peluca "punky" color mandarina, con una chica bronceada y desnuda cruzando la pantalla en la distancia y un *hip-hopper* disparando rimas a su lado, y tendrán que ver que Celia sería de la Cuba de antaño, pero estaba tan al día como MTV.

Se hizo estrella ya en los años cincuenta. Pero no hubo ninguna década después en la que Celia Cruz no dejara su marca. Tuvo grandes éxitos a los veinte años. Y grandes éxitos a los setenta. Tuvo éxitos interminablemente durante toda su carrera, que abarca seis décadas y produjo casi 100 álbumes. Pasó por alto nacionalidades, edades, razas. Fue considerada una fuerza por los viejos soneros, al igual que por los salseros, los merengueros, los roqueros, y hasta por los *hip-hoppers*.

Y es por eso que cuando Celia finalmente acalló, el dieciséis de julio de 2003, sus adoloridos admiradores inundaron las calles de Miami y de Nueva York para unos funerales dobles como nunca se habían visto en tiempos modernos en estas ciudades.

Que Celia Cruz, una mujer negra y latina de una pequeña isla caribeña, pudiera lograr que la Quinta Avenida de Nueva York se paralizara por completo dice mucho de la magnitud de su personalidad. En Miami los dolientes hicieron colas que se extendían por decenas de cuadras, para poder rendirle tributo por última vez en los varios pisos de Freedom Tower, lugar donde Celia estaba tendida. Una multitud de banderas, bandera cubanas, de Haití, de Jamaica, de Puerto Rico, de Venezuela, de México, y también de Gran Bretaña y de Canadá, todas ondeaban junto a la Roja, Blanca y Azul.

En Nueva York, los directores de la funeraria que tuvo a su cargo la histórica vigilia de Judy Garland en 1969, vigilia que se consideraba la más grande, miraban con asombro cómo miles y miles acudían por Celia. El funeral de Garland había sido enorme. Pero según declararon, no había comparación posible con el de Celia.

Por qué la queríamos tanto no es tan simple de explicar como el hecho de que su música nos tocara tan íntimamente. O que sus pelucas exageradamente altas o sus tacones de nueve pulgadas nos hacían vitorearla al momento que aparecía en escena. Eso es cierto. No podíamos quitarle los ojos de encima. Ella era la esencia de la femenidad latina, una mujer que no temía su voluptuosidad de diosa yoruba. Y también una mujer que no temía aparecer más estridente, más fuerte, más temeraria que los hombres que entonces dominaban la salsa. La queríamos por todo eso. La queríamos por la manera en que sus pasitos de rumba nos elevaban el espíritu.

Pero también la queríamos porque ella era una de las estrellas rutilantes más accesibles del mundo. Mucho antes de conocerla personalmente, ya yo la conocía. Las grandes masas que nunca la conocieron personalmente también la conocen. No quiere esto decir que ella contara a los cuatro vientos los detalles íntimos de su vida. Celia era de la Vieja Guardia y no podía hacer eso. Pero a pesar de lo estrambótico de sus pelucas, trajes y zapatos, no había artificios en ella. La fama distorsiona a muchos y aleja demasiado la imagen pública de la persona privada. Divas que no llegan a la altura de Celia a menudo ceden completamente ante las presiones de la celebridad. Pero a Celia la hacía más fuerte.

No puede decirse que no se diera cuenta de su fama. Comprendió muy bien su lugar en la historia. Pero siempre tuvo la gracia de la diosa que se siente cómoda con sus dones. He entrevistado a innumerables celebridades, y he tenido que sufrir egos sin fin. Pero todavía recuerdo una de mis primeras entrevistas a Celia en Nueva York. Hablamos por horas, mucho más tiempo del que pensé que ella estaría dispuesta a darme. Y cuando traté de despedirme, ella me invitó a acompañarla a cenar al Victor's Café, donde iba a celebrar el cumpleaños de su hermana Gladys. Después de una noche increíble, con Celia y su hermana cantando retazos de boleros antiguos y compitiendo una con la otra en los recuerdos, ya en la acera, fui a darle un beso y despedirme. Tenía pensado tomar un taxi de vuelta a mi hotel. Pero Celia de ninguna manera me dejó.

Hizo que su chofer se saliera de su ruta, de modo que yo no tuviera que lidiar con la locura que es Manhattan. Cuando el limo me dejó a la puerta, Celia me preguntó si iba a salir otra vez esa noche. Le contesté con un mmm, quizá, titubeando igual que hubiera hecho con mi abuela. Me miró severamente y me dijo que mejor no lo hiciera.

—Bueno, no te lleves esa bolsa contigo—Celia dijo finalmente con un suspiro.
—Sólo llévate algún dinero en el bolsillo. Y no vuelvas muy tarde. Esta ciudad puede ser peligrosa.

Queríamos a Celia porque ella había dominado el arte de ser una diva. Pero también la queríamos porque había dominado el arte de ser un ser humano como nosotros.

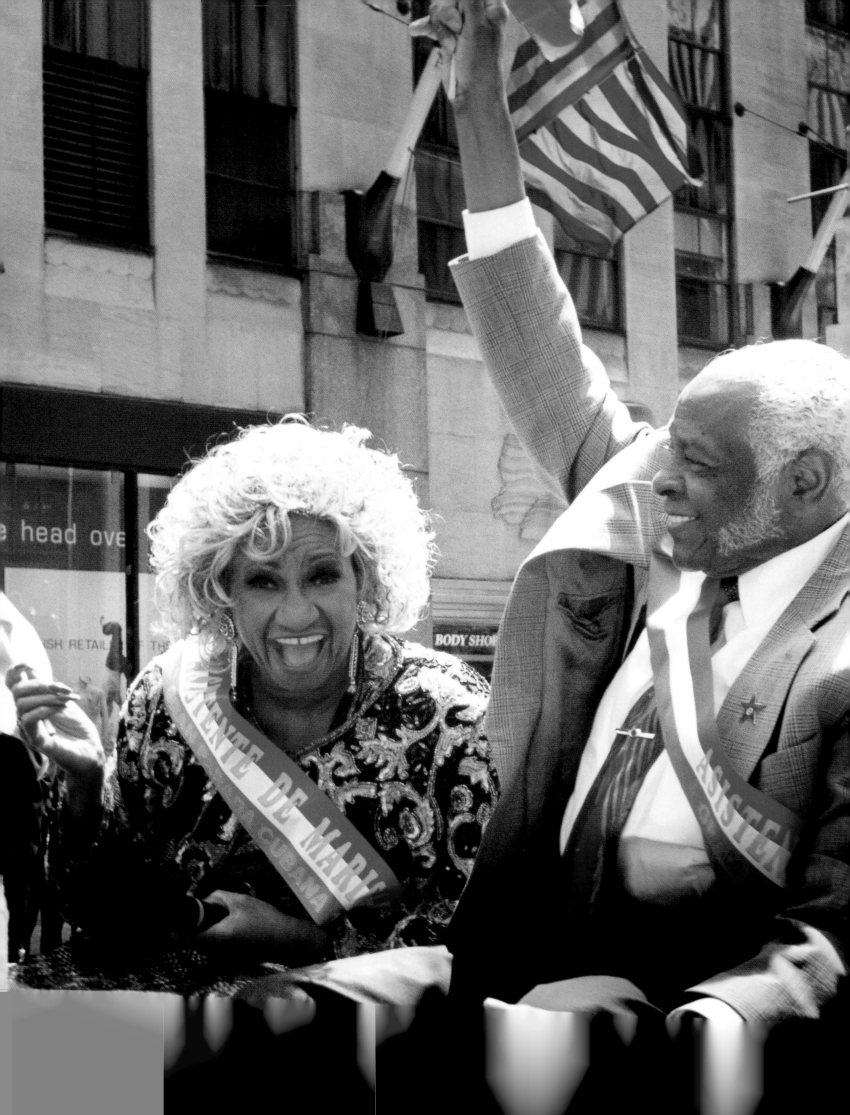

Celia
About Town

CELIA EN LA CIUDAD

Beyond the stage and the recording studio, Celia led an extremely full life. She needed to be doing something all the time, and even after rigorous concert tours that took her around the world, she never seemed to need much time to recuperate. The minute she came home, there were always projects to promote, interviews to give, and friends to catch up with. Celia was very committed to the causes she cared about, such as cancer charities, AIDS fundraising, and educational programs for young musicians. She never failed to show up and give her time and energy where she was needed.

Más allá de los escenarios y los estudios de grabaciones, Celia vivía una vida muy completa. Necesitaba estar haciendo algo todo el tiempo, y aún después de rigurosas giras de conciertos que la llevaron por todo el mundo, nunca parecía que necesitaba mucho tiempo para recuperarse. Al minuto que llegaba a casa, siempre había proyectos que promocionar, entrevistas, y amistades con las que quería ponerse al día. Celia se dedicaba mucho a las causas benéficas que le interesaban, como recaudar fondos para las luchas contra el cáncer y contra el sida, y para programas educacionales de músicos jóvenes. Ella nunca faltó a las citas y donó su tiempo y energía en cualquier parte que la necesitaran.

Celia and Pedro were marshals of the 1999 Cuban Day Parade in New York City. She invited me to join her at the parade, which started at 44th Street and Avenue of the Americas and went all the way up to the statue of José Martí in Central Park. All along the parade route, fans went crazy the minute they caught sight of Celia, and she had a blast commanding the crowd with her microphone.

Celia y Pedro fueron mariscales en The Cuban Day Parade de 1999 en la Ciudad de Nueva York. Me invitó a ir con ella al desfile, que empezaba en la Calle 44 y la Avenida de las Américas, y continuaba hasta llegar a la estatua de José Martí en el Parque Central. A todo lo largo de la ruta del desfile, sus admiradores se volvían locos de contentos al momento de ver a Celia, y ella disfrutaba enormemente con su micrófono, dirigiéndose a la muchedumbre.

PREVIOUS PAGE While Pedro waves a flag at the Cuban Day Parade, Celia lets out an excited scream as she catches sight of Alexis in the crowd. PÁGINA PREVIA *Mientras Pedro ondea una bandera cubana durante* The Cuban Day Parade, *Celia deja escapar un grito de sorpresa al descubrir a Alexis entre la muchedumbre.*

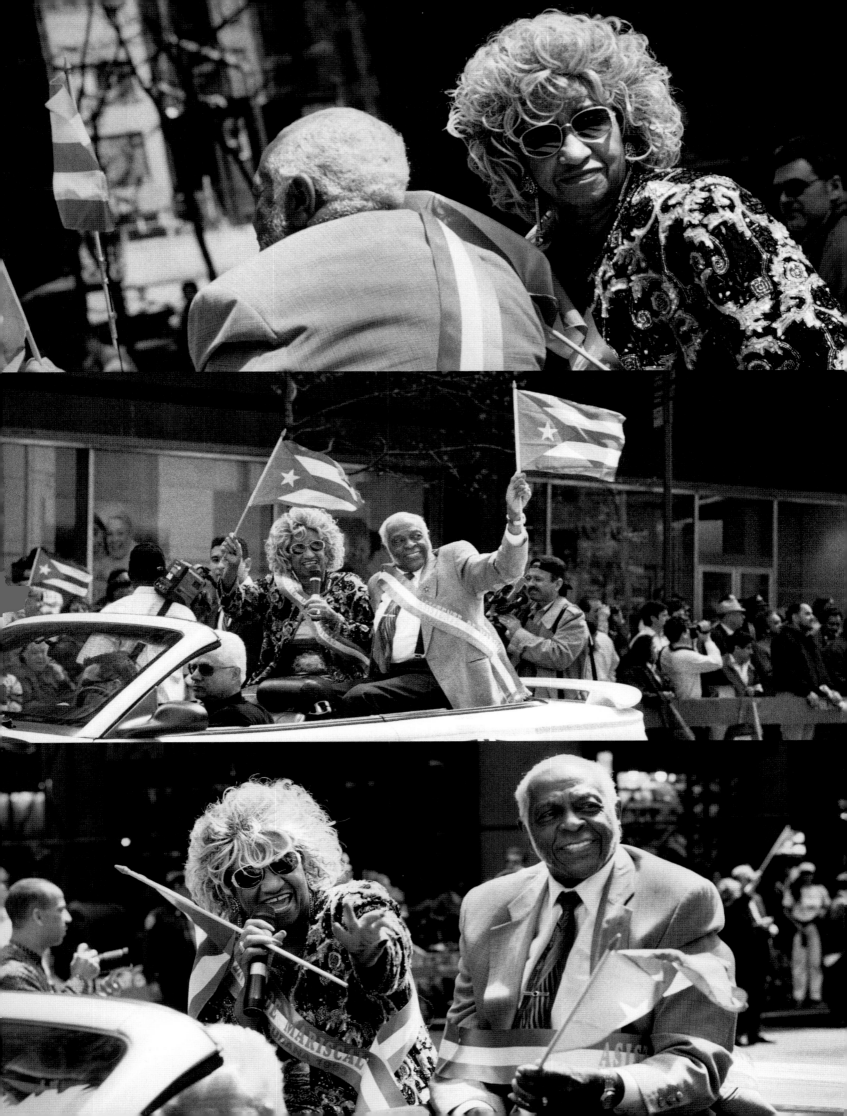

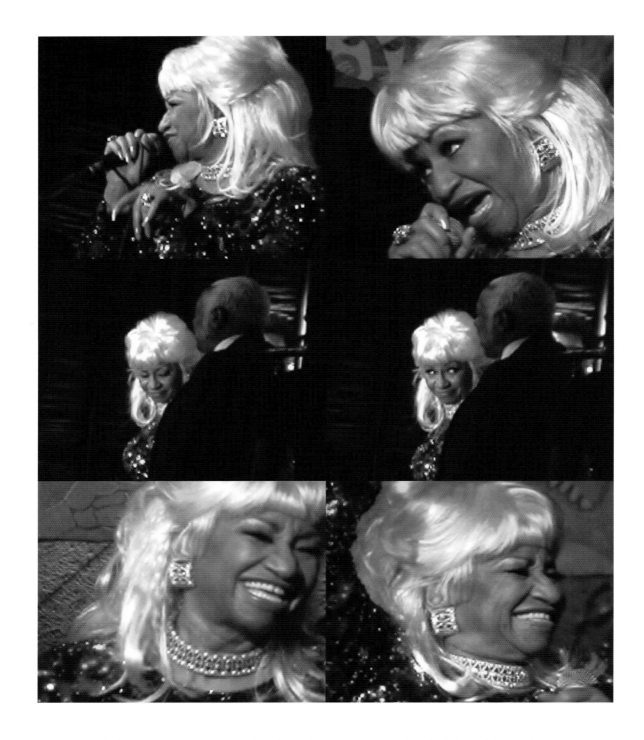

Celia Cruz was a disarmingly selfless being. Her voice leveled the field, and then she planted a forest. She was enthusiasm. She was good. She was the source.

Celia Cruz era un ser asombrosamente desprendido. Su voz arrasó con el campo y así sembró un bosque. Encarnaba el entusiasmo. Era buena. Era la raíz.

BEATRIZ HERNÁNDEZ

ABOVE Beyond her large scale concert tours, Celia also enjoyed the intimacy of performing at smaller venues. These video stills are from a 1997 performance at SOB's in New York. **OPPOSITE TOP** Celia signs an autograph for Carlos M. Rodriguez after being honored at the Jackie Gleason Theater in Miami, May 18, 2001. **OPPOSITE BOTTOM** Pedro and Celia with designer Eddie Rodriguez at an event at the Manhattan Center in 1996. **ARRIBA** *Más allá de los multitudinarios conciertos durante sus giras, Celia también disfrutaba de actuaciones en locales más pequeños. Estas fotos fijas de video son de una presentación en SOB's en Nueva York.* **PÁGINA OPUESTA, ARRIBA** *Celia le firma un autógrafo a Carlos M. Rodríguez, después de haber recibido honores en el Jackie Gleason Theater en Miami, el 18 de mayo de 2001.* **PÁGINA OPUESTA, ABAJO** *Pedro y Celia, con el diseñador Eddie Rodríguez en un acto en el Manhattan Center en 1996.*

Celia Cruz represented, and still does, something much bigger to me than just a great artist/singer/performer. Celia (since ALL Cubans call her just that as if they ALL know her intimately) represented the warmth, passion, joy, energy and integrity of a culture, the Cuban culture. Her talent was so pure. She was so humane and grounded that I often wondered if she ever really knew just how great she really was. I remember meeting her on a couple of occasions and, no matter how busy she may have been, or how many cameras were snapping her photo, she always gave me a direct look, a warm smile, and her time. I always felt like she REALLY cared about me. I grew up listening to Celia's music. My memories of Celia will always be ones of joy, happiness, dancing with my aunts and mother. She was, and is, bigger than life to me. I guess she is what Frank Sinatra is to Italian-Americans. Even though she is gone now, I know she will always live in many Latinos' hearts forever and ever. AZÚCAR!!!

Celia Cruz representaba, y representa todavía, algo mucho más grande para mí que una gran artista o cantante. Celia (TODOS los cubanos la llaman simplemente así, como si TODOS la conocieran íntimamente) representaba la calidez, la pasión, la alegría y la integridad de una cultura, la cultura cubana. Su talento era totalmente puro. Era tan humana, y tenía los pies tan en la tierra que a menudo me preguntaba si ella de veras sabría cuán grande era. Recuerdo habérmela encontrado un par de veces; y no importa cuán ocupada estuviera, o cuántas cámaras le estuvieran sacando fotos, siempre me miró directamente y me dio su sonrisa y su tiempo. Siempre sentí que ella VERDADERAMENTE me tenía afecto. Yo crecí oyendo su música. Mis recuerdos de Celia siempre serán de alegría, de felicidad, de bailar con mis tías y con mi madre. Celia era, y es, una figura inmensa para mí. Imagino que representa para los cubanos lo mismo que Frank Sinatra es para los italiano-americanos. Y aunque no esté ya con nosotros, yo sé que siempre estará en el corazón de muchos latinos por siempre jamás. ¡AZÚCAR!

EDDIE RODRIGUEZ

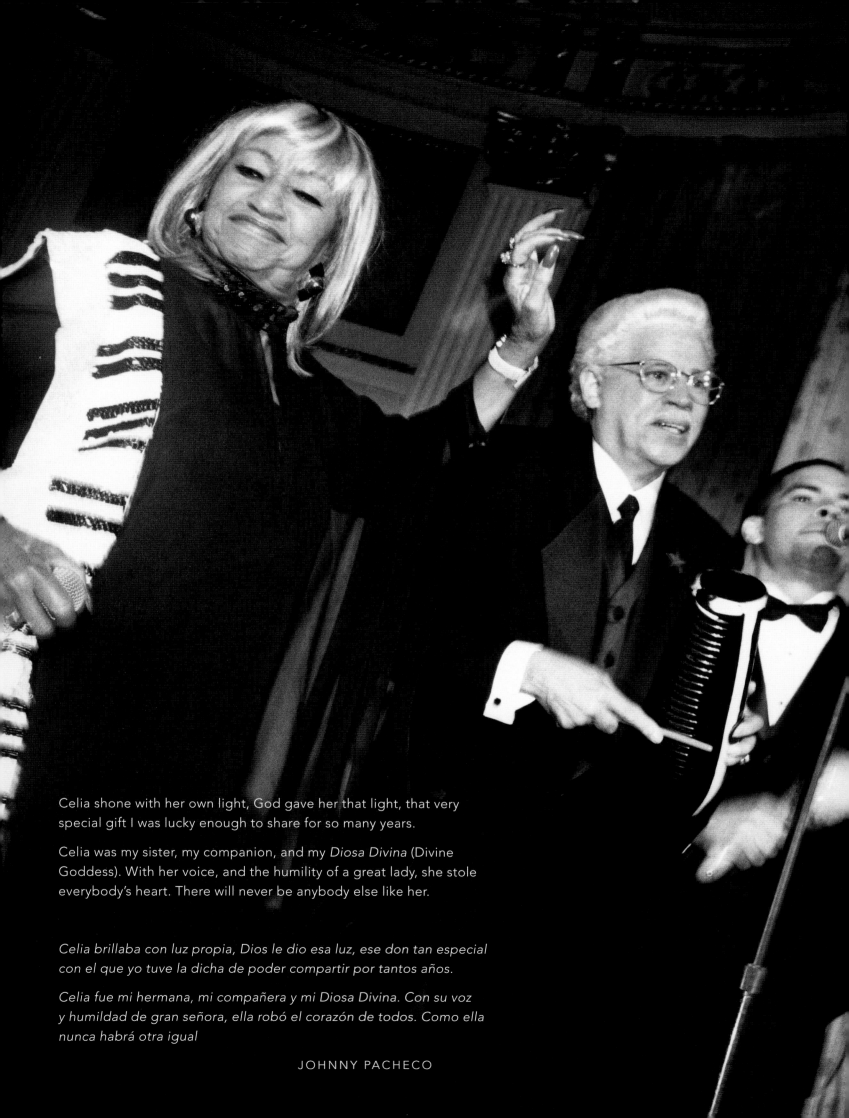

Celia shone with her own light, God gave her that light, that very special gift I was lucky enough to share for so many years.

Celia was my sister, my companion, and my *Diosa Divina* (Divine Goddess). With her voice, and the humility of a great lady, she stole everybody's heart. There will never be anybody else like her.

Celia brillaba con luz propia, Dios le dio esa luz, ese don tan especial con el que yo tuve la dicha de poder compartir por tantos años.

Celia fue mi hermana, mi compañera y mi Diosa Divina. Con su voz y humildad de gran señora, ella robó el corazón de todos. Como ella nunca habrá otra igual

JOHNNY PACHECO

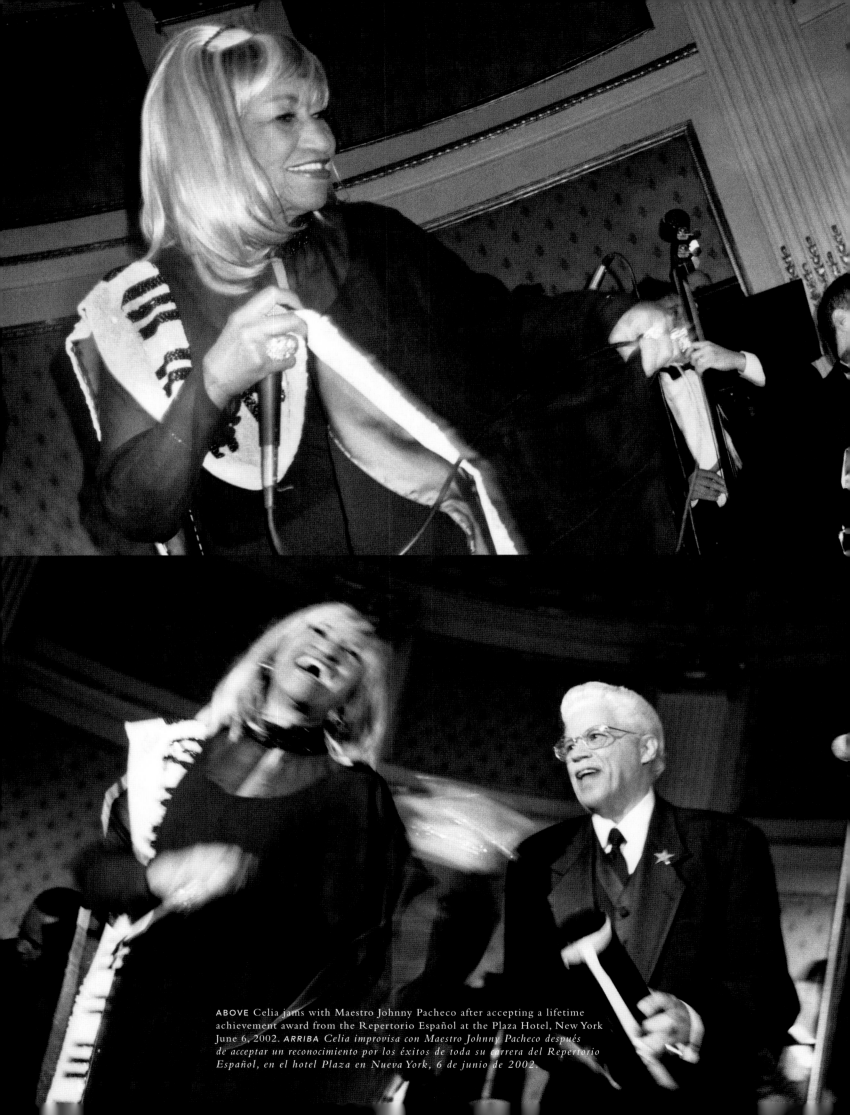

ABOVE Celia jams with Maestro Johnny Pacheco after accepting a lifetime achievement award from the Repertorio Español at the Plaza Hotel, New York June 6, 2002. **ARRIBA** *Celia improvisa con Maestro Johnny Pacheco después de acceptar un reconocimiento por los éxitos de toda su carrera del Repertorio Español, en el hotel Plaza en Nueva York, 6 de junio de 2002.*

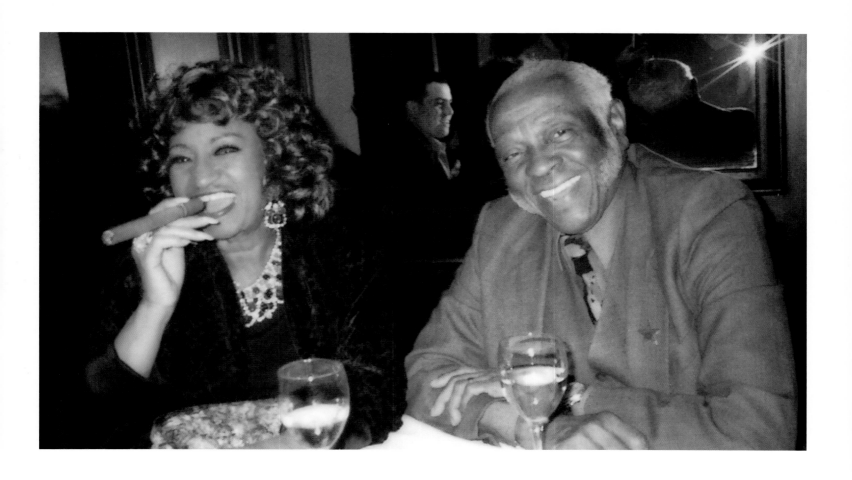

ABOVE At the book launch party for Guillermo Cabrera Infante's *Holy Smoke* in 1997, there were cigars scattered around all the tables. Amazingly enough, Celia had never smoked a cigar before, so she decided to take her first puff at this party. *ARRIBA En la fiesta de presentación del libro de Guillermo Cabrera Infante* Holy Smoke *en 1997, había habanos en todas las mesas. Sorprendentemente, Celia nunca había fumado un habano, así que decidió dar sus primeras bocanadas en esta fiesta.*

When I was five, my parents, Olga and Tony, took me to a rehearsal of their program at Radio Progreso. I was going to sing "El Ratoncito Miguel" perched on top of a box so I could reach the mike, which was fixed on the studio floor, with the whole orchestra playing live. Having to sing made me a little nervous, because I had already begun to struggle with my shyness. When the rehearsal was over, the musicians of an already famous orchestra, the Sonora Matancera, were beginning to arrive because their rehearsal was next. They were joking, smoking, and tuning their instruments. I was looking at them from below and they seemed to me like enormous chocolate figures. Suddenly a woman rushed into the hall, her hair up in a bun on top of her head, elevated way up on very strange shoes. She greeted everybody with such a sonorous voice that the studio vibrated. She came up to greet my parents and, looking at me, she shouted, "Wow, look how big your daughter is already!" And she gave me a kiss with orange lips. I was fascinated looking at this perfumed person, so colorful, and up on those extraterrestrial shoes, who throughout my life would always be a part of our musical family. This charismatic woman, whom I would keep meeting and visiting for the rest of my life, always won me over with her full smile, her joy, her great tenderness.

The last time she paid us a visit at our home was on my birthday. She was all dressed in green with a green ring, green fingernails, and strange shoes also green; she sang Happy Birthday for me together with my friends and family. As a gift she sent me a pot of white orchids that, just as she had done, brightened my living room for many days.

I miss her today; I feel as if, suddenly, a big light has been turned off in our artistic world. Celia left us, and we'll always need her, especially when we see such terrible events of violence and lack of understanding, and we do not have someone like her to console us, to parade in front of us with her orange wigs and strange green shoes, to sing for us a *guaracha* or a *son* like nobody else, and shout *¡Azúcar!*

LISSETTE

ABOVE Celia joins Kinito Mendez in the filming of the video for their song "Me Están Hablando del Cielo." *ARRIBA Celia se une a Kinito Méndez para la filmación del video para el número "Me están hablando del cielo".*

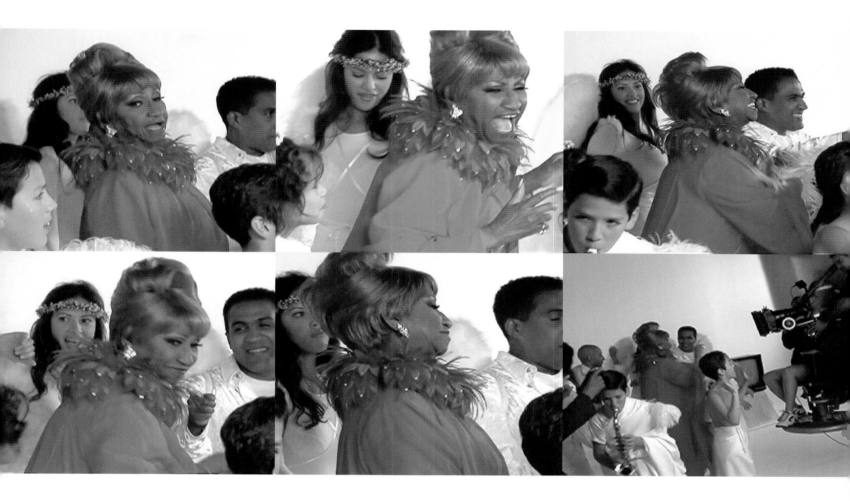

A los cinco años mis padres, Olga y Tony, me llevaron a Radio Progreso al ensayo del programa que ellos tenían. Iba a cantar "El Ratoncito Miguel" subida en un cajón para llegar al micrófono, que era fijo en el piso del estudio, y con toda la orquesta tocando en vivo. Todo esto de cantar me tenía un poco nerviosa, pues ya empezaba a batallar con mi timidez. Cuando terminó el ensayo, en el mismo estudio ensayaba una orquesta famosa y ya empezaban a llegar los músicos de La Sonora Matancera. Hacían bromas, fumaban y afinaban sus instrumentos. Yo los miraba desde abajo y me parecían unas enormes figuras de chocolate. De pronto irrumpió en la sala una mujer con un moño encima de la cabeza, subida en unos raros zapatos, que entraba saludando con una voz tan sonora que retumbaba el estudio. Se acercó a saludar a mis padres y mirándome gritó. "¡Oye, caballero, pero qué grande está esta niña ya!" Y me dio un beso con creyón de labios anaranjado. Yo quedé fascinada observando a aquel personaje perfumado, colorido y encaramado en aquellos zapatos extraterrestres que a través de mi vida siguió siendo parte de nuestra familia musical. Esta simpática mujer, con quien me seguiría reencontrando y visitando por el resto de mi vida, siempre me conquistó con su amplia sonrisa, su alegría y gran ternura.

Su última visita a nuestra casa fue el día de mi cumpleaños. Iba de verde con anillo verde, las uñas verdes, los zapatos raros verdes también y me cantó Happy Birthday junto a mis amigos y familia. Me envió de regalo una planta de orquídeas blancas, que como ella, alegraron mi sala por muchos días.

Hoy la extraño, es como si de pronto se hubiese apagado una gran luz en nuestro mundo artístico. Se nos fue Celia que siempre nos va a hacer falta, sobre todo cuando uno ve los eventos terribles de violencia e incomprensión, y no tenemos a alguien como ella para que nos consuele, para que se pasée con pelucas naranjas y zapatos verdes raros, nos cante una guaracha o un son como nadie y nos grite: ¡azúcar!

LISSETTE

FOLLOWING PAGES As part of a promotional tour for her new album, Mauricio Zeilic interviews Celia for Telemundo in front of the Plaza Hotel in New York on February 22, 2002. *EN LAS PÁGINAS SIGUIENTES Como parte de una gira promocional para un nuevo álbum de Celia, Mauricio Zeilic la entrevista para Telemundo frente al Hotel Plaza de Nueva York, 22 de febrero de 2002.*

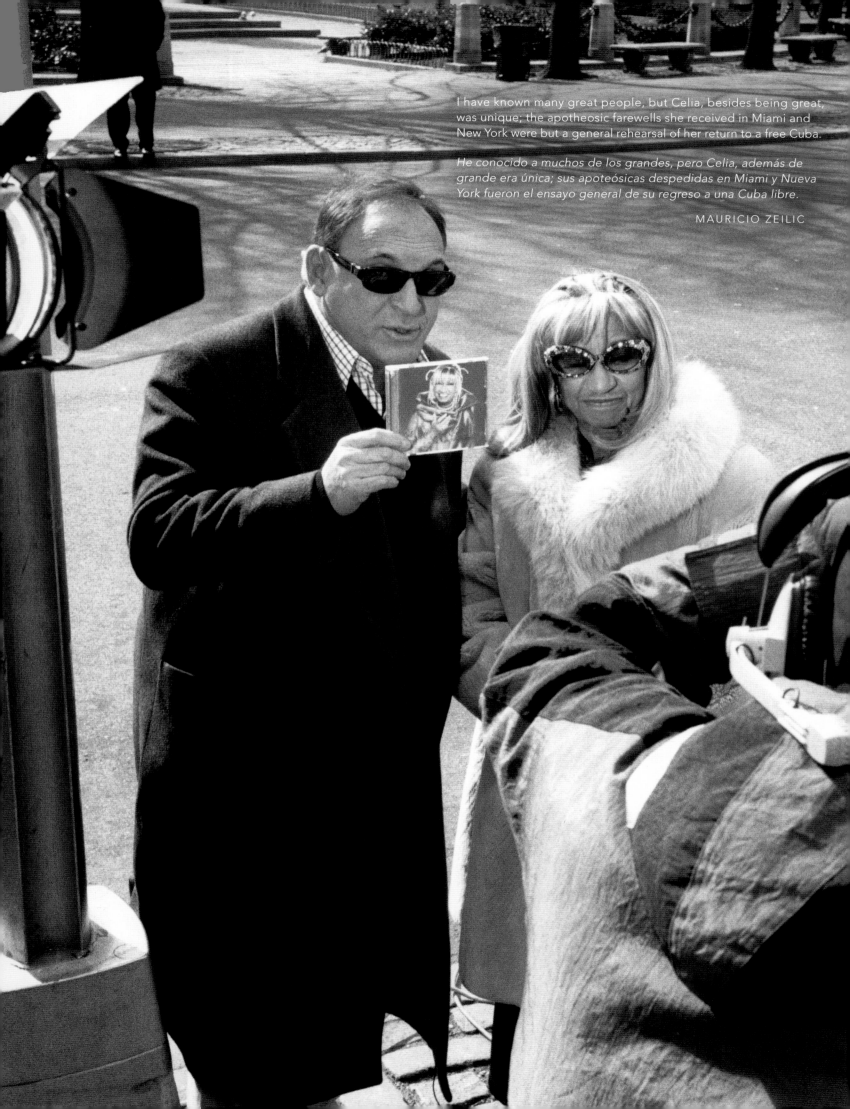

I have known many great people, but Celia, besides being great, was unique; the apotheosic farewells she received in Miami and New York were but a general rehearsal of her return to a free Cuba.

He conocido a muchos de los grandes, pero Celia, además de grande era única; sus apoteósicas despedidas en Miami y Nueva York fueron el ensayo general de su regreso a una Cuba libre.

MAURICIO ZEILIC

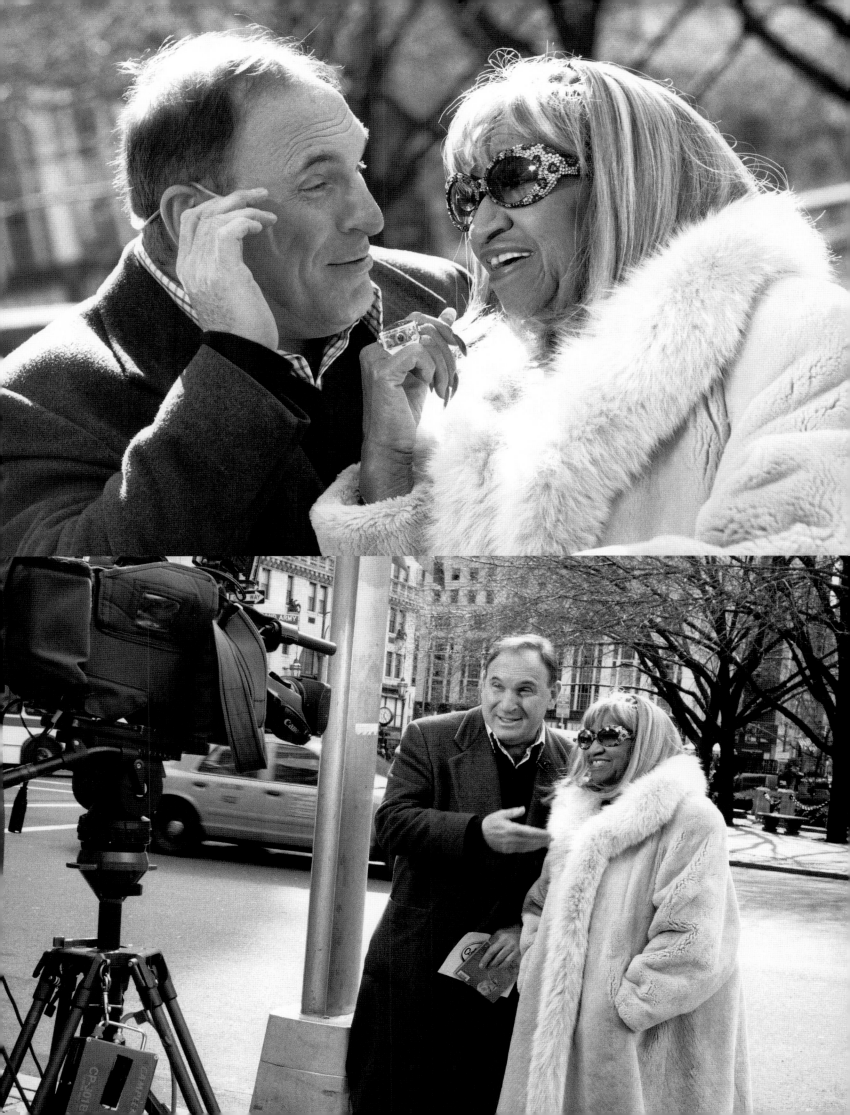

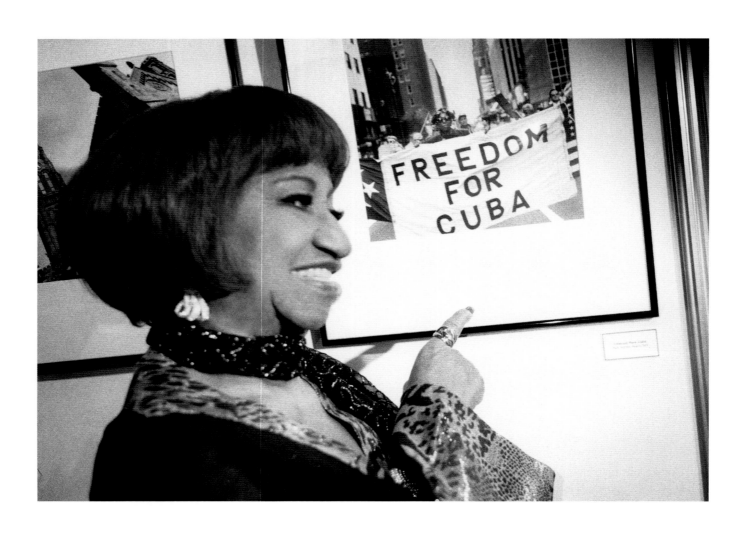

Celia came to see an exhibition of my photographs titled "Cuba Out of Cuba" at the 2001 Cuba Nostalgia Exposition in Miami. She was especially drawn to this picture because she wholeheartedly believed in its message. Celia left Cuba for good on July 15, 1960, and the Cuban regime immediately banned all of her music. When her mother died in Cuba, Celia was not allowed to return for her mother's funeral. Celia often spoke out publicly against the Cuban government, and would never appear onstage with anyone who represented the communist regime. She was always very politically aware and well informed. A voracious reader, Celia always had a newspaper or magazine with her wherever she happened to be. She enjoyed flipping through the fashion and gossip magazines, but she also kept up with politics, world events and issues of the day. You could have a conversation with her about almost any topic.

Celia vino a ver mi exhibición de fotos tilulada "Cuba Fuera de Cuba" en The Cuba Nostalgia Exposition del 2001 en Miami. Esta foto la atrajo especialmente, porque ella de todo corazón creía en su mensaje. Celia salió de Cuba para no volver el 15 de julio de 1960, y el gobierno cubano inmediatamente prohibió toda su música. Cuando su madre murió en Cuba, a Celia le negaron el permiso para volver y asistir al funeral. Celia a menudo hablaba públicamente contra el gobierno cubano, y nunca aparecería en el mismo escenario con alguien que representara el régimen comunista. Estaba siempre muy consciente y bien informada de la situación política. Celia leía vorazmente, y siempre tenía un periódico o una revista con ella dondequiera que estuviera. Disfrutaba de hojear revistas de modas y de chismes, pero también estaba al día con la política, los sucesos en el mundo, y los temas del día. Se podía tener una conversación con ella sobre casi cualquier tópico.

Celia Cruz was my big sister, my best adviser. A source of infinite wisdom, a live example of integrity, decency, and love. Celia Cruz, you are, and always will be, the color of my flag, the taste of my country, the little lighthouse that makes me able to find myself. Your voice and the sound of your laughter will live in me forever.

Celia Cruz fue mi gran hermana, mi mejor consejera. Una fuente infinita de sabiduría, un ejemplo palpable de integridad, decencia y amor. Celia Cruz, eres y siempre serás el color de mi bandera, el sabor de mi patria, el farito que me hace encontrarme. Tu voz y el recuerdo de tu risa vivirán en mí para siempre.

CRISTINA SARALEGUI

OPPOSITE At Cristina Saralegui's 50th birthday party in Miami in 1998, Celia helps Cristina cut her birthday cake as family and friends look on. This series of images is derived from digital video footage filmed by Alexis that evening. *PÁGINA OPUESTA En la fiesta de cumpleaños de Cristina Saralegui (sus cincuenta) en Miami en 1998, Celia ayuda a Cristina a cortar el cake de cumpleaños, acompañadas de sus amistades y familiares. (Esta serie de imágenes son parte de un video digital tomado por Alexis esa noche.)*

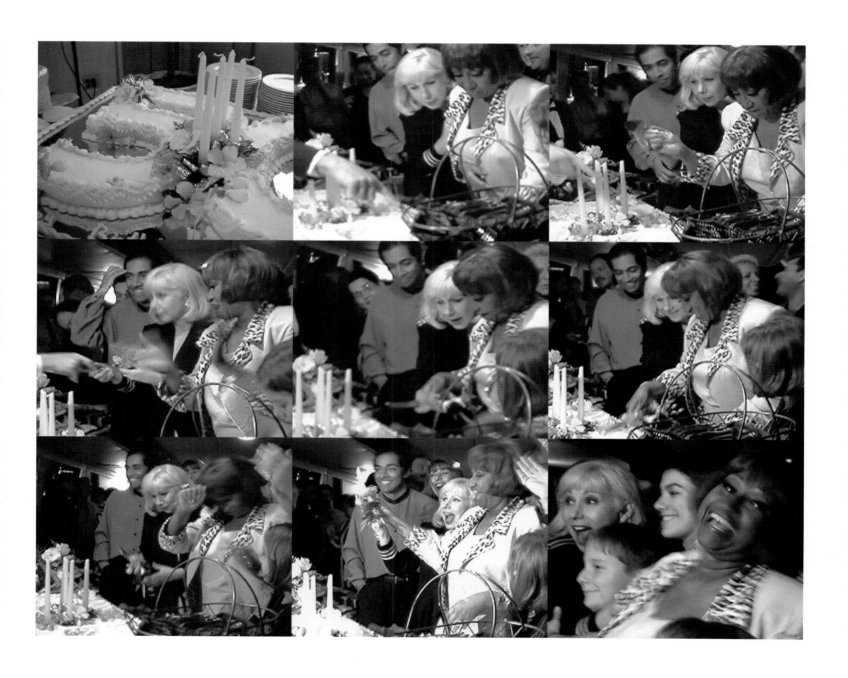

In the Studio

EN EL ESTUDIO

We were in the studio waiting for Celia to arrive in the morning. Suddenly the elevator doors open and Celia limps slowly into the studio. The first thing she said was, "*Mi negrito*, I came here today only because it's you that's photographing me. My knees are in such pain." But then she went into the dressing room, and as soon as she put on her outfit and did her hair and makeup, voilà!—she was transformed into *La Reina de Cuba*, the Celia you see on stage. She forgot her pain and just came alive for the shoot. It was one of the best photo sessions I've ever had with Celia, and as a matter of fact, she didn't even break for lunch; we shot for six hours straight.

Celia later underwent an operation on her knees, and her doctor ordered her to stop wearing her trademark four-inch heels. She of course ignored her doctor's orders, and she told me that every so often he would see her on TV performing in those shoes and would call her up to scold her!

Estábamos en el estudio por la mañana, esperando la llegada de Celia. De pronto las puertas del elevador se abren para dejar pasar a Celia, que entra cojeando al estudio. Lo primero que dijo fue "Mi negrito, estoy aquí hoy sólo porque tú eres el que me va a fotografiar. Me duelen tanto las rodillas". Pero entonces se fue al camerino, y tan pronto como cambió su vestuario, se arregló el pelo y el maquillaje, voilà!, se había transformado en la Reina de Cuba, la Celia que aparece en los escenarios. Se olvidó de su dolor y volvió a la vida para las fotos. Fue una de las mejores sesiones de fotos que he tenido con Celia, y ni siquiera se tomó tiempo para almorzar; por seis horas sacamos fotos sin parar.

Más tarde Celia se operó las rodillas, y su médico le prohibió que se pusiera sus característicos tacones de cuatro pulgadas. Desde luego, ella no le hizo caso, y me dijo que de vez en cuando él la veía por televisión actuando en esos zapatos y la llamaba ¡para regañarla!

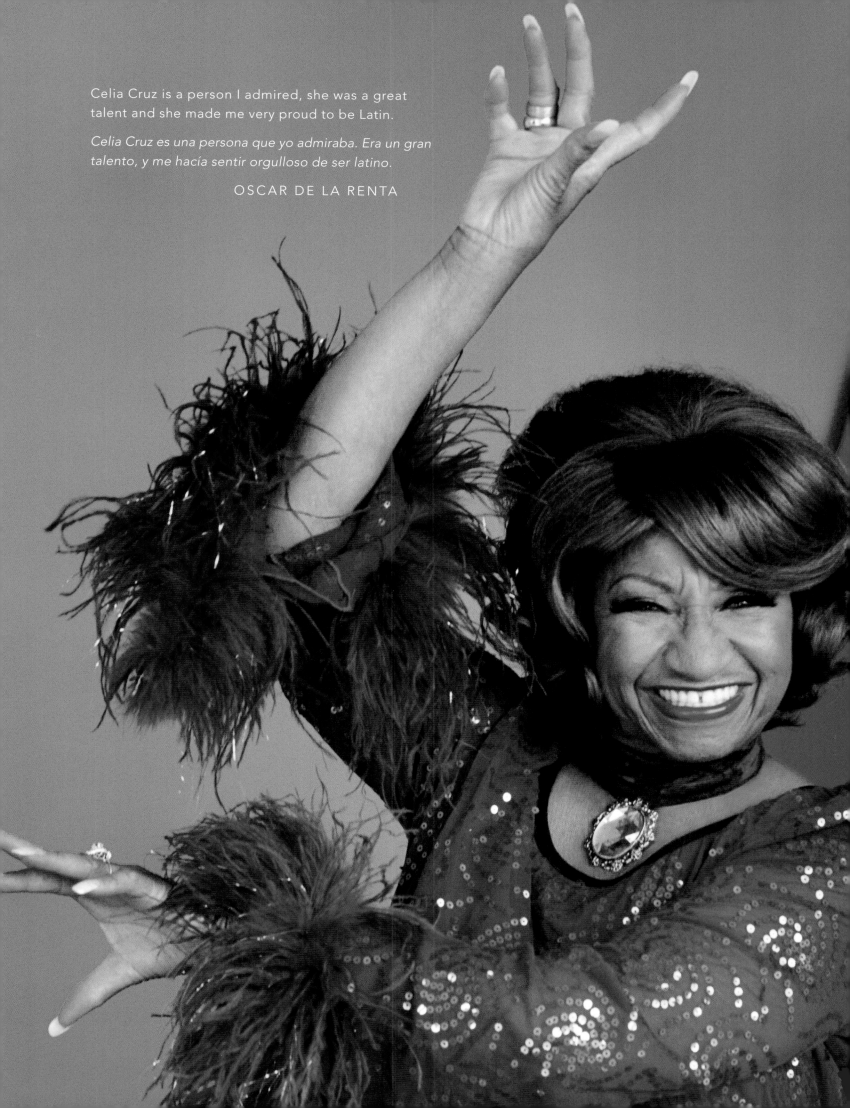

Celia Cruz is a person I admired, she was a great talent and she made me very proud to be Latin.

Celia Cruz es una persona que yo admiraba. Era un gran talento, y me hacía sentir orgulloso de ser latino.

OSCAR DE LA RENTA

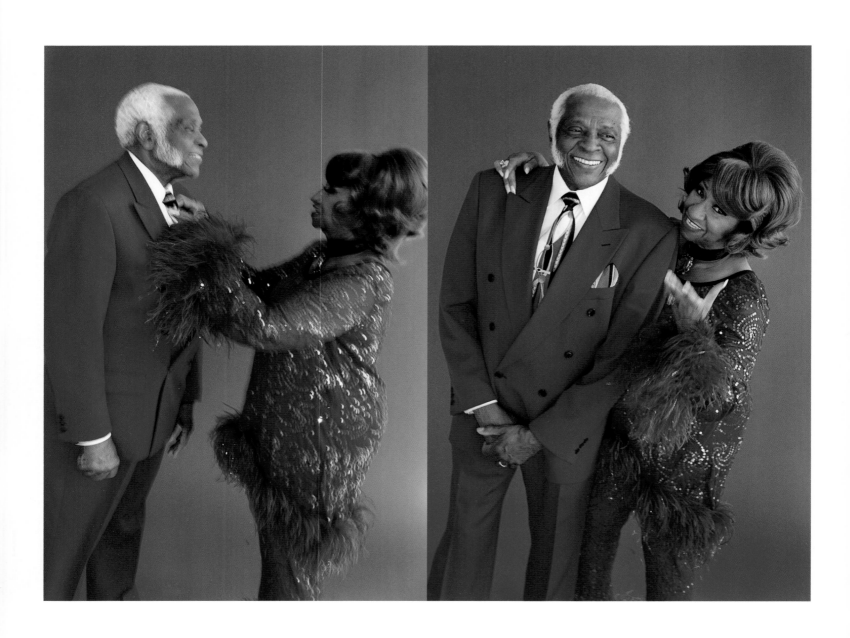

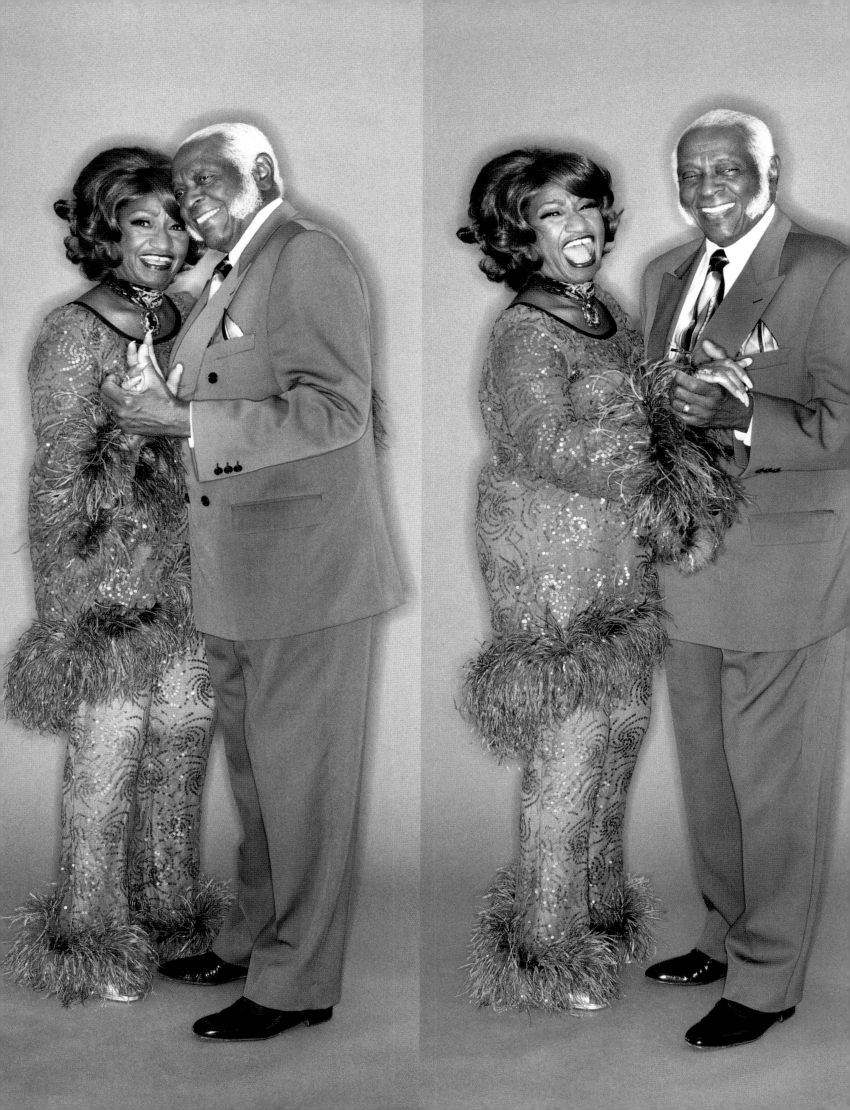

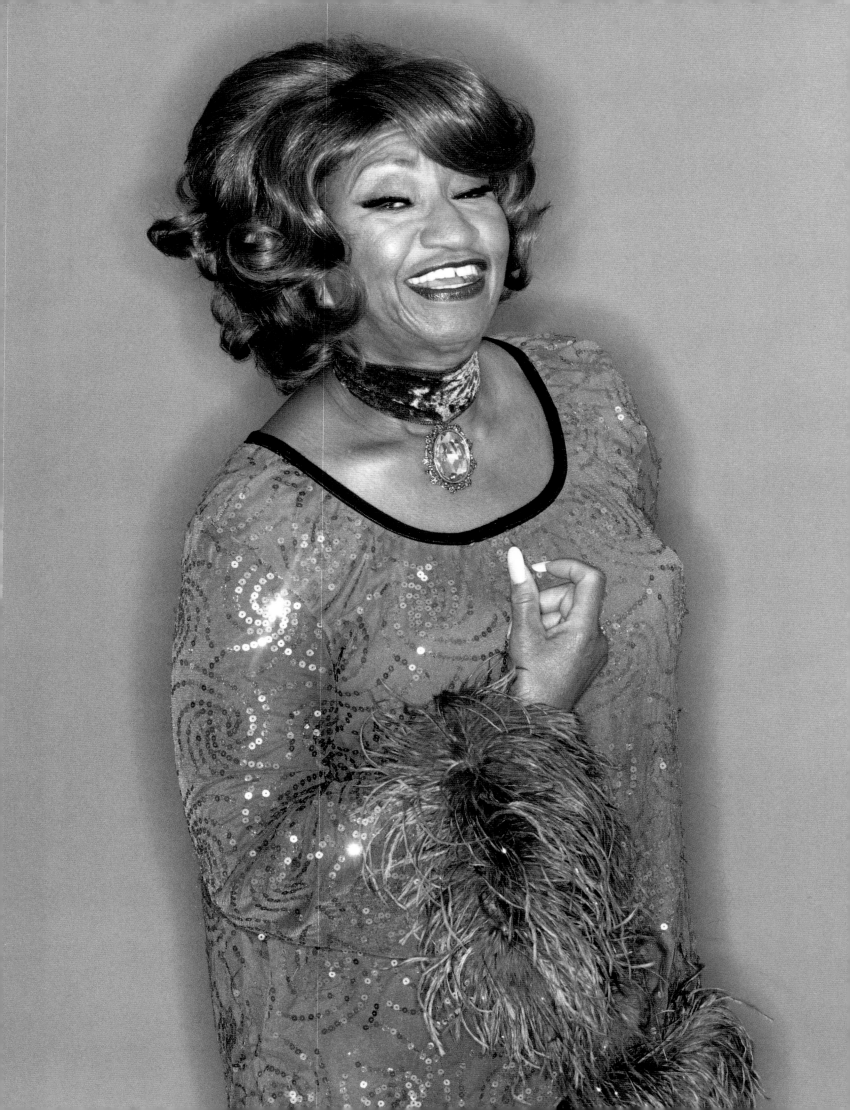

Celia Cruz was a Mugler woman. She was a conqueror who controlled her looks and her life. She was free, self-confident, and was always having fun.

Celia Cruz era una mujer Mugler típica. Siempre triunfante, en control de su apariencia y de su vida. Ella era libre, tenía confianza en sí misma, y siempre era muy divertida.

THIERRY MUGLER

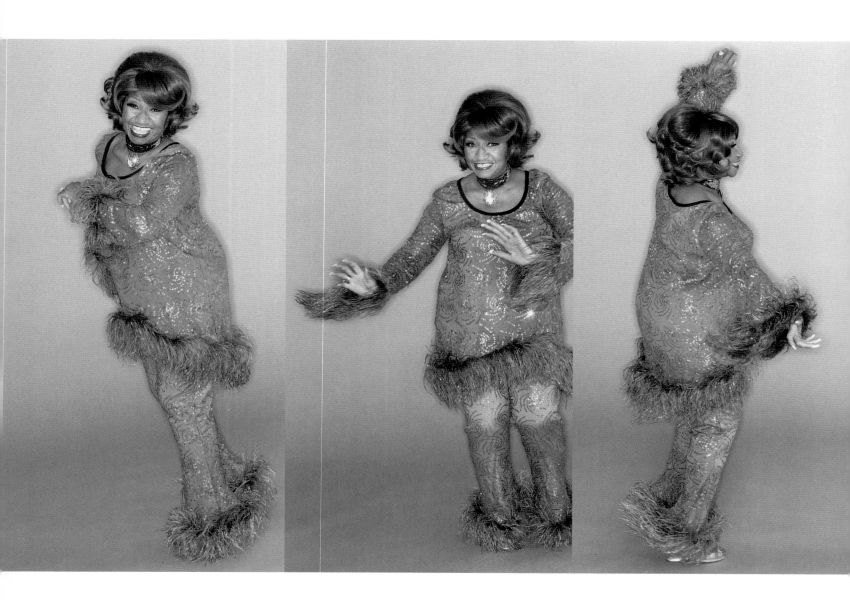

Celia was a terrific dancer, as anyone who has seen her performing can attest. When she moved to the music, she became an ageless spirit, and her stamina could challenge anyone a quarter of her age. To her, dancing was all about listening to the music and letting the body translate it into movement. She would say, "If the beat is too fast, the body can't properly register it."

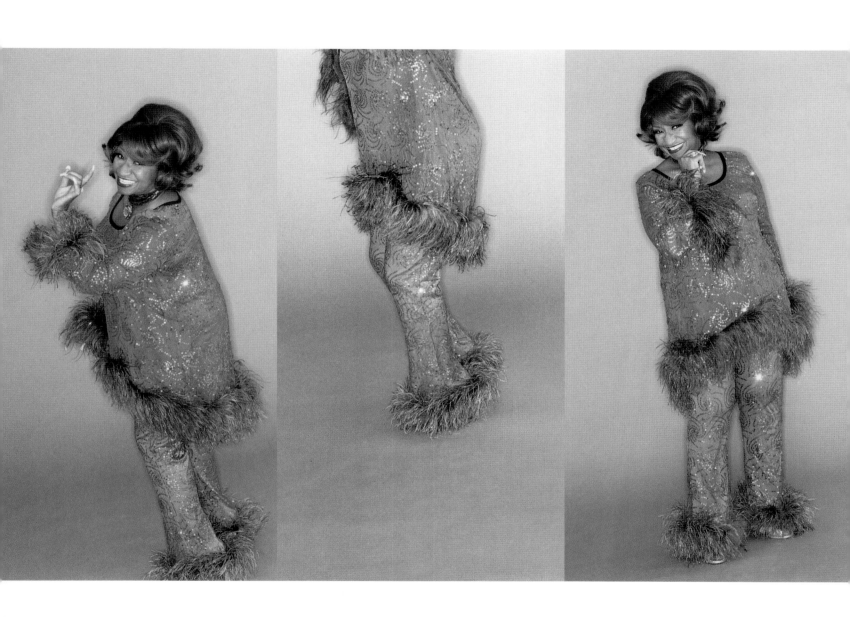

Celia bailaba muy bien, como puede atestiguar el que la ha visto actuar. Cuando ella se movía con la música, se convertía en un espíritu sin edad, y podía competir con la energía de cualquiera, aunque la edad de ella fuese cuatro veces mayor. Para Celia, bailar consistía solamente en escuchar la música y dejar que el cuerpo la convirtiera en movimiento. Ella decía, "Si el ritmo es demasiado rápido, el cuerpo no puede responder a él debidamente".

I have known her since I was very little, so little that
I can't recall when, maybe forever. For me she is an
artist and a human being as big as my mother. Celia
and my mother (Lola Flores) were true friends. They
gave each other a lot of support, and when Celia
came to Spain, she always visited my mother, and
it was the same when my mother went to Miami.
That you called me to participate here in honor of
Celia Cruz has been a tremendous honor for me.
It is, undoubtedly, one of the most important things I
have done in my life, as far as my emotions and my
feelings are concerned.

*La he conocido desde que yo era pequeña, tan
pequeña que no recuerdo en qué momento, quizá
desde siempre. Para mí es una artista y un ser humano
tan grande como mi madre. Celia y mi madre (Lola
Flores) eran verdaderas amigas. Se apoyaron siempre
mucho y cuando Celia venía a España siempre
visitaba a mi madre y lo mismo era cuando mi madre
iba a Miami. Para mí, el hecho de que me llamasen
para participar en un homenaje a Celia Cruz ha sido
un honor enorme. Es sin duda, una de las cosas más
importantes que he hecho en mi vida en el sentido
emocional y de sentimiento.*

ROSARIO

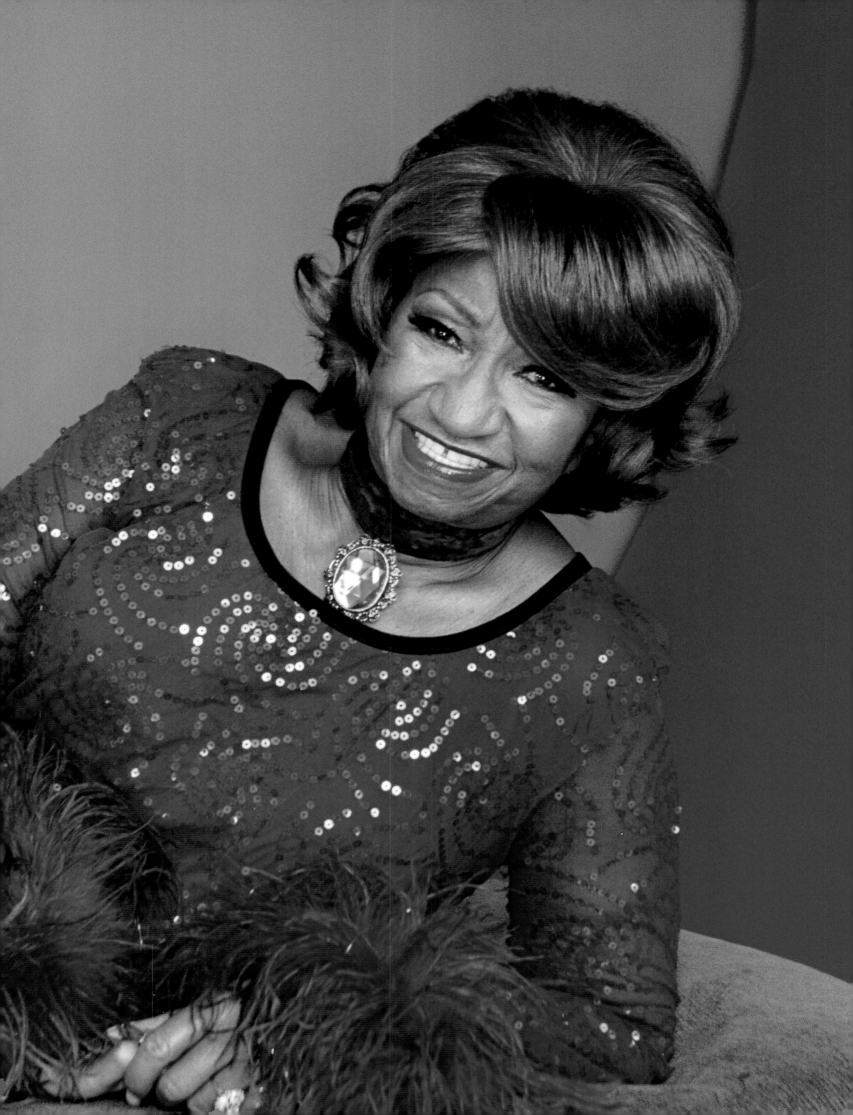

My Name Is Celia Cruz

By Liz Balmaseda

The Queen's on a roll. She grinds a beat, scatting off the top of her head, channeling the gods of Cuban percussion. A rollicking jam breaks out and rises to the heavens. It feels like church up in here. Our Lady of Perpetual Groove. But it's not. It's a recording studio in Puerto Rico, springtime, 1984. Celia Cruz bobs beneath headsets as studio musicians chase her improvisations. Watching her jump and jive, you'd think she was playing Carnegie Hall, performing half-time at the Super Bowl, or recording with the ghost of Beny Moré. But no, she's just plugging fried chicken.

She'll be crowned Carnival Queen in Miami next week—which is why I'm here, to interview her for a newspaper story. I asked to tag along for a week. And here she is, the Queen of Cuban soul, recording a Kentucky Fried Chicken jingle.
¡Así se hace el pollo!
That's how you do chicken!

In the next few days, I follow as she weaves through the streets of Condado and Old San Juan, generating hoots and familiar hollers from fans of all ages. She floats across colonial facades in a free-flowing gown, humming along happily, dispensing autographs, window-shopping with her cotton-top love, husband Pedro Knight. She's the Celia she's always been, joyful, generous, acutely in the moment, the eternal star.
"*¡La Sandunguera!*" a fan shouts.
"*¡Azúcar!*" she calls back. "¡Azu-ki-ki!"

A young boy approaches and breaks out in song, shaking his hips in a way that forces Celia to an abrupt halt. Here's this peewee of a child, belting out one of her trademark tunes:
"¡QUIMbara-quimBAra-cumba-QUIMbam-ba!"
Celia stares him down, half bemused:
"Ah-HA."

Later, at a restaurant, a waiter brings a bowl of *sancocho* and reminds her of a number she hasn't performed in years. He chats her up like family. When he returns with the check, he hands it to Pedro, saying, in the chummy chummy way of kin, "I guess this goes to Cotton-top."

In Celia's world, everybody's part of the family. Always has been, always will be. Even when she buys a batch of celebrity gossip magazines for bedtime reading, she wonders aloud, brow furrowed like a mother's, if

cover boy Michael Jackson is truly happy. And before we say good night, she reminds me she's not too far away, should I need anything during the night.

This is my personal introduction to the Queen. Oh, I've known her forever. Her voice, like a bell, rang through my infancy in Cuba and my childhood in Miami. She filled the glaring absence of my homeland like no other force. I've watched her blast on stage many times in a shiver of sequins and feathers, an ethereal vision with a voice soaring for miles around, powerful enough to convert the disbelievers. I have always known her.

But it is here, during this trip, that I learn what makes Celia truly regal. Details, the cherished particulars of daily life, family and work. The birthdays of so many godchildren. The lady in Queens who does her nails. The way she gently coaxes Celia's pinkies straight. The order of aisles in her favorite bodega. Her well-worn address book. Circles for dots on the "I"s. The 17th take at rehearsal. The arc of every *telenovela* protagonist. The unfailing embrace of her husband. Celia doesn't blitz through life. She savors it. It's finger-lickin' good.

I come to understand this more deeply as the years pass, tracking the postmarks of the many cards she sends from distant places.
Paris, 1994: " . . . A warm hug from this lovely City of Lights, where tonight I make my debut. Love, your friend, Celia Cruz."
Madrid, 1996: " . . . Receive my most affectionate greetings from beautiful Madrid, where today I will perform at the Plaza de Toros Las Ventas. My husband Pedro joins me in saying hello. Love, Celia Cruz."
Buenos Aires, 2000: " . . . By good fortune, my last CD has been very well received here. I've been praised in Montevideo, double platinum, and in Buenos Aires, gold record. Your friend, Celia Cruz."
Each time, my heart dances at the thought that regular folk out there in Amsterdam or São Paulo or Tangiers or Bern are dancing to "Caramelos." All that *sandunga* spread across the planet by one tireless soul. Somebody say, "Yeah!"

One glorious October day in 2000, I watch her take the stage at a jazz festival in Fort Myers, Florida. She digs her heels into a salty *guaguancó*, rolls her shoulders and shimmies in one of her fabulous gowns. The audience, sprawled across a great lawn, howls with joy as she engages them in her clever call-and-response repartee in the middle of "Bemba colorá."
For God's sake, don't forget my name . . . My name is Celia Cruz!
Celia Cruz!
If I die tonight don't forget . . . My name is Celia Cruz!
Celia Cruz!
My name is Celia Cruz!
Celia Cruz!

It's her 74th birthday—or 75th. Who knows? She's not counting. She's above the numbers. After the show, I sit with her at a small table in her dressing trailer, chatting in a stream of consciousness. We talk about Cuba, birthdays, and, of all things, manicures. A mutual friend chimes in with a sudden memory.

"Celia, tell her the story you told me the day I gave you the manicure."

Celia glances down at her long, ruby nails.

"Oh, that's a story," she says, settling into her chair.

The story begins in 1920s Havana, before she was even born, Celia tells us. Her favorite aunt, a generous, courageous woman, had a very sick little girl. Desperate, she took the child to the local *babalawo*, hoping their Santería faith would cure her. But the high priest had devastating news: the girl would soon die. "However," he told her, "the soul of this child will return one day as someone you will love tremendously."

At the funeral, the aunt prayed at the side of her daughter's casket. "Please give me a sign when you return." She reached in and took the dead girl's hands, and she broke both of her pinkies. "I want to recognize you when you come."

At this point in the story, Celia holds up her hands and shows me her pinkies, curled beneath the rest of her fingers.

"And this is how I was born," she says, admiring them.

I hug her good-bye. Good-bye for now, that is. The Queen is eternal.

Island by/*por* Juan Martin

Me llamo Celia Cruz

Por Liz Balmaseda

La Reina está impulsada. Desgrana un ritmo, improvisa unas sílabas sin sentido espontáneamente, guiando a los dioses de los bongoseros. La arrolladora descarga irrumpe y se eleva hasta los cielos. Parece que estamos en una iglesia. Nuestra Señora de la Perpetua Sandunga. Pero no, estamos en un estudio de hacer grabaciones, en Puerto Rico, en la primavera de 1984. Celia Cruz mueve la cabeza con los auriculares puestos, mientras los músicos en el estudio tratan de seguir sus improvisaciones. Observándola acometer los vigorosos ritmos, se pensaría que estaba en Carnegie Hall, cantando en el intermedio del Super Bowl, o grabando con el espíritu de Beny Moré. Pero no, sólo está haciendo un anuncio para pollo frito.

La semana que viene la van a coronar Reina del Carnaval en Miami—que es la razón por la cual estoy aquí, para hacerle una entrevista para el periódico. Lo que pedí fue seguirla a todas partes por una semana. Y aquí está ella, la reina del espiritual cubano, grabando un anuncio comercial cantado, un jingle, para Kentucky Fried Chicken.

—¡Así se hace el pollo!—canta ella.

En los días que siguen, la sigo por las calles de Condado y del Viejo San Juan, mientras admiradores de todas las edades le silban y lanzan los familiares gritos a su paso. Prácticamente flota por entre las fachadas coloniales, con su vestido suelto y vaporoso, tarareando feliz, firmando autógrafos, mirando las vidrieras de las tiendas con su amado Cabecita de Algodón, su esposo Pedro Knight. Ella es la Celia de siempre, alegre, generosa, viviendo en el presente, eternamente la estrella.

—¡La Sandunguera!—grita un admirador.

—¡Azúcar!—le responde ella—¡Azu-ki-ki!

Un niño se le acerca y empieza a cantar, moviendo las caderas de modo que hace a Celia detenerse en seco. Aquí está este chiquitín, cantando a toda voz uno de sus más famosos números:

—¡QUÍMbara-quimBAra-cumba-QUíMbam-ba!

Celia lo mira, medio divertida.

—Ah-HA.

Más tarde, en un restaurante, el camarero le trae un plato de sancocho y le recuerda un número que por años ella no ha cantado. Conversa con ella como si fuera familia. Cuando regresa con la cuenta, se la da a Pedro, y le dice, en tono íntimo como si se dirigiera a un familiar.

—Creo que esto va para la Cabecita de Algodón.

En el mundo de Celia, todo el mundo es familia. Siempre ha sido así, y siempre seguirá siendo. Aun cuando ella compra un montón de revistas de chismes de celebridades para hojear antes de acostarse, se pregunta en alta voz, frunciendo el ceño como una madre preocupada, si el famoso Michael Jackson será de veras feliz. Y antes de despedirnos, me recuerda que ella no está muy lejos de mí, si es que necesito algo durante la noche.

Y este es mi primer encuentro en persona con la Reina. Oh, la conozco de toda la vida. Su voz, como una campana, repicó durante toda mi infancia en Cuba y mi niñez en Miami. Ella llenó la intensa ausencia de mi patria como ninguna otra fuerza. La he visto irrumpir en la escena infinidad de veces, en un estremecer de lentejuelas y plumas, una visión etérea con una voz que se imponía por millas a la redonda, lo suficiente potente para convertir a los incrédulos. La he conocido desde siempre.

Pero es ahora, en este viaje, que aprendo qué es lo que hace a Celia una verdadera reina. Unos detalles aquí y allá, las intimidades de la vida diaria, la famila, el trabajo. Los cumpleaños de tantos ahijados. La dama en Queens que le arregla las uñas. El modo en que delicadamente le endereza los dedos meñiques. El orden en que recorre los pasillos de su bodega favorita. Su desgastado libro de direcciones. Los círculos que hace sobre las íes. La toma número diecisiete durante unos ensayos. La trayectoria de todas las protagonistas de telenovelas. El abrazo que nunca falla de su esposo. Celia no pasa rápido por la vida. Ella la saborea. Está siempre para chuparse los dedos de buena.

He llegado a comprender esto más profundamente al paso de los años, fijándome en los timbres de correos de las muchas tarjetas que ella envía desde lugares lejanos.
París, 1994: Un abrazo muy fuerte desde esta hermosa ciudad luz, donde esta noche hago mi debut, cariños, tu amiga, Celia Cruz.
Madrid, 1996: Recibe mi saludo más cariñoso desde esta bella Madrid, donde hoy tengo presentaciones en la Plaza de Toros Las Ventas. Mi esposo Pedro se une a mí para saludarte. Love, Celia Cruz.
Buenos Aires, 2000: He tenido la suerte que ha pegado un número de mi último CD y ya me han elogiado en Montevideo, doble platino, y en Buenos Aires, disco de oro. Bueno, Liz, un fuerte abrazo. Tu amiga, Celia Cruz.

Cada vez, mi corazón salta de pensar que cualquiera allá en Amsterdam, o São Paulo, o Tánger, o Berna puede estar bailando con "Caramelos". Toda esa sandunga esparcida por el planeta por una sola alma incansable. Que alguien diga, "*Yeah!*".

Un glorioso día de octubre en el 2000, la veo entrar al escenario en un festival de jazz en Fort Myers, en la Florida. Taconea en un pimentoso guaguancó, sacude los hombros y se contonea, en su fabuloso vestuario. El público, esparcido por la vasta hierba, vocifera de alegría cuando ella comienza el diálogo con ellos en medio de "Bemba colorá".
—Por Dios no olviden mi nombre . . . Yo me llamo ¡Celia Cruz!
—¡Celia Cruz!
—Si esta noche yo me muero, no se olviden que me llamo ¡Celia Cruz!
—¡Celia Cruz!

—Me llamo ¡Celia Cruz!
—¡Celia Cruz!

Cumple 74 años—o 75. ¿Quién va a saberlo? Ella no los está contando. Está muy por encima de los números. Después del show, me siento con ella junto a una mesa en el *trailer* que es su camerino, y charlamos de todo un poco. Hablamos de Cuba, de los cumpleaños y, sorprendentemente, de manicuras. Una amiga mutua interrumpe al ocurrírsele algo.
—Celia, cuéntale la historia que me contaste el otro día cuando yo te hice la manicura.
Celia mira a sus largas uñas color rubí.
—Ah, esa es una historia—y se arrellana en su silla.
—La historia comienza en los años veinte en La Habana, aún antes de que yo naciera—nos cuenta Celia. Su tía favorita, una mujer generosa y valiente, tenía su hijita muy enferma. Desesperada, la llevó a un babalao cercano en la esperanza de que la Santería se la curara. Pero el alto sacerdote le dio la devastadora noticia: la niña pronto iba a morir.
—Sin embargo—le dijo—el alma de esta niña ha de volver en una persona que tú vas a querer mucho.

Durante el funeral, su tía rezaba al lado del féretro de la niña. "Por favor, dame una señal cuando vuelvas". Y tomando las manos de su hija muerta, le partió los meñiques. "Quiero reconocerte cuando vuelvas".

Al llegar a este punto, Celia levanta las manos y me enseña sus dedos meñiques, doblados bajo los otros dedos.
—Y así nací yo—dijo, admirándolos.
Le di un abrazo de despedida. Un hasta luego, claro. La Reina es eterna.

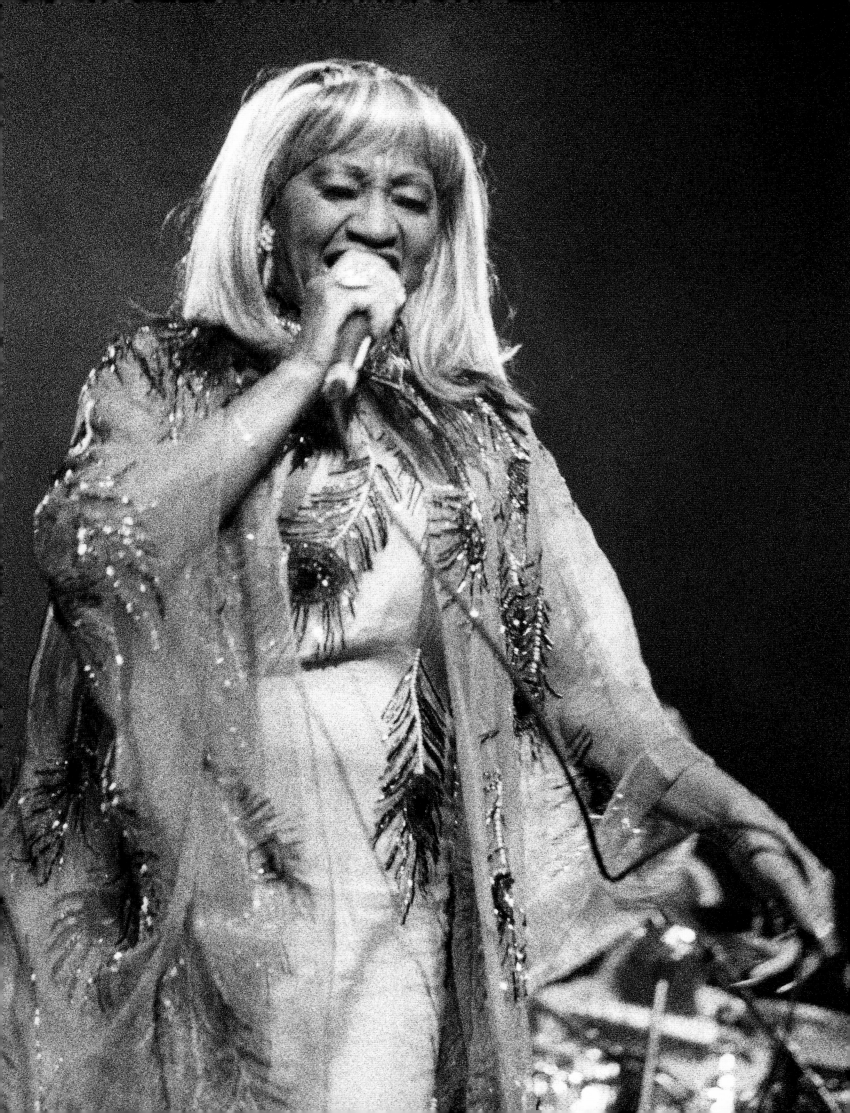

An Evening
in Paris

UNA NOCHE EN PARIS

On Celia and Pedro's 40th anniversary in 2002, they were in Paris to kick off her European concert tour. Paris was one of Celia's favorite cities. She loved being driven through the streets, and she loved to spend hours shopping in her favorite boutiques. On many occasions, however, she was bombarded by fans when she entered a store. I once asked her manager, Omer Pardillo, why she never arranged to shop in the private rooms reserved for celebrities, and he told me that she would never think of doing such a thing. Celia wanted to be with everyone, she wanted to be like everyone else.

Para su cuarenta aniversario de bodas en 2002, Celia y Pedro estaban en París para dar comienzo a una gira europea de conciertos. París era una de las ciudades preferidas de Celia. Le encantaba pasear en auto por las calles, y le encantaba pasar horas de compras en sus boutiques preferidas. En muchas ocasiones, sin embargo, sus admiradores la acosaban cuando entraba en una tienda. Una vez yo le pregunté a su representante, Omer Pardillo, por qué ella no hacía arreglos para poder comprar en los salones privados que se reservan para las celebridades, y me dijo que a ella nunca se le ocurriría semejante cosa. Celia quería estar con todos, ella quería ser como todos.

Celia will always be with me. She is one of those people that touch you very deeply, and there they remain.

I remember her as a person with great joy because she had such a wonderful character and a contagious positivity that made her an extraordinary human being.

My experience producing one of her albums is unforgettable. There she showed me all of her artistic potential and the extraordinary range of possibilities she commanded as a singer.

As an artist, I feel that she marked my professional life with a definite model for my development as a musician. The way she sang, her exquisite taste, and her unique musicality make her, in my opinion, one of the most important pillars of all time in the history of Cuban music, and one of the most relevant figures of popular art on this continent.

Celia siempre estará conmigo. Es de esas personas que le llegan a uno a lo más profundo y ahí se quedan.

Como persona la recuerdo con gran alegría por ese carácter tan maravilloso que tenía y ese positivismo contagioso que la convertían en un ser humano extraordinario.

Mi experiencia produciéndole un álbum es inolvidable. Ahí me enseñó todo su potencial artístico y el abanico maravilloso de posibilidades que como intérprete poseía. Como artista siento que marcó en mi vida profesional una pauta definitiva para mi conformación como músico. Su manera de cantar, su gusto exquisito y esa musicalidad irrepetible la convierten, a mi juicio, en uno de los pilares más importantes en la historia de la música cubana de todos los tiempos y en una de las figuras más relevantes del arte popular de este continente.

WILLY CHIRINO

OPPOSITE Celia says good-bye to her well-wishers before leaving for her concert at the Zenith. *PÁGINA OPUESTA Celia se despide de sus agasajadores antes de partir para su concierto en el Zenith.*

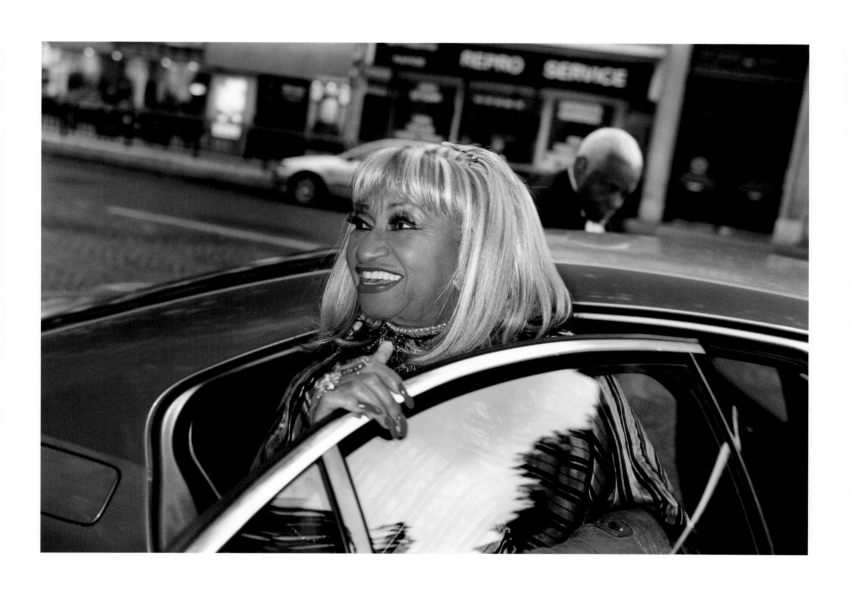

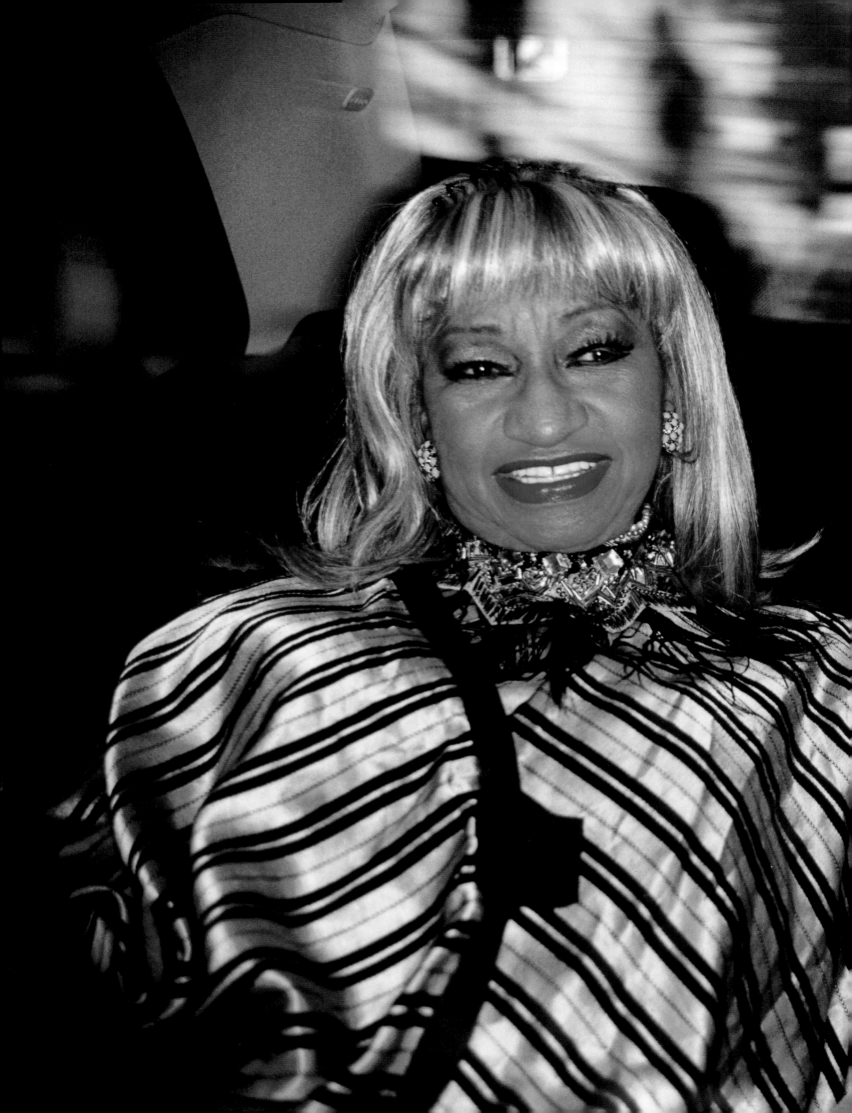

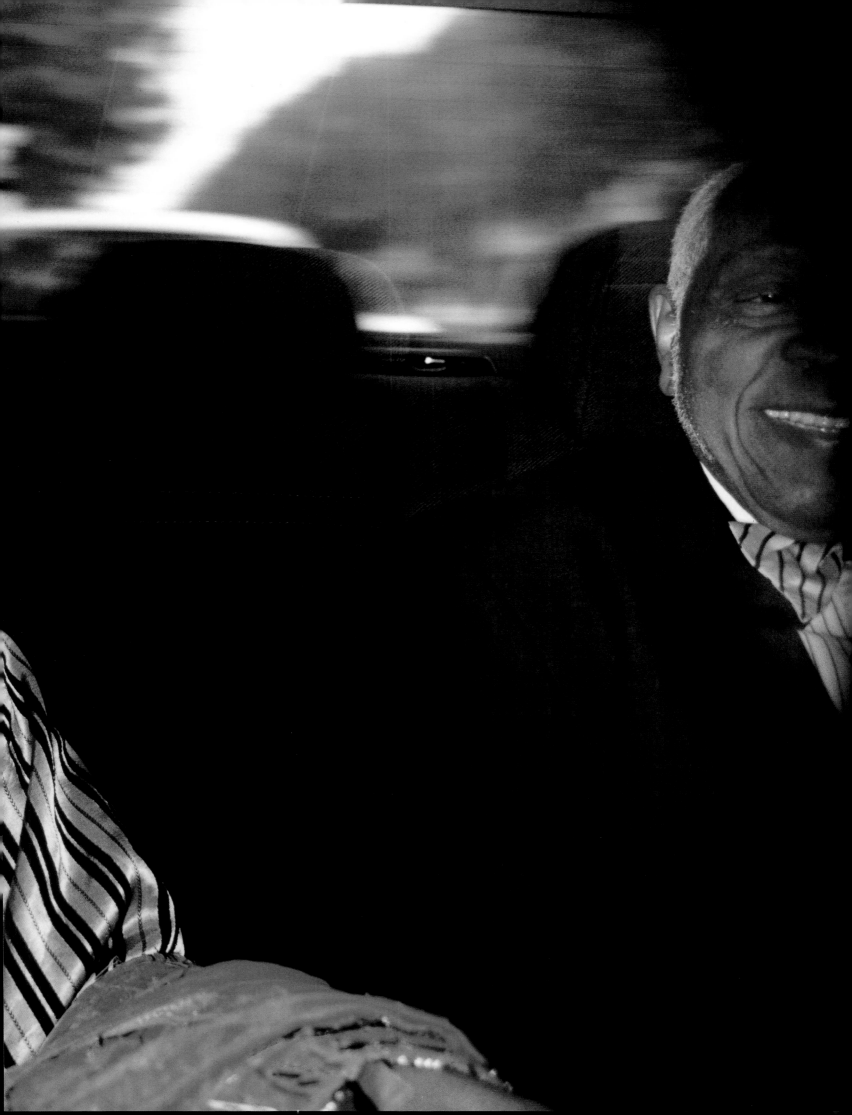

I will never forget the excitement in the air that night. The arena was packed, and when she finally took the stage, the crowd went WILD. Celia had just found out that she was ill, but this did not stop her from embarking on a rigorous concert tour across Europe. No one else knew about her illness, and looking back, I can't imagine where she summoned all the energy she had onstage that night. She sang and danced her heart out, and it was the most magical evening.

Nunca olvidaré la excitación que había en el aire esa noche. El estadio estaba repleto, y cuando finalmente ella salió a escena, su público SE ALBOROTÓ. Celia ya sabía que estaba enferma, pero eso no le impidió emprender una gira rigurosa de conciertos a través de Europa. Nadie supo nada acerca de su enfermedad, y pensándolo ahora, no puedo imaginar de dónde sacó tanta energía como la que demostró en la escena aquella noche. Cantó y bailó hasta más no poder, y esta resultó ser una noche llena de magia.

OPPOSITE Celia enjoys the opening act from backstage before her performance. *PÁGINA OPUESTA Celia disfruta del número que abre el acto, desde bastidores, antes de su actuación.*

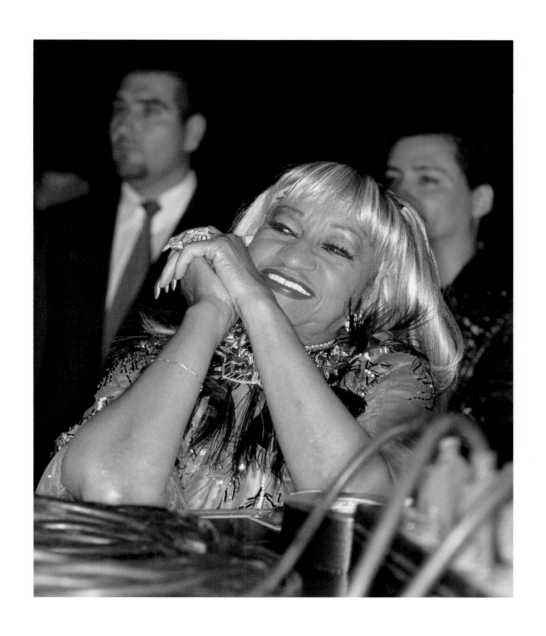

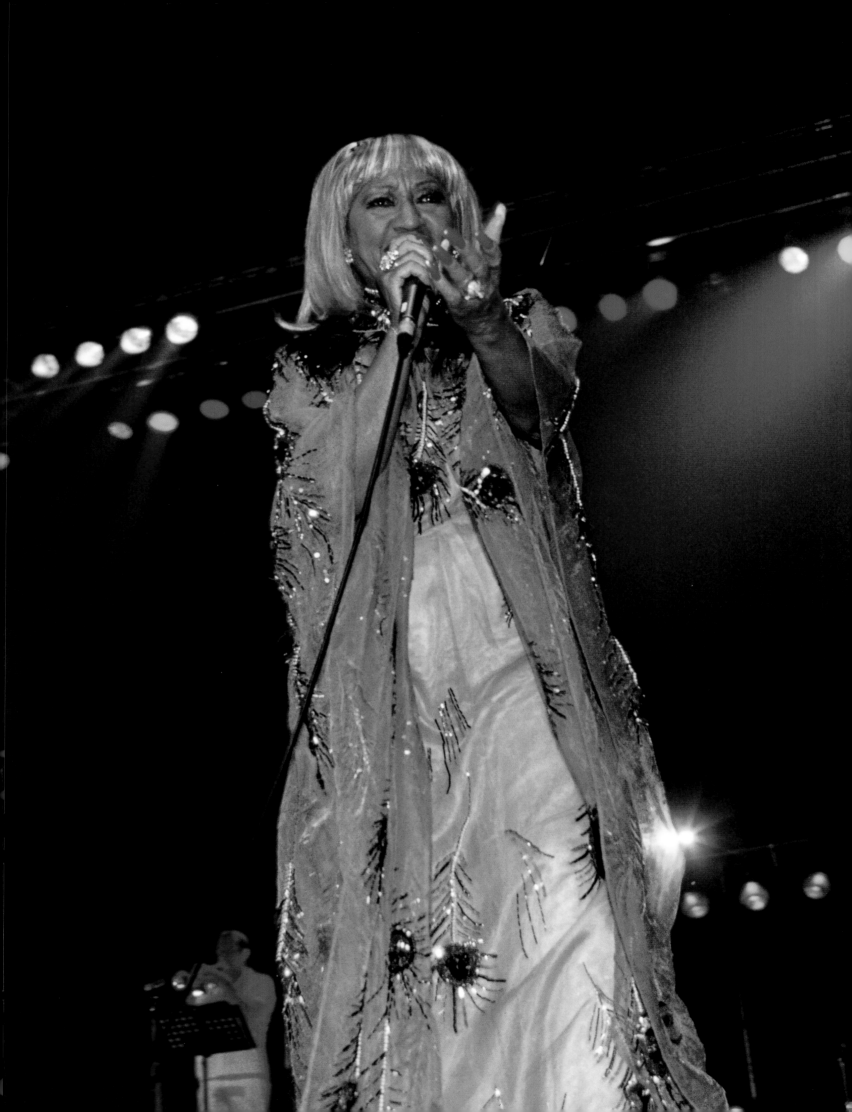

I think I must have discovered my first Celia Cruz record in a little music shop in Palma de Majorca, tucked away behind the main thoroughfare of the old part of the city.

Sometimes I would go there to buy the odd few records just for the appearance of their covers. In this random way I might occasionally discover a rare musical gem.

So I kept seeing this extraordinary looking woman on record sleeves, in a variety of different guises, extravagant dresses or hairstyles, with that glorious crescent-shaped mouth like an upturned watermelon slice, displaying two rows of beautiful pearlized teeth. False lashes like black velvet butterflies . . . hairstyles to die for. She was darkly exotic . . . outrageous . . . exuberant . . . Latin . . . like hot coffee with *azúcar* and rum . . . heady and sizzling . . .

The voice and music of Celia Cruz became the portal to an incredible world of sound, rhythm, and melody for me . . . this Amazonian Afro Cuban High Priestess of hip sway and dance . . . amor . . . tristesse . . . with vocal power to shatter glass, or lead a thirty-piece horn section . . . Wow!

One night she gave a wonderful concert with her band in the bullring of Palma.

And how sweet it was . . . this divine diva (who must have been approaching her early seventies) sashaying onto the stage in the most extraordinary shoes I have ever seen . . . death-defyingly high. Wearing the tightest corseted dress and towering auburn wig, she performed song after song for everyone in the stifling heat of a late summer's evening.

Ultimately, when she returned back on stage to take her final encores I realized that the torturous platform shoes had been exchanged for comfortably flat pink carpet slippers. The need for pain relief had finally allowed her to give her aching feet a break. So adorable.

I wish I were fluent in Spanish. One of my dreams would have been to sing a duet with her.

Creo que debo haber descubierto mi primer disco de Celia Cruz en una tiendecita de música en Palma de Mallorca, escondida destrás de la calle principal en la parte antigua de la ciudad.

Algunas veces iba allí a comprar algún disco suelto, guiándome sólo por las cubiertas. Así, de modo casual, a lo mejor descubría alguna joyita.

Siempre veía en estas cubiertas a una mujer de apariencia extraordinaria y muy variada: con vestuarios o peinados completamente estrafalarios, con esa gloriosa boca como un cuarto creciente de la luna, pero roja como una tajada de melón que mostraba las dos hileras de dientes, lindos como perlas. Sus pestañas postizas eran como mariposas de terciopelo negro . . . sus peinados, como para morirse. Era oscura y muy exótica . . . extravagante . . . exuberante . . . latina . . . como un café caliente con azúcar y ron . . . tan caliente que quemaba. . . .

La voz y la música de Celia Cruz me dio entrada a un mundo increíble de sonido, ritmo y melodía . . . Esta suma sacerdotisa, esta amazona afrocubana del suave mover de las caderas, del amor, de tristesse, tenía una voz capaz de quebrar cristales, o de hacerse oír por encima de una orquesta con treinta trompetas . . . ¡Wow!

Una noche dió un concierto con su combo en la plaza de toros de Palma.

Y qué lindo fue . . . esta diva divina (que tendría más de setenta años) entró contoneándose al escenario, con los zapatos más extraordinarios que nunca he visto, capaz de poner en peligro de muerte a cualquiera; con un vestido ajustadísimo, acorsetado, y una altísima peluca rojiza. Cantó canción tras canción para placer de todos, en el calor sofocante de una noche de puro verano.

Y al final, cuando volvió al escenario para cantar algunos números a petición, me di cuenta de que se había librado de la tortura de sus zapatos de plataforma, y se los había cambiado por unas cómodas zapatillas de casa de color rosa. Se había rendido ante la necesidad de aliviar sus doloridos pies. ¡Qué adorable!

Me gustaría poder hablar español con fluidez. Uno de mis sueños hubiera sido cantar un dúo con ella.

ANNIE LENNOX

The one and only . . . CELIA CRUZ! If ever there was an individual who could live up to that introduction, it was, and forever will be, Celia Cruz. With her extraordinary artistry, unflappable character, unequaled dignity, and everlasting example, Celia will forever be an irreplaceable spirit. She graced the world with her Cuba, the Cuba she took with her wherever she went, leaving an everlasting image of the beauty of our Cuban culture. And with that gesture, she preserved it for generations to come. "La Reina," our "Queen" forever. One day I will tell my grandchildren that I knew Celia. That I saw Celia sing. That I danced with Celia! What a blessing. AZÚCAR! FOREVER!

La única . . . ¡CELIA CRUZ! Si hubo alguien alguna vez que ejemplarizara esa introducción, sería Celia Cruz, ahora y siempre. Con su arte extraordinario, carácter imperturbable, dignidad inigualable y ejemplo de vigencia eterna, Celia siempre será un espíritu irreemplazable. Adornó el mundo con su Cuba, la Cuba que llevó consigo a dondequiera que fue, dejando una imagen imperecedera de la belleza de nuestra cultura cubana. Y en ese gesto, la preservó para las generaciones futuras. "La Reina", nuestra "Reina" para siempre. Un día le contaré a mis nietos que yo conocí a Celia. Que yo la vi cantar. Que yo bailé con Celia. ¡Qué bendición! ¡AZÚCAR! ¡PARA SIEMPRE!

ANDY GARCIA

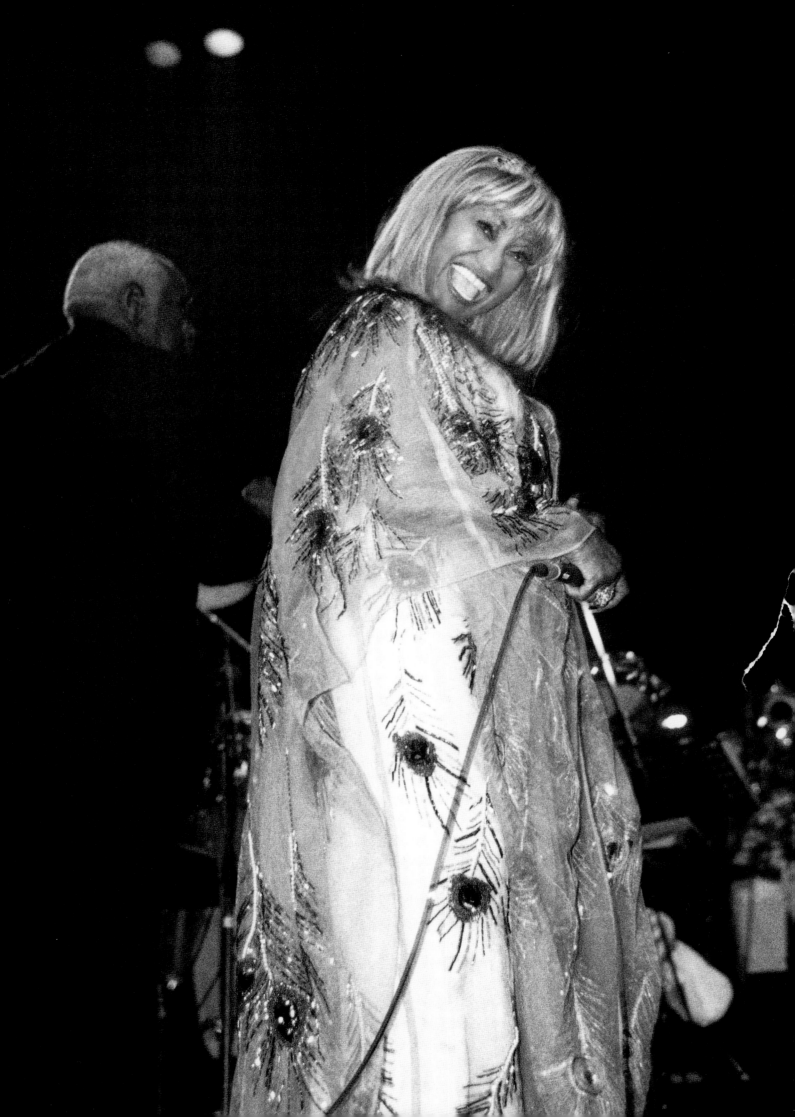

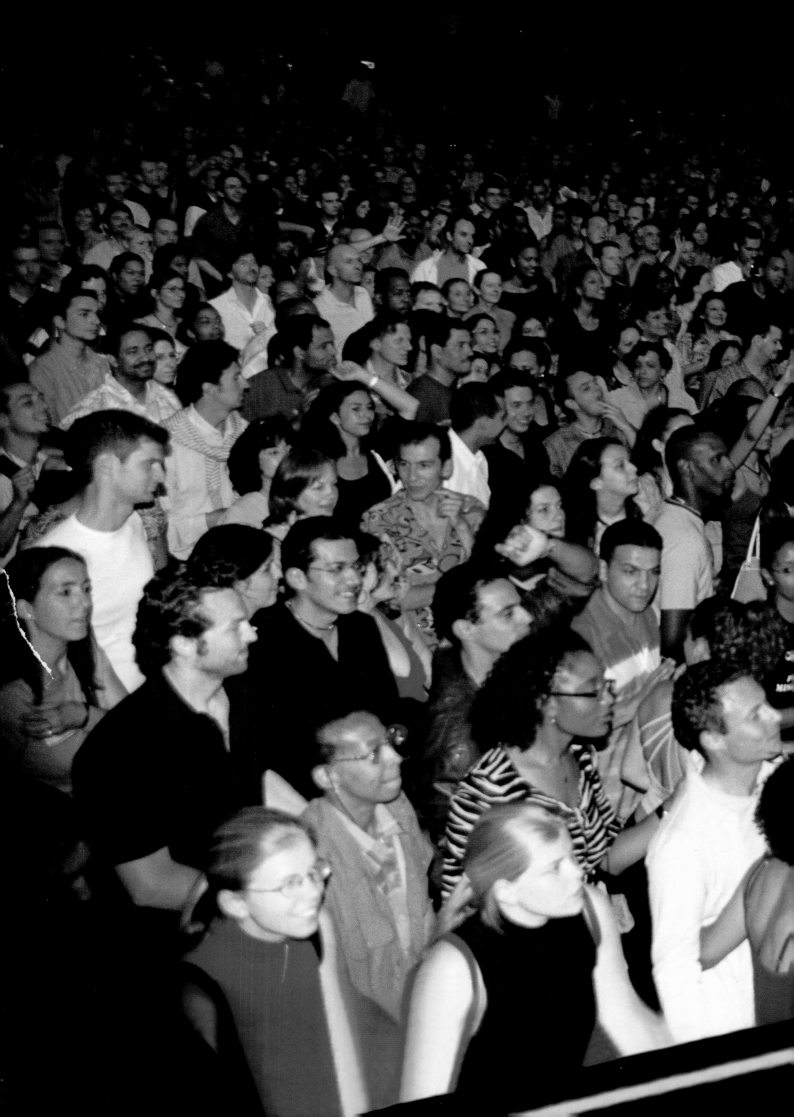

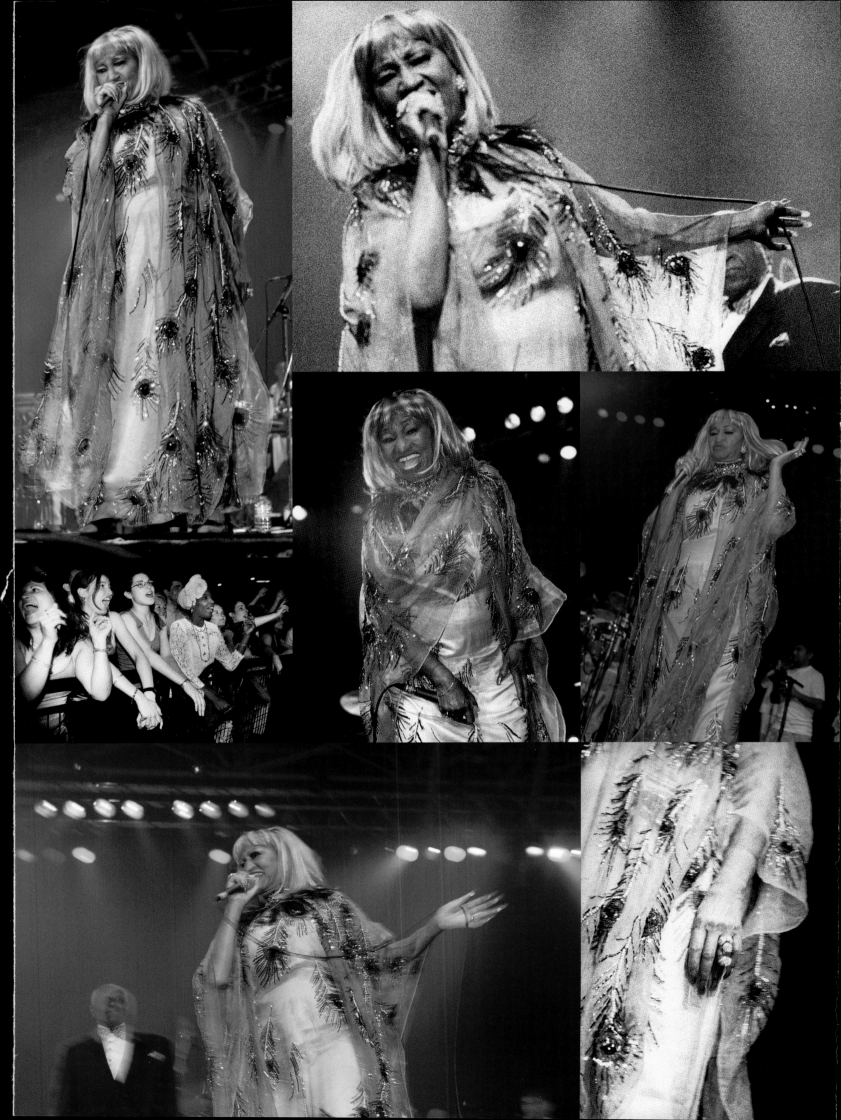

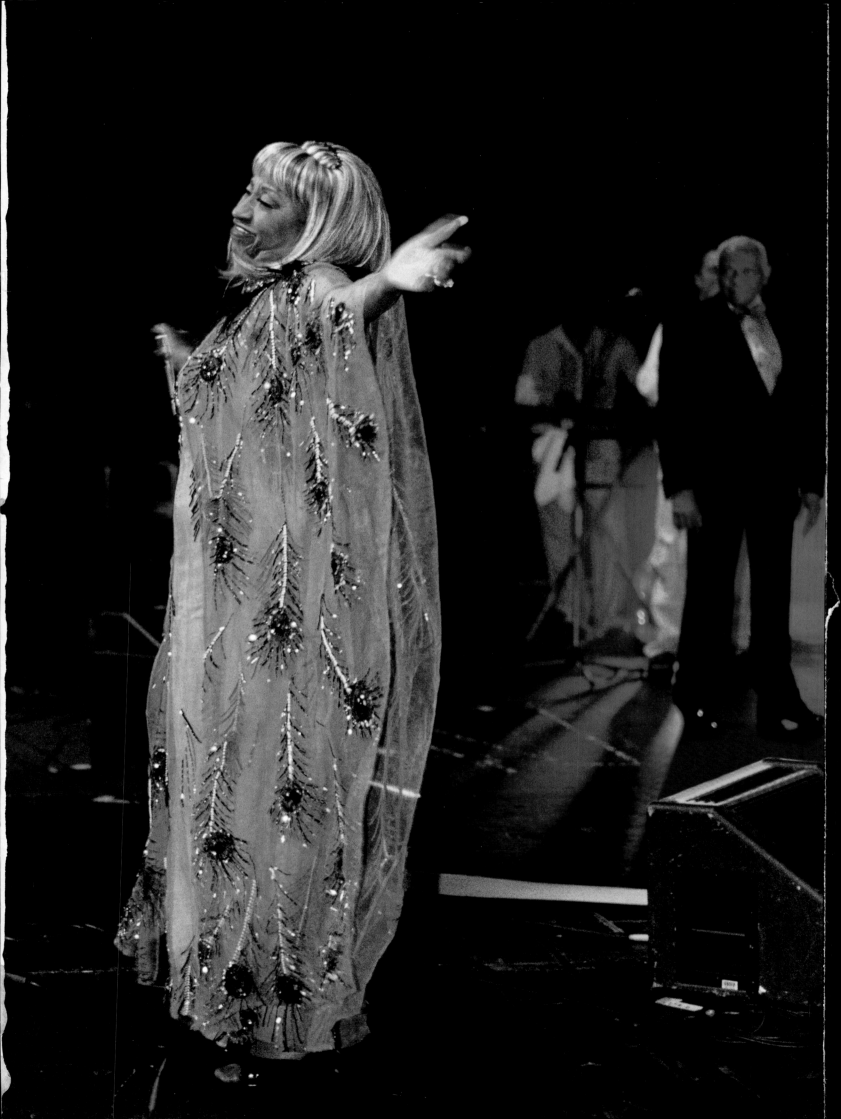

Thanks for giving so much to Latin music and showing it like it is all around the world. We will miss you!

Gracias por dar tanto a la música latina y mostrarla como es alrededor de todo el mundo. ¡Te extrañaremos!

ALEJANDRO FERNÁNDEZ

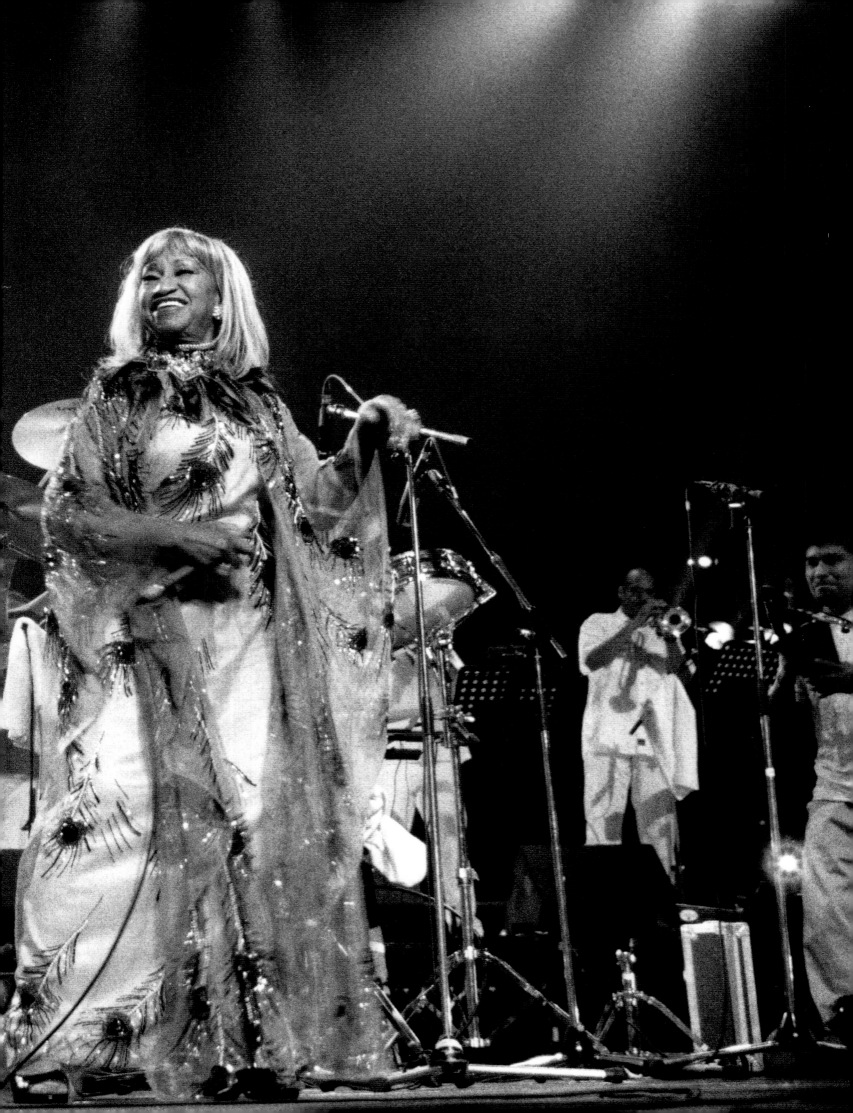

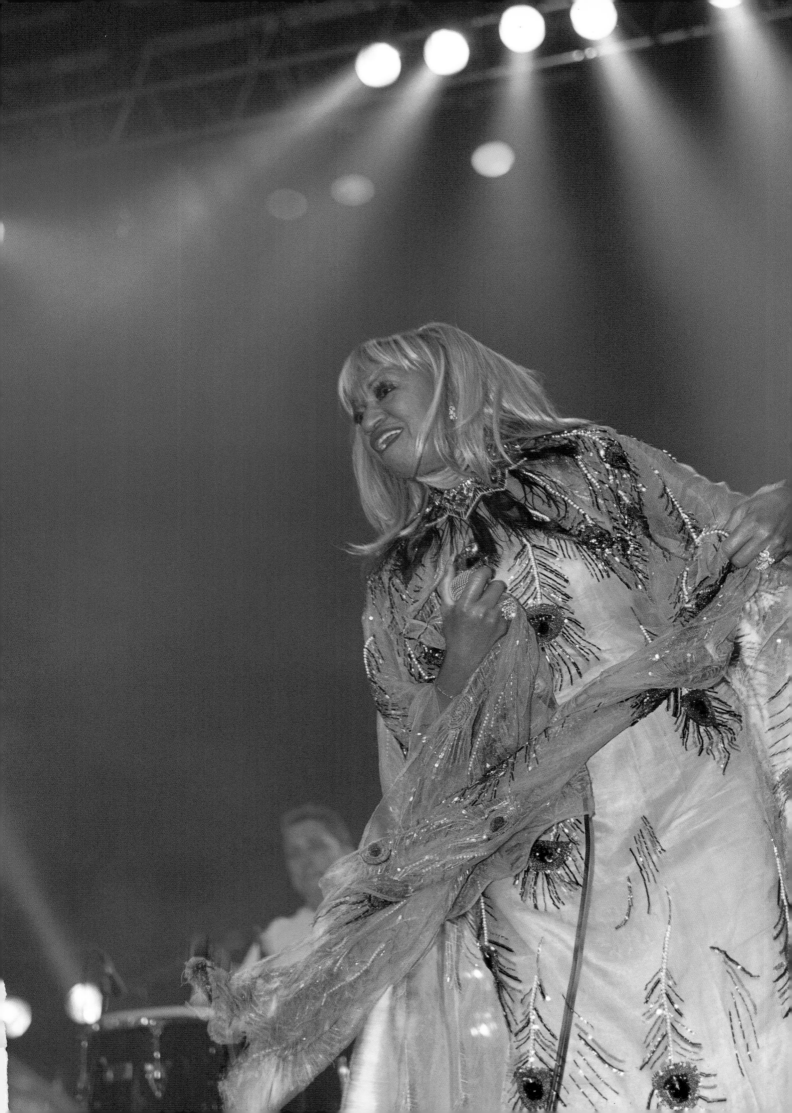

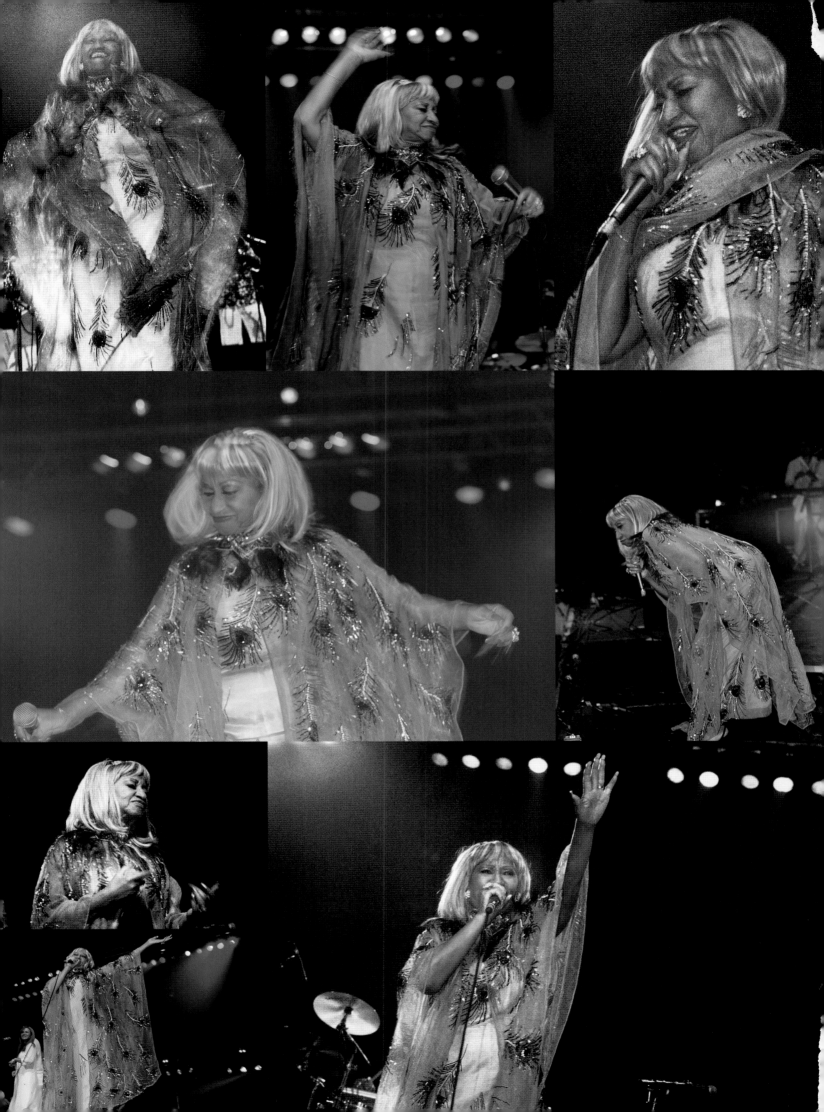

The day after the concert, we did a photo shoot on the Pont de Bir Hakeim. I originally wanted to shoot her at the Trocadero, but I knew it would be a madhouse of fans, so I found this relatively secluded bridge with an amazing view of the Eiffel Tower. When we first got there, we were the only people on the bridge. The minute Celia got out of the car and I began clicking away, a crowd started to gather. As time went by, the crowd got bigger and bigger, and what struck me was that this newly formed audience was made up of people from all over the world—French, Germans, South Americans—all chanting, "Celia! Celia!"

Al día siguiente del concierto, hicimos una sesión fotográfica en el Pont de Bir Hakeim. Originalmente yo quise fotografiarla en el Trocadero, pero sabía que aquello hubiera sido una locura a causa de sus admiradores, así que encontré un puente, más apartado y con una vista increíble de la Torre Eiffel. Cuando llegamos allí, éramos los únicos en el puente. Pero al minuto que Celia salió del automóvil y yo empecé a tirar fotos, una muchedumbre comenzó a rodearnos. Con el tiempo, crecía y crecía, y lo que más me llamó la atención era que este público agrupado de improviso, estaba constituido por gentes de todas partes del mundo: franceses, alemanes, sudamericanos, y todos cantaban, "¡Celia! ¡Celia!"

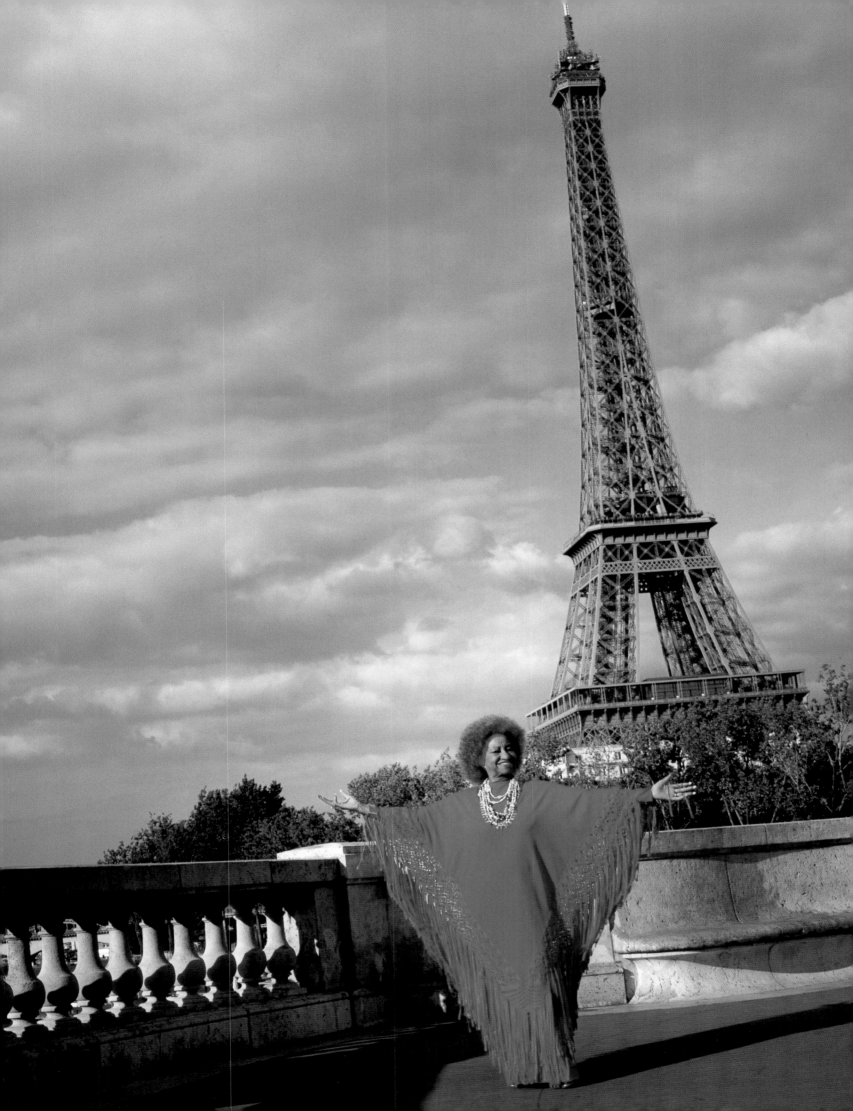

Celia Cruz,
she was the spice,
she was the sugar,
she was the light of life
and she will always live forever.

Celia Cruz,
era la sazón,
era el azúcar,
era la luz de la vida,
y siempre vivirá, eternamente.

CHITA RIVERA

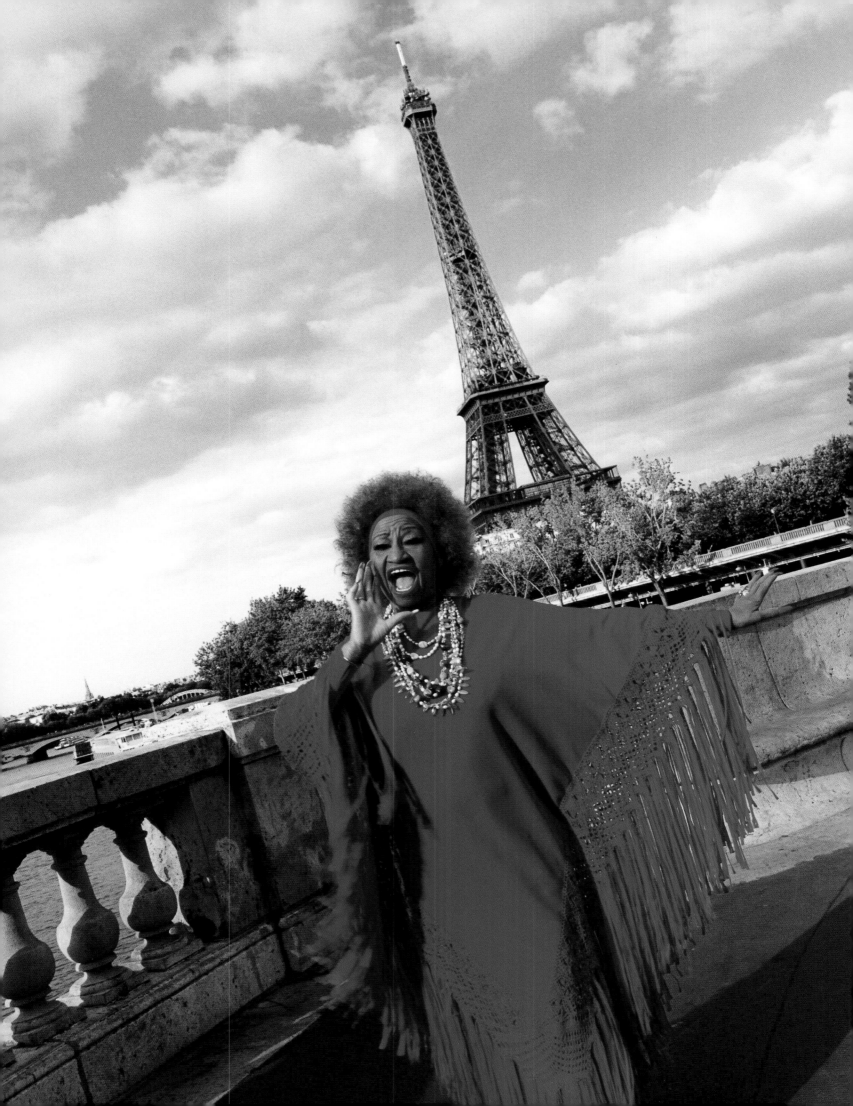

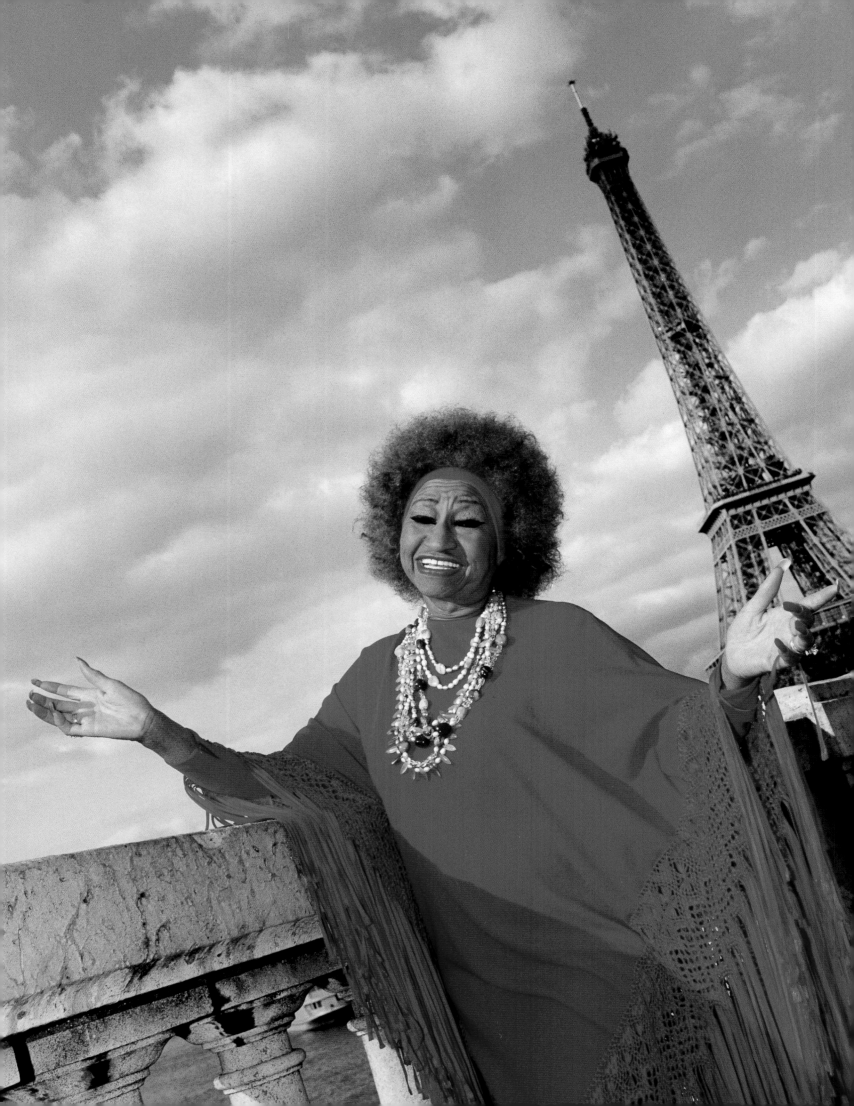

In this shot, I was trying get Celia to start singing and dancing, so I made up this little song for her to sing: "Ohhh, Paris, Paris," I sang. Celia turned around, looked me straight in the eye and said, "Alexis, I think you better stick to photography."

En esta foto, yo estaba tratando de hacer que Celia empezara a cantar y bailar, así que inventé una cancioncita para ella y canté "Oooh, París, París". Celia se volvió hacia mí, me miró atentamente, y me dijo, "Alexis, yo creo que es mejor que te dediques a la fotografía".

Her love, her humility, and her affection stole my heart. I shared Celia, very gladly, with the whole world. I give my thanks in her name for anything that is done to enhance and praise the memory of *mi negra*.

Su amor, humildad y cariño me robó el corazón. Y yo compartí a Celia con mucho gusto con el mundo entero. Todo lo que se haga para enaltecer la memoria de mi negra, yo en su nombre lo agradezco.

PEDRO KNIGHT

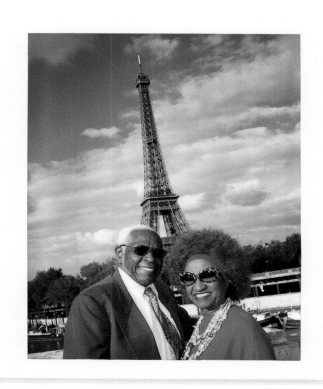

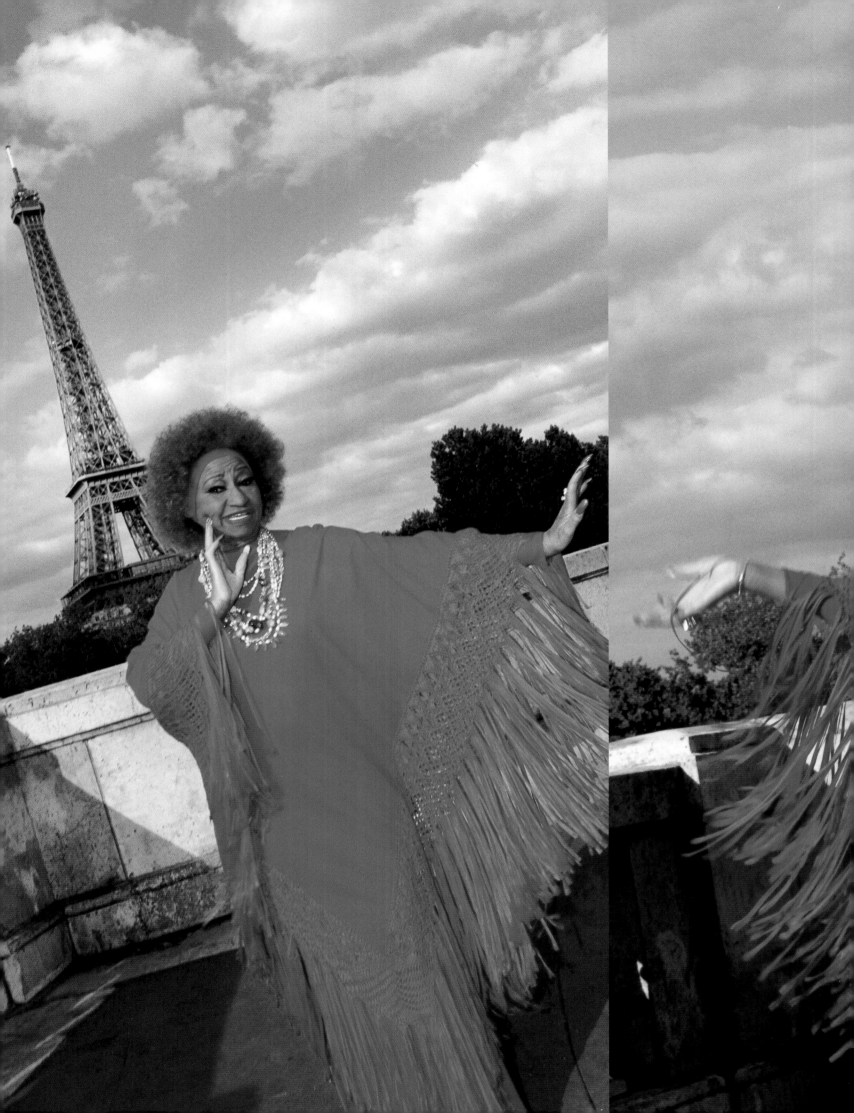

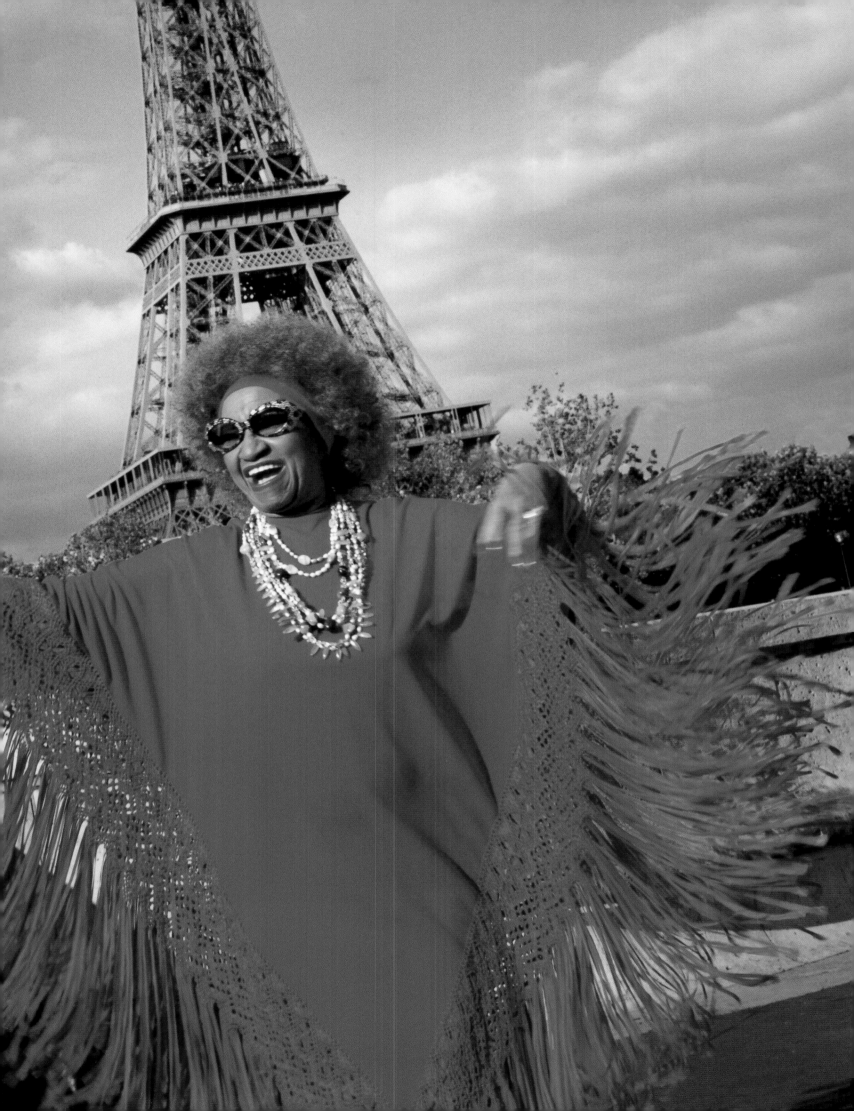

WITH SPECIAL THANKS TO
Nuestros más sinceros agradecimientos

MARC ANTHONY

SULLY BONNELLY

DAVID BYRNE

ISRAEL LÓPEZ "CACHAO"

WILLY CHIRINO

PAQUITO D'RIVERA

OSCAR DE LA RENTA

ALEJANDRO FERNÁNDEZ

ANDY GARCIA

OLGA GUILLOT

BEATRIZ HERNANDEZ

PEDRO KNIGHT

PATTI LABELLE

ANNIE LENNOX

JENNIFER LOPEZ

LISSETTE

LUCRECIA

MANOLO

THIERRY MUGLER

JOHNNY PACHECO

OMER PARDILLO CID

CHITA RIVERA

EDDIE RODRIGUEZ

NARCISO RODRIGUEZ

ROSARIO

CRISTINA SARALEGUI

BRUCE WEBER & NAN BUSH

MAURICIO ZEILIC

ACKNOWLEDGMENTS *Agradecimientos*

Kevin Kwan, you've made this book a reality. Thank you for your creative vision and for believing in my work. It was such a pleasure working on this project with you.

To the writers who contributed essays, it's truly an honor to have your beautiful words in this book. Guillermo Cabrera Infante, *el gran caballero de las letras, ha sido un sueño realizado colaborar con usted en nuestro primer libro.* Liz Balmaseda, your writing is so beautiful, it's always been an inspiration to us. Lydia Martin, your words are always so moving, we're so honored that you're a part of this. We've been such huge fans of all three of you for years and your wonderful essays, written from the heart, have truly touched us. We can't seem to read any of them entirely without our eyes watering. *Muchisimas gracias.*

Caroline Handel, for your beautiful art direction, your hard work and all the long hours.

Dolores M. Koch for your wonderful translations. You are a joy to work with.

Omer Pardillo Cid for your friendship and for including us in so many happy moments with Celia. Pedro Knight for always being such a gentleman.

To all the individuals who gave quotes throughout the book and who have such admiration for Celia. We are so proud and honored to have your quotes in this book.

Daniel Greenberg, the coolest agent one could ask for.

To Margarita Cano, Juan Martin and the Estate of Emilio Sanchez for your beautiful artwork. Thank you Ann Koll at the Estate of Emilio Sanchez.

To everyone at 68 Degrees Black and White Lab in NYC, Thank you Patty Kutchur, Justin King and Ian Gittler for all your help and to Kent Thurstan for the beautiful black and white prints. To Rafael Cuevas at Mackenzie Color Lab for the glorious color prints.

Josie Goytisolo for believing in this endeavor, Rosa Lopez for all your assistance with the archives and proof-reading, Lee Paradise for even more proofreading and David Sangalli for all your legal guidance. To Jeff Mathews for all your wisdom and advice and Rene Cifuentes for all your help and for referring us to Lolita. Ramiro Fernandez thank you for all your help and support.

To everyone at Clarkson Potter: Lauren Shakely and Pam Krauss for believing and guiding this project, and Jennifer DeFilippi and Linnea Knollmueller for your tremendous help.

To all the individuals who've given us their support through the years: Manny Alvarez and Steve Gillespie, Richard Amaro, Richard & Susan Arregui, Peter & Linda Bals, Christy & Zora Barreras, Roger Black, Miguel Bretos, Julio Caro, Enrique Carrillo, Gerri Caruncho, Pierce Casey, Jeffrey Cayle, Julien Chautard, Armando Correa, Betty Cortina, Elizabeth Coty, Betty Del Rio, Jim Dyke, Laura Encina, Jose Esposito & Robert Dupont at Soroa Orchids, Dr. Feinstein, Tim Flannery, Angela Manana Freyre, Juan Gatti, Nely Galan, Andy Garcia, Lucy Garcia & Mary Martinez, Dawn Gibson, Derek Goddard, Miriam Gomez, Alex Gonzalez, Raul Gonzalez, Rebekah Guerra, Gene Hatcher, Bob Heuer, Allison Hunter Monical, Jorge Insua, Dianna Joy, Kara Knightly, Lourdes Lacret, Chris & Terry Lawrence, Brian Lazar, David Leddick, Martha Marga, Hilarion Martinez, Manuel Martinez, Dr. Tony Molina, Peter Muts, Cova Najera, Cuqui Pacheco, Alayne Patrick, Marvette Perez, Marlis Pujol, Crary Pullen, Nicol Rae, Peter Reyes, Charles Rodriguez, Nestor Rodriguez, Ben Rodriguez-Cubeñas, Johnny Rojas, Jorge Rojas, Tony Romero & Danny Lehan, Albert Rosado, Coqui & Tata Ruiz, Gilberto Ruiz, Dr. Luis Sanchez, Cristina Saralegui & Marcos Avila, Elizabeth Schwartz, David Southerland, Kurt Steffen, Frankie Steinhart, William Stoddart, Edward Sullivan, Zuny Valdes, Armand Vior, Bruce Weber & Nan Bush, Vinnie Weinner, Susanna & Yann Weymouth, Barbara Young, Justo Sanchez and Maria Rita Caso.

Our dear friends looking at us from above: Gus Quevedo, Victor Rodriguez, Michael Valdes, Giulio Blanc and Claudio Richter, we miss you all dearly.

To Carlos Talavera for your contribution to the *Latina* magazine photoshoot. Thank you to the fans in the autograph series and all the hairdressers and make-up artists who worked with us on these images. Special thanks to Zoila Valdes.

A very special thanks to Adolfo and Gloria Vanderbilt, *People en Español*, *Latina* and *L'Uomo Vogue* magazines, Univision and Telemundo.

To our parents, Carlos Miguel and Rosa Rodriguez and Juan Humberto and Margarita Torres for never allowing us to forget our Cuban heritage. Our grandparents: Yeya, Secundino, Teresa, Lucia, & Cristobal (for giving me my first camera). And to all our friends and family.

And finally to the memory of Celia Cruz, *nuestra reina cubana*, who has always inpired us and filled us with such joy and pride, you showed Cuba to the world. You will always be in our hearts.

ALEXIS RODRIGUEZ-DUARTE AND TICO TORRES

My deepest gratitude goes to the following guardian angels:
To Stephanie Land for being the catalyst and making a brilliant referral. To Daniel Greenberg for your constant guidance and faith in this project. None of this would have been possible without you! To David Sangalli for your immeasurable support and legal genius. To Pam Krauss for your wonderfully astute editing, Jennifer DeFilippi for keeping it all together, and Linnea Knollmueller for your amazing efficiency and fantastic production supervision. To Linda Ferrer for always letting me benefit from your wisdom. Caroline Handel, I kiss your feet! Thanks for your incredible talent, resilience, humor and for diving into the deep end with me. Most of all, thank you Alexis + Tico for inviting me to be part of this truly special project. It has been a tremendous honor! Who knew that buying a gorgeous greeting card in Amsterdam would one day lead to this?

KEVIN KWAN

Liz Balmaseda is an author and screenwriter based in Miami. In 1993, she won the Pulitzer Prize for her columns in *The Miami Herald* on Cuban-American and Haitian issues. In 2001, she shared a second Pulitzer Prize with The Herald's staff for coverage of the federal raid to seize Cuban refugee Elián González. She is the author of *Waking Up in America*, the memoir of homeless advocate Dr. Pedro José Greer Jr., and her essays have been published in the anthologies *Las Christmas* and *Las Mamis*. Her film projects include serving as associate producer and writer for HBO's film on jazz trumpeter Arturo Sandoval, "For Love or Country."

Liz Balmaseda es una escritora basada en Miami que también hace guiones para películas. En 1993 ganó el premio Pulitzer por sus columnas en The Miami Herald *sobre asuntos cubano-americanos y haitianos. En 2001 compartió su segundo premio Pulitzer con* The Miami Herald *por la cobertura del ataque federal para capturar al refugiado cubano Elián González. Recogió las memorias de Dr. Pedro José Greer, Jr. defensor de los desamparados en su libro* Waking Up in America, *y sus ensayos han aparecido en las antologías* Las Christmas *y* Las Mamis. *Entre sus proyectos fílmicos se encuentra servir como productora asociada y escritora para el filme de HBO sobre el trompetero de jazz Arturo Sandoval, "For Love or Country".*

Guillermo Cabrera Infante is a Cuban writer exiled in London. He was awarded the Cervantes Prize for Literature in 1997.

Guillermo Cabrera Infante es un escritor cubano exiliado en Londres. Fue otorgado el Premio Cervantes de Literatura en 1997.

Lydia Martin is a longtime features writer and columnist for *The Miami Herald*. Her column, "Lunch with Lydia," has featured conversations with everybody from Jennifer Lopez and Celia Cruz to Lil' Kim, Sting, P. Diddy and Julio Iglesias. She has served as contributing editor for *Latina* magazine, and has written for *Latina*, *People*, *Oprah*, *Rosie* and *Esquire*. Lydia is currently working on her first novel, *Daughter of Ochun*, about the Cuban Miami of the 1980s.

Lydia Martin escribe artículos y reportajes desde hace tiempo para The Miami Herald. *En su columna, "Lunch with Lydia", sostiene conversaciones con celebridades de todo el mundo, desde Jennifer Lopez y Celia Cruz, hasta Lil' Kim, Sting, P. Diddy y Julio Iglesias. Ha sido editora invitada para la revista* Latina *y sus artículos han aparecido en* Latina, People, Oprah, Rosie *y* Esquire. *Trabaja actualmente en su primera novela,* Daughter of Ochun *(Hija de Ochún), sobre el Miami cubano de los ochenta.*

All essays, quotes and text throughout translated by **Dolores M. Koch**.

Todos los ensayos, citas y textos traducidos por Dolores M. Koch.

La Bandera de Cuba, 1980 by/*por* Emilio Sanchez. © Copyright The Estate of Emilio Sanchez.

The Celia Cruz Foundation was founded in the summer of 2002 to provide music scholarships for New York City students with insufficient economic resources and to support organizations in their fight against cancer. Celia always wanted her legacy to be one of helping those in need. Throughout her life, helping people was one of her priorities. For additional information, go to www.celiacruzonline.com.

La Fundación Celia Cruz fue creada con el fin de ofrecer becas de música a estudiantes de bajos recursos económicos en la ciudad de Nueva York y para apoyar entidades que luchan contra el cáncer. Tuvo su nacimiento en el verano del 2002. Siempre quiso que con su legado se pudiera seguir ayudando a personas necesitadas. En vida, ayudar al prójimo fue una de sus prioridades. Para mas información vayan a www.celiacruzonline.com

Black and White Photography Printing by *Fotos de blanco y negro imprimidas por*
68 Degrees Lab

Color Photography Printing by *Fotos de color imprimidas por*
Mackenzie Color Lab

Art Direction *Dirección de arte*
Caroline Handel

Concept and Creative Direction *Concepto y dirección creativa*
Kevin Kwan

Published by Clarkson Potter/Publishers, New York, New York.
Member of the Crown Publishing Group, a division of Random House, Inc.
www.crownpublishing.com

CLARKSON N. POTTER is a trademark and POTTER and colophon are
registered trademarks of Random House, Inc.

Printed in Japan

Library of Congress Cataloging-in-Publication Data are available upon request.

ISBN 1-4000-8202-1 (hardcover)
ISBN 1-4000-8203-X (paperback)
10 9 8 7 6 5 4 3 2 1

First Edition

A KEVIN KWAN PROJECT
www.kevinkwanprojects.com

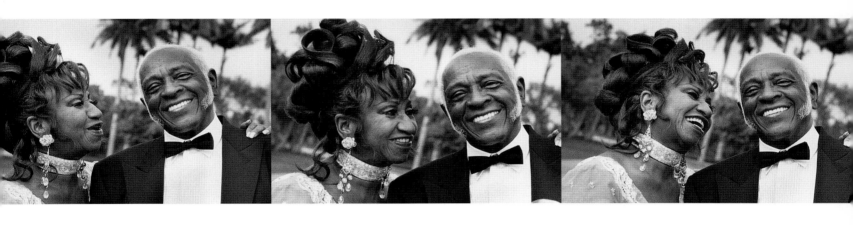

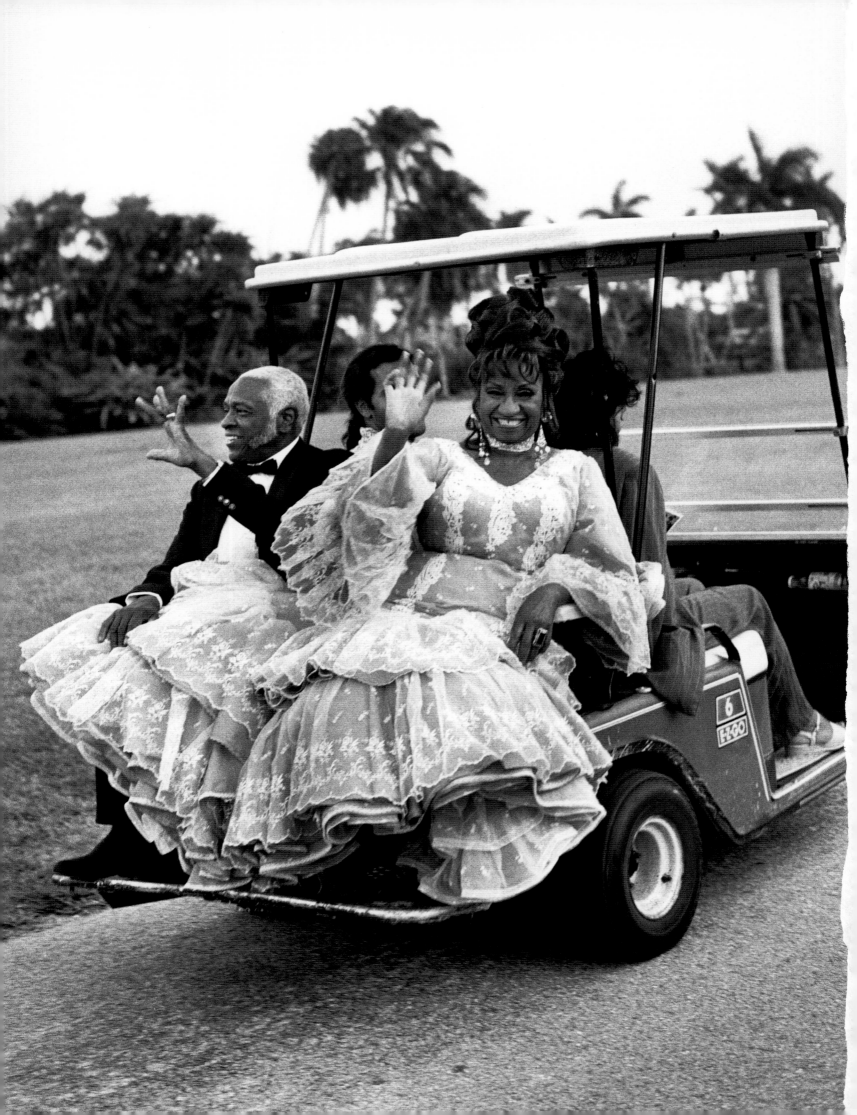